보응당 문성 작품집
普應堂 文性 作品集

1. 이 책은 근대기 화승畵僧 보응문성普應文性의 현존하는 작품 가운데 불화와 불상 등에서 대표작을 선정하여 엮은 것이다.

2. 수록 작품은 불화와 불화초, 불상으로 나누었으며, 각 조성연대 순으로 나열하였다.

3. 불화의 명칭은 학계에 여러 이견이 있으나 성보문화재연구원의 견해에 따랐다.

4. 명칭, 제작년도, 재질, 크기(세로×가로㎝) 순으로 표기하였으며, 제작년도·재질·크기·소장처를 알 수 없는 경우에는 비워두었다.

5. 이 책에 수록된 사진은 (사단)성보문화재연구원의 자료를 기본으로 하여 (재단)불교문화재연구소와 한국불교미술박물관의 협조를 받은 것이다.

보응당 문성 작품집
普應堂 文性 作品集

성보문화재연구원

간 행 사

존경하는 보응문도 여러분. 그렇게 기대하던 普應堂 文性 大和尙의 불화집이 발간되었습니다. 오랜 숙원이었던 스님의 작품집 출간이 보응스님 추모비기념사업의 일환으로 이루어지게 된 것입니다.

스님께서 이 땅에 오신 지 143년이 되었고, 입적하신 지 56년의 세월이 흘렀습니다. 그리고 추모사업을 비롯하여 마곡사 金魚스님들의 碑林에 '보응당 문성 대불모비'를 회향한 지도 어언 10주년이 지났습니다. 돌이켜보건대 1998년 3월 보응당 문성 대화상 추모비건립추진위를 발족하여 2000년 10월 31일 불모비를 모셔 제막식을 거행하였고, 스님의 직계로 日燮門徒·會應門徒·又日門徒 등 세 계열의 명실공한 系譜가 확립되어 오늘에 이르게 되었습니다. 그간 해마다 불모비를 모신 양력 10월 31일에 보응당 문성화상의 문도들이 모여 時祭를 모셔왔습니다.

오늘날 세계 종교문화의 한 축을 이루고 있는 불교는 그야말로 인류공동체 의식이 지향할 바를 제시해주는 미래의 종교라 할 수 있습니다. 이러한 불교의 신앙대상을 담은 불교예술은 불교에 歸依하고자 하는 많은 이들의 신심의 表象인 것입니다. 지난 수 세기 동안 화승들의 빛나는 업적으로 불교미술이 민족문화 유산의 근간을 이루고 있으나, 스승의 족적을 유추하여 체계화하는 일은 난제로 남아 있었습니다.

그러던 중 사단법인 성보문화재연구원에서 20여 년에 걸친 불화조사를 통해 세상에 내놓은 『韓國의 佛畵』전40권 완간이 소중한 계기가 되어, 보응스님의 親緣이신 金大願心 보살님의 원력에 의해 귀중한 작품을 선별하여 책으로 묶어낼 수 있게 된 것입니다. 성보문화재연구원의 자료 제공과 협조에 감사드리며, 크나큰 원력으로 추모비를 모시는 데 이어 작품집 출간까지 이루어질 수 있게 해주신 보살님께 깊은 감사의 말씀을 드립니다.

이번에 수록하는 스님의 작품은 성보문화재연구원에서 조사한 80여 점과, 10년 전 추모비를 건립할 때 문도회에서 수집한 18점, 그 외 몇 점을 추가하여 100여 점을 선별할 수 있었습니다. 6.25 동란과 화재 등으로 많은 작품이 유실된 것이 안타까울 따름이며, 여러 곳을 탐문하여 보았으나 더 이상 발굴하지 못하였습니다.

보응스님께서는 구한말과 일제강점기를 거치는 불운과 역경의 시대 속에서도 오직 불화조성과 수행탐구로 정진하시어 오늘날 불후의 명작들을 후대에 남기실 수 있었습니다. 전 생애를 수행 정진으로 임하셨기에, 많은 문도와 불모의 귀감이 되는 업적으로 오늘날까지 이어져오고 있습니다. 우리 후진들은 소중한 민족문화인 근대 불교미술의 초석이 되어오신 스님의 뜻을 받들어, 끊임없는 정진으로 그 맥을 이어가야 하겠습니다.

끝으로 보응당 문성화상의 추모비 건립에 일익을 담당했던 인연으로 간행사를 쓰게 되어 송구스럽게 생각하며, 장차 불교미술에 관심 있는 여러분들께 조금이나마 보탬이 된다면 더 바랄 나위가 없겠습니다.

2010년 10월

孫弟子 韓國佛敎美術院 西岡 정규진 合掌

축 사

佛敎修行에는 여러 길이 있습니다. 근세 격동기의 팔십 평생을 오로지 불화조성에 정진하신 普應스님은 불교예술을 통한 수행으로 龜鑑이 되는 대표적인 분이라 하겠습니다.

구한말에 태어나신 스님께서는 童眞出家한 뒤 麻谷寺에서 畫風을 크게 떨치시던 錦湖스님의 門下에 들어가 정식으로 佛畫에 입문하셨습니다. 多生의 宿緣인 듯 일취월장하여 전통 한국불화의 맥을 잇는 大佛母가 되셨으며, 佛畫뿐 아니라 佛像과 丹靑에도 조예가 깊으셨습니다. 佛事에 임하실 때는 회향날짜를 미리 정하지 않은 채 최선의 작품을 그리는 데만 몰두하시다가 끝날 때가 가까워지면 비로소 회향일을 정하셨다고 합니다.

남으로 漢拏山과 북으로 妙香山에 이르기까지 수많은 畫蹟을 남기셨기에 스님과 관련한 숱한 일화가 전하지만, 그 가운데 禪雲寺 八相幀 이야기를 빼놓을 수 없을 것입니다.

스님께서 당시 八相幀을 조성하시던 중 그 지방에 심한 흉년이 들어 佛事를 할 수 없는 상황에 이르렀습니다. 그러나 어려운 여건 속에서도 작업을 계속해나가던 어느날, 갑자기 미완성이던 그림에서 瑞氣가 뿜어져 나와 불이 난줄 알고 한밤중에 마을사람들이 절로 모여든 것입니다. 이에 감흥한 불자들의 시주로 수개월에 걸쳐 무사히 佛事를 회향할 수 있었고, 남은 淨財로 다른 佛事에도 동참하셨다는 일화입니다. 아울러 당시 精進三昧에 들어 제2「毘藍降生相」의 周行七步 公案을 參究하여 홀연히 慧眼이 열리셨다고 합니다.

산수를 배경으로 하는 작품을 그릴 때는 花鳥草蟲 등의 실물을 보면서 사실적으로 묘사하셨고, 眞影을 그릴 때는 개성을 분명하게 드러내어 사진보다 낫다는 평을 들었습니다. 마곡사 산내암자에 那畔尊者 幀畫를 조성할 때의 일이라고 합니다. 어느 날 외출했다가 돌아오는 스님을 따라 나비가 함께 들어왔기에, 제자에게 나비를 잡아 손에 올려놓게 한 뒤 묘사함으로써 花灼灼鳥喃喃의 생동감 넘치는 那畔尊者 獨聖幀을 완성하셨습니다. 이 獨聖幀은 지금까지 많은 불자의 가슴에 감명을 주는 작품으로 남아 있습니다.

이러한 스님의 맥을 이어 門下에는 많은 佛母들이 전국 각지에서 활약하고 있습니다. 2000년에는 門徒들이 뜻을 모아 스님께서 불교미술계에 기여하신 공적을 기리고 후세에 길이 전하고자 연고지인 麻谷寺에 碑를 모시고, 매년 時祭를 지내오고 있습니다. 올해 大佛母碑를 세운 지 10년 되는 해를 맞아, 親緣이신 金大願心 보살님께서 평생의 願으로 삼아오신 普應스님 작품집을 발간하게 되니 孫弟子의 한 사람으로 기쁘기 그지없습니다.

부디 스님의 높고 깊은 畫脈을 이어받아 한국 불교미술이 날로 발전하게 되기를 發願합니다.

2010년 10월

孫弟子 善住山房 石鼎 合掌

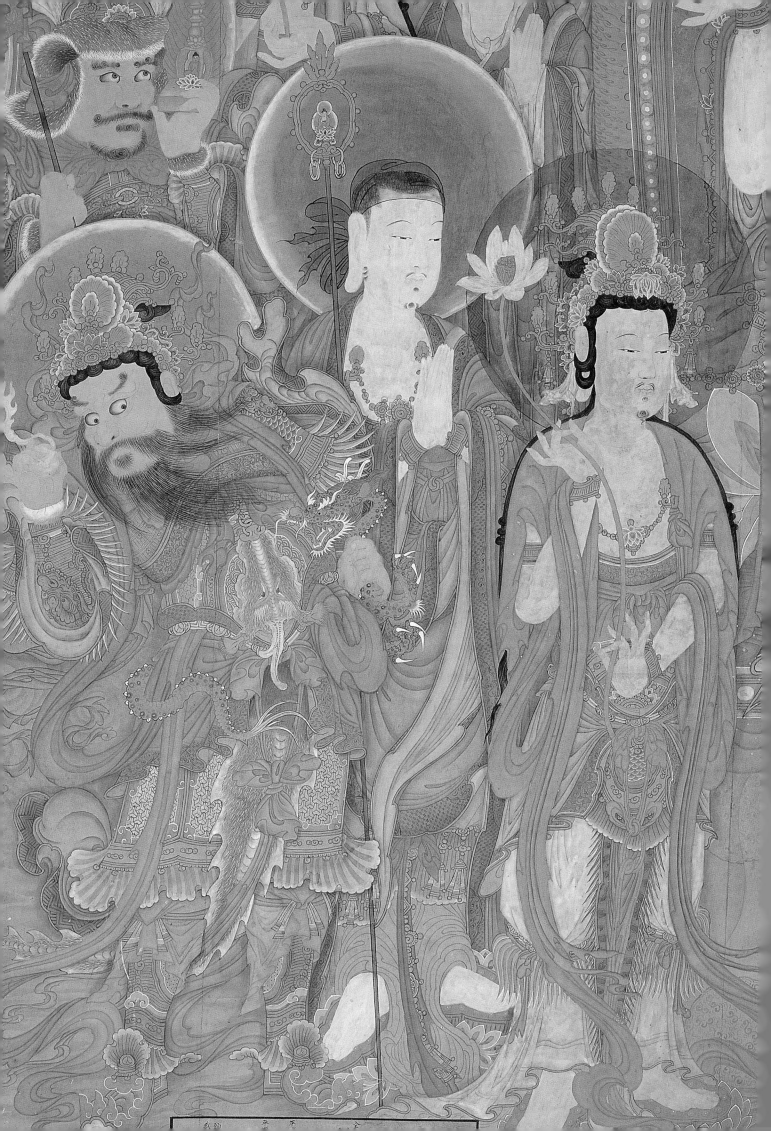

차례 Contents

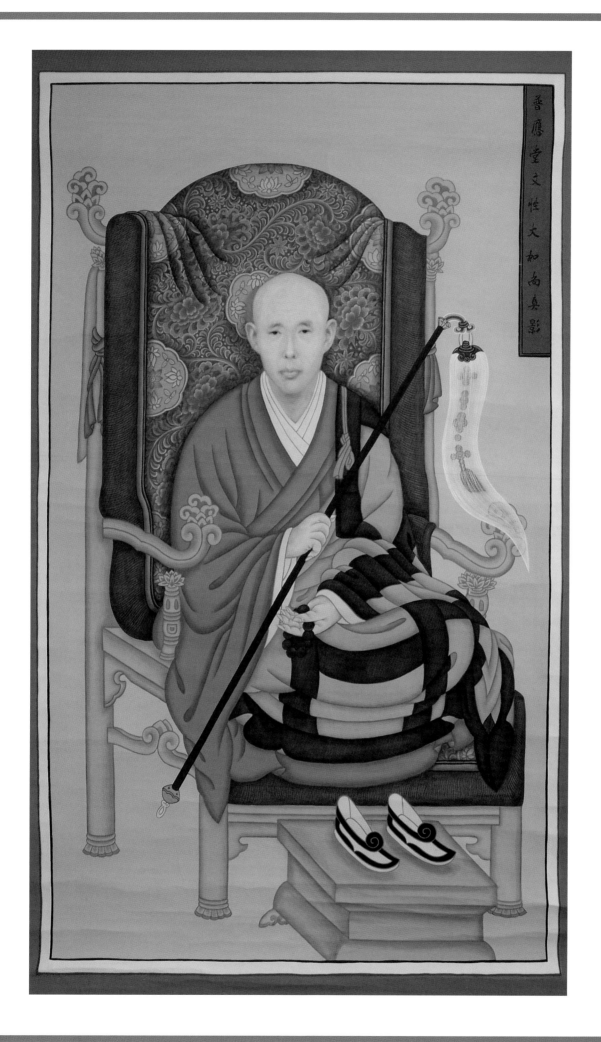

晉應堂文性大和尚真影

普應堂文性大佛母眞影讚

甲寺受戒 習畫麻谷 傳髓錦虎 筆精如玉
信心佛事 放光知足 參七步話 豁開眼目

갑사에서 사미계 받고 마곡사에서 불화를 배우시니
금호스님의 의발 이어받아 붓이 옥처럼 정밀하셨고
신심으로 불사에 임하심에 도솔산에서 방광하시고
부처님 일곱 걸음 공안으로 인천의 안목을 밝히셨네

佛紀 二伍伍四年 庚寅佛誕節

孫弟子 石鼎 焚香

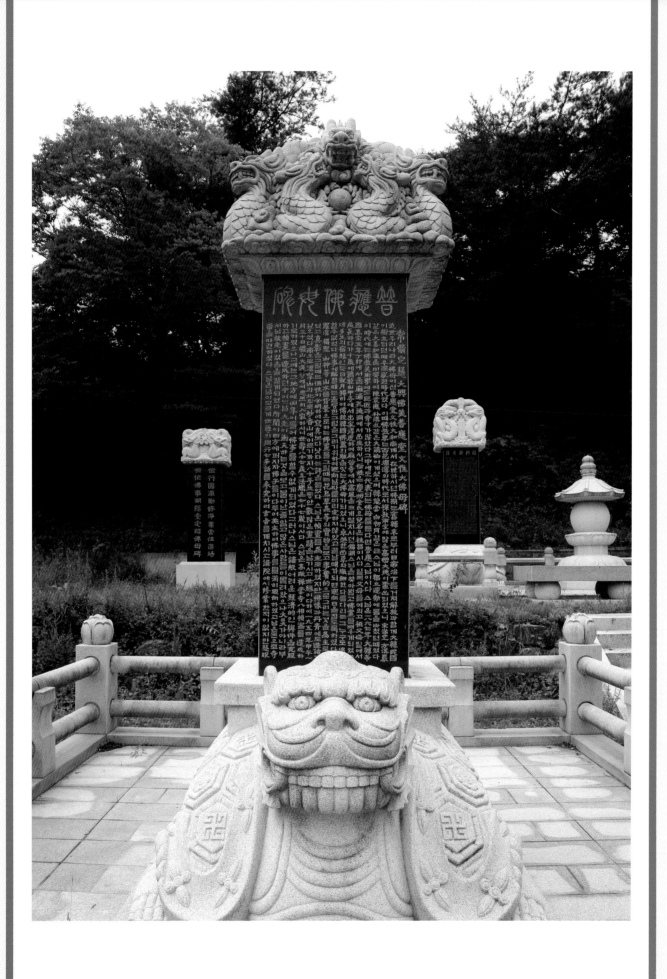

普應佛母碑

常修定慧大興佛美普應堂文性大佛母碑

近世 우리나라 大佛母이신 普應堂文性大和尚께서 在世하시던 時期는 舊韓末로부터 日帝治下를 거쳐 解放과 함께 大韓民國이 樹立되던 매우 混亂한 時代였다. 이때 佛敎界는 百花爛漫의 時代로서 禪敎兩宗에 많은 高僧大德이 輩出되었으니 宋滿空, 方漢巖 같은 大善知識을 비롯하여 陳震應, 朴漢永 같은 大講伯이 계셨으며 韓龍雲, 白初月 같은 큰스님이 獨立運動에 몸을 바쳤던 때였다.

이 시기에는 佛敎美術界에도 巨匠과 秀才가 많았다. 그 中에서도 代表되는 佛母를 든다면 普應스님이시다. 스님은 一八六七年 大韓帝國 高宗伍年 丁卯에 서울 麻浦 孔德洞에서 出生하시니 俗姓은 慶州金氏요 兒名은 桂昌이시다. 일찍 父母를 여의고 祖父母 밑에서 成長하다가 十歲에 鷄龍山 甲寺에서 出家得度하여 麻谷寺에서 畵風을 크게 떨치시던 錦湖스님을 찾아뵙고 佛畵를 배우게 되었는데 多生의 宿緣인 듯 日就月將하여 傳統韓國佛畵의 脈을 잇는 大佛母가 되었으니 卓越한 出草와 纖細한 다름다리는 그 누구도 追從할 수 없었다. 佛事에 臨할 때는 훌륭한 그림을 그리기 위하여 廻向날짜를 미리 定하지 않았고 끝날 때가 되면 廻向日을 잡도록 하였다.

羅漢, 獨聖, 山神 等 山水를 背景으로 하는 佛畵를 그릴 때는 花鳥草蟲 等의 實物을 보고 事實的으로 그리는 것을 爲主로 하였고 眞影을 그릴 때는 個性이 分明하여 寫眞보다 낫다는 評을 들었다.

스님은 幀畵를 爲主로 하였지만 佛像과 丹靑에도 造詣가 깊으셨다. 南으로 漢挐山과 北으로는 妙香山에 이르기까지 八十平生동안 數많은 畵蹟을 남기시고 世緣이 다하여 一九伍四年 甲吾 一月 三十日 禮山 大蓮寺에서 忽然히 入寂하시니 世壽 八十七歲요 法臘은 七十七歲이시다.

스님은 高敞 禪雲寺 八相幀畵를 造成하기로 하였으나 그 때는 그 地方에 凶年이 들어 佛事를 할 수 없게 되었다. 그러나 스님은 諸般 어려운 經濟的인 與件을 克服하고 幀畵를 造成하던 중 어느 날 火光이 衝天하는 것을 보고 불이 난 줄 알고 많은 사람들이 몰려왔으나 火災가 아니라 부처님 放光이었음을 알게 되었다. 所聞이 四方에 퍼지자 佛子들이 다투어 施主하여 佛事를 圓滿히 廻向하였고 남은 돈으로 寺畓을 마련하셨다.

스님은 남이 모르게 世尊의 周行七步話를 參究하여 玄旨를 깨치시고 講院에서 修業한 적이 없지만 慧眼이 밝아서 經律論 三藏에도 該博하셨다. 佛事하시는 餘暇에 著述도 하였지만 原稿가 流失되어 傳하지 않는다. 門下에는 韓永惺, 金日爕, 安秉文, 申尚均 等 綺羅星같은 秀才를 기르시고 傳法弟子로는 弘谷居士가 있다. 스님이 造成한 幀畵는 韓國戰亂으로 大部分 燒失되었지만 現存하는 幀畵는 報恩 法住寺 後佛, 陜川 海印寺 七星, 晋州 護國寺 掛佛, 密陽 表忠寺 千手觀音, 禮山 定慧寺 淡彩後佛幀畵가 남아 있고 一部 遺失되었지만 高敞 禪雲寺 八相幀畵를 代表作으로 들 수 있다.

스님 門下에는 많은 佛母들이 스님의 佛敎美術의 脈을 이어 全國寺庵에서 活躍하고 있으니 그 數는 全體畵員의 三分之二가 넘는다. 이에 門徒들이 뜻을 모아 스님께서 佛敎美術界에 寄與하신 功績을 기리고 後世에 길이 傳하기 爲하여 緣故地인 麻谷寺 道場에 碑를 세우는 바이다.

佛紀 二伍四四(西紀 二○○○年) 庚辰年 十月 日

孫弟子 海峰石鼎 謹撰

高峯散人 碧樵 金泰國篆竝書

普應文性 年譜

년	월	나이	履 歷
1867년	2월 15일(陰)	1	서울 마포 공덕동 출생. 俗姓 慶州金氏, 兒名 桂昌.
1877년		10	계룡산 甲寺에서 觀虛順學을 은사로 출가. 이후 麻谷寺의 錦湖堂 若效 門下에서 불화수업.
1892년	5월	25	海印寺 國一庵에서 칠성탱 조성(현재 고령 관음사에 봉안). * 片手比丘 㨾庵典琪, 正連, 文性, 暢雲, 尙旿
	6월		海印寺 대적광전 八相幀(踰城出家相·雙林涅槃相), 掛佛 조성. * 金魚 瑞巖典琪, 片手 友松爽洙, 碧山璨圭, 正連, 文性, 斗明, 大洪, 太一, 一元, 性喜, 英元, 暢雲, 尙旿, 萬壽, 永洪, 成浩, 仁祐
1893년	정월	26	大屯山 石泉庵의 아미타후불탱(現 경희대박물관 소장), 신중탱과 칠성탱(現 동국대박물관 소장) 조성. * 金魚比丘 片手文性, 法仁, 出草定鍊, 沙彌萬聰, 沙彌尙現
	3월		관악산 華藏寺(現 護國地藏寺)의 地藏十王幀, 甘露幀 조성. * 金魚 錦湖若效, 虛谷亘巡, 東月一玉, 錦華機炯, 大愚能昊, 明應允鑑, 比丘定鍊, 文性, 妙性, 性彦, 致行, 景谷, 允植
	9월		龍潭(現 진안) 천황사의 대웅전 삼세불탱 조성. * 金魚比丘 錦湖若效, 睿庵祥玉, 融波法融, 出草 文性, 萬聰, 暢雲, 東守, 尙悟, 千手, 敬眞
1895년	閏5월	28	익산 鶴林寺의 지장시왕탱 조성. * 金魚比丘 文性, 萬聰, 在允, 尙午
	11월		鷄龍山 甲寺 大慈庵의 16聖衆幀, 大聖庵의 神衆幀 조성. * 金魚比丘 錦湖堂若效, 定鍊, 文性, 士律, 片手出草 沙彌万聰
1897년	2월	30	구례 華嚴寺 원통전 독성탱·산신탱 조성. * 金魚出草 文性, 蓮波華印, 片手 文炯
	3월		지리산 泉隱寺 道界庵 신중탱 조성. * 金魚 蓮波華印, 片手 文炯, 章元, 文性, 性一
	5월		남해 龍門寺에서 대웅전 석가모니후불탱·삼장탱·신중탱 조성. * 龍門寺 大雄殿 釋迦牟尼後佛幀 金魚秩 片手 蓮湖奉宜, 出草 文性, 瑞庵禮獜, 蓮波華印, 帆海斗岸, 章元, 太一, 文炯, 永柱, 尙祚, 亘燁, 性一, 敬秀, 徑律 * 龍門寺 大雄殿 三藏幀 金魚秩 片手 蓮湖奉宜, 出草 文性, 瑞庵禮獜, 蓮坡華印, ○元, ○○, ○○, ○○, ○○, ○○, ○○, 性○, 敬○, 徑律 * 龍門寺 大雄殿 神衆幀 片手 蓮湖奉宜, 出草 文炯, 瑞岩禮獜, 蓮坡華印, 帆海斗岸, 壯元, 太日, 文性, 尙祚, 亘燁, 性日, 永柱, 敬秀, 經律
1898년	2월	31	계룡산 東鶴寺의 아미타후불탱·약사후불탱·신중탱·현왕탱 조성. * 金魚出草 定鍊, 片手 文性, 士律, 萬聰, 桐燮, 德元
	3월		洪州(現 瑞山) 天藏庵의 지장시왕탱·현왕탱 조성. * 金魚比丘 若孝, 文成
	12월		방장산(咸陽) 靈源庵의 산왕탱 조성(現 지리산 실상사 소장). * 金魚比丘 坦炯, 文性
1899년	5월	32	곡성 泰安寺에서 부도암 칠성탱, 만일회 산신탱, 명적암 독성탱, 성기암 관음원불탱, 만일회 후불탱 등 조성(소재불명). * 金魚 蓮坡華印 文性, 章元, 夢讚
1900년	2월	33	순천 松廣寺 隱寂庵에서 불화 조성하여 지장시왕탱은 靑眞庵에(현 광주 원각사 소장), 신중탱은 대설법전에 봉안. * 지장시왕탱 : 金魚 香湖玅英, 蓮坡和印, 彩元, 文性, 片手 玄庵坦炯, 夢讚, 幸彦 * 대설법전 신중탱 : 金魚片手 文性, 華印

년	월	나이	履 歷
1901년	5월~6월	34	고창 禪雲寺에서 팔상전 아미타후불탱·팔상탱, 신중탱·산신탱 조성. * 片手 普應文性, 金魚 觀河宗玜, 優曇善珠, 天佑, 出草 尙昕, 天日, 慶安, 莊玉 * 팔상탱 조성시 放光했다고 하며, 현재 사문유관상과 유성출가상만 남아있음.
	9월		함양 상무주암에서 불화 조성(남원 실상사 백장암 신중탱). * 金魚 普應文性, 出草 萬善, 天日, 守仁
1903년	11월	36	나주 다보사 영산전 석가모니후불탱 조성. * 金魚 觀河宗仁, 片手 普應文性, ○仁, 天日, 天雨
	11월~12월		순천 송광사 耆老所 願堂 단청. (고종황제의 기로소 입소에 따라 송광사에 원당 설치, 1903년 11월 15일 준공 후, 11월21일부터 12월 20일까지 단청, 이 공사의 都畵士는 妙英, 副畵士는 天禧, 出草 文性 등)
1904년	3월	37	雲峰(現 남원) 百丈庵에서 신중탱 조성하여 實相寺 瑞眞庵에 봉안. * 金魚 普應文性, 天日
1905년	4월~5월	38	마곡사에서 4월 22일부터 5월 9일까지 대웅보전 삼세불탱(석가·약사) 조성. * 金魚 錦湖若效, 淸應牧雨, 普應文性, 天然定淵, 震音尙昕, 天日, 聖珠, 夢華, 尙玄, 大炯, 宥淵, 性曄
	6월		계룡산 갑사 대웅전 삼장탱 조성. * 金魚 錦湖若效, 隆坡法融 片手 普應文性, 出草 淸應牧雨, 振音尙昕, 定淵, 天一, 夢華, 大炯, 尙玄, 性澤
	9월		범어사 괘불 및 나한전후불탱, 팔상전후불탱, 16나한탱 조성. * 金魚比丘 錦湖若效, 慧庵正祥, 草庵世閒, 觀虛宗仁, 都片手比丘 普應文性, 漢炯, 敬崙, 天日, 眞珪, 敬學, 枘赫, 法延, 道允, 夢華, 大炯, 竺演
1907년	4월	40	계룡산 갑사 신향각(대적전) 삼세후불탱 조성. * 出草 若效錦湖, 片手 法融隆波, 文性普應, 定淵, 善定, 道順, 夢華, 千午, 大炯, 性澤, 性曄, 奉宗, 大興
	5월		영동 영국사에서 불화조성. 이 시기 금산 신안사 석가모니후불탱과 영국사 석가모니후불탱·칠성탱·산신탱, 무주 원통사 칠성탱 조성. * 金魚 錦湖若效, 片手 普應文性, 出草 定淵, 千午, 夢華, 大炯, 一悟, 性曄, 大興
	12월		계룡산 신원사 대웅전 석가모니후불탱·신중탱·칠성탱 조성. * 片手 文性普應, 定淵, 天日, 德源, 夢華, 千晤, 石汀, 沙彌大眞, 性曄, 大興, 昌日, 奉宗, 信士萬聰
1909년	7월	42	합천 해인사 白蓮庵 독성탱 조성. * 金魚 普應文性, 夢華
1910년	6월	43	계룡산 甲寺 팔상전 석가모니후불탱·신중탱 조성. * 片手 隆坡法融, 出草 錦湖若效, 淸應牧雨, 睿庵祥玉, 月庵應坦, 普應文性, 定淵, 雪霽善法, 亘明天雨, 奉珠, 夢華, 大眞, 尙曄, 興燮, 敬仁
1911년	7월	44	청양 정혜사에서 5일에 칠성탱 조성 시작하여 16일에 점안. * 金魚 金錦湖堂若效, 金普應堂文性, 沙彌 柳敬仁
1912년	6월	45	마곡사 영은암 아미타후불탱·신중탱 조성. * 金魚錦湖若效, 片手 普應文性 畵員 定淵, 震广尙昕, 月現道淳, 天日, 夢華, 性曄, 昌湖, 大興, 在讚, 中穆, 敬仁, 夢一
1913년		46	驪州 高達寺 山神幀 조성(원래 봉안처 불명). * 金魚 普應桂昌, 震广尙昕, 夢華
1914년	4월 10일	47	청양 정혜사 주지 취임 인가.
1916년	1월 18일	49	청양 정혜사 남암·중암 주지 겸직 인가.
1917년	5월 23일	50	청양 정혜사 주지 재임 인가.
	6월		6월 26일 시작하여 7월 9일까지 보은 법주사 대웅보전 후불탱 조성. (문성은 비로자나후불탱 조성) * 金魚 文性普應, 永惺夢華, 蓮庵敬仁, 孝庵在讚
1919년	8월	52	청양 정혜사 남암 아미타후불탱·신중탱·현왕탱 조성. * 金魚 金普應, 韓永醒
1920년	5월 22일	53	청양 정혜사 주지 임기만료.
1922년		55	동인천 능인교당의 신중탱, 칠성탱, 산신탱 조성.
1923년	8월	56	서울 동대문구 회기동 연화사에 1칸의 전각을 짓고 산신탱을 조성 시 증명. * 證明比丘 普應堂文性, 片手比丘 碧月堂昌昕, 比丘 春潭堂性漢, 比丘 龜性堂永旭
	11월		논산 쌍계사 대웅전 삼세불탱·신중탱 조성. * 金魚 定淵湖懸, 文性普應, 出草 万聰春花, 天日圓應, 盛漢春潭, 夢華永惺, 在讚孝庵, 敬仁連庵, 敬天

년	월	나이	履歷
1924년	2월	57	서울 창신동 안양암 명부전 지장시왕탱 조성. * 金魚比丘 古山, 普應, 鶴松
	4월		팔공산 동화사 괘불 조성(4월 1일 시작하여 25일 마침). * 金魚 大愚奉珉, 普應文性, 廓雲敬天, 片手 退雲圓日, 圓應天日, 鶴松學訥, 景海鎭淑, 松坡淨順
	5월		서울 창신동 안양암 대웅전 신중탱, 금륜전 칠성탱 조성. * 金魚比丘 古山, 普應, 鶴松
	7월		서울 삼각산 문수암 독성탱·산신탱 조성. * 주지 조경선과 화주 載殷
1925년	2월	58	계룡산 동학사 미타암의 아미타후불탱·신중탱 조성, 20일 점안. * 金魚比丘 文性普應, 金魚比丘 永惺夢華
	6월		합천 해인사 대적광전 칠성탱, 약수암 지장탱·현왕탱 조성. * 金魚 普應文性, 소 松坡淨順, 出艸 普應文性 * 윤4월 26일 시작하여 6월 27일 점안.
	11월		전주 南固寺 八相幀 조성. * 時會主 法弘石城 * 片手 文性普應, 金魚 尙昕震音, 淨順松坡, 日變 成仁
1926년		59	순천 송광사 천왕문 사천왕상 改彩修理. * 畵員 : 金普應, 文震音, 黃成烈 金日和 池松坡, 方成仁 영천 은해사 운부암 관음성상 개금. * 金魚 普應文性
1928년	3월	61	서울 종로 甘露庵 地藏十王幀 造成. * 金魚片手 比丘文性 比丘成○
	4월		익산 숭림사 十王 및 十六羅漢像 補缺改彩(4월 5일~6월 2일). * 畵員 金普應, 文震音, 金月波, 金惠雲, 金日和, 殷斗正
1929년	3월	62	통영 용화사 대법당(대웅전) 釋迦牟尼後佛幀·神衆幀·獨聖幀 조성. * 龍華寺 大雄殿 釋迦牟尼後佛幀(金魚片手 普應, 出草 化三, 世昌, 震音, 香庵, 月波, 松波) * 神衆幀(片手 普應, 出草 松波, 化三, 震音, 世昌, 香庵, 月波) * 獨聖幀(金魚片手 普應, 出草 松波, 化三, 震音)
	4월~8월		대전 水雲敎 兜率天 天壇 및 四門 단청. * 畵員 金普應, 崔石庵, 李必坤, 李春化, 朴玄圭, 黃成烈, 李南谷, 李相吉, 崔長遠, 李基淙, 李永浩, 姜昌奎, 姜君善, 文震音, 李奎宰, 賓奉仁, 朴尙順, 金月坡, 相巡, 權法性, 鄭昌淳, 金日變, 田國珍, 朴永來, 李達基, 劉漢德, 裵相嬅, 金泰仁, 韓○嬅, 金又日, 李楓悟, 金日和 대전 水雲敎 兜率天 신중탱 조성. * 畵員 金普應 金日和 釋迦牟尼後佛幀(現 양산 성전암 소장) 조성. * 畵師比丘 普應文性
1930년	1월-3월	63	밀양 표충사 관음전 천수관음탱 정월 28일 시작하여 3월 30일 점안. * 金魚 普應文性, 沙彌尙順 * 표충사 대광전 삼세불탱 조성시 化主
	7월		서울 개운사 아미타후불탱·나반탱 조성. * 金魚比丘 文性, 比丘 盛漢, 比丘 斗正
	9월		계룡산 갑사 대성암 석가모니후불탱 조성. * 金魚 普應文性, 退耘日變, 斗正
	11월		갑사 대성암에서 신흥암 소조16나한상 조성. * 作者 普應文性, 退耘日變 김제 금산사 대적광전 主佛 改造(畵員 普應, 日變)
	12월		익산 숭림사 지장보살상 改金 如來, 獨聖像 新造. * 畵員 黃成烈, 金普應, 日和, 又日, 尙順
1932년	1월	65	계룡산 新元寺 신중탱 조성. * 金魚片手 普應, 出草 成烈
	3월		진주 호국사 괘불 조성. * 金魚 普應文性, 松坡淨順, 黃性烈, 金又一

년	월	나이	履歷
1933년	2월	66	예산 수덕사 조인정사 아미타후불탱 조성. * 金魚 普應文性, 永惺夢華, 華蓮日和
	9월		서울 창신동 안양암 천오백불전 천오백불 조성 시작. * 金魚 金普應, 李石城, 金又日, 張雲谷 * 1936년 12월 15일 회향.
	11월		갑사 신흥암 산신탱 조성. * 金魚 普應文性, 比丘又日
1934년	2월	67	갑사 사자암에서 16나한상 조성하여 신흥암 봉안. * 片手普應, 作者 退耘日燮, 畵員沙彌, 秉熙 서울 숭인동교당의 후불탱 및 신중탱 조성. * 普應 외 2人 김제 白山面 소재 孝閣 단청. * 金普應 외 10인
1935년		68	서울 삼청동 三覺寺 괘불 조성(35尺). * 金普應 외 3인 김제 금산사 대적광전 비로자나불 보수 개금(4월 12일~5월 15일). * 金普應 외 2인 금산사 미륵전 미륵불 新造 공모에 응모.
1936년	12월	69	서울 창신동 안양암 천오백불전 천오백불 조성불사 회향. * 1933년 9월 8일 시작하여 1936년 12월 15일 회향 점안. * 安秉文, 金日燮은 신중탱 조성. 서울 牛耳洞 道詵寺 本尊 改金. * 畵員 普應, 日燮 외 1인 平北 寧邊 普賢寺의 四天王像 조성. * 畵員 普應, 日燮
1937년		70	양평 용문사 칠성탱, 독성탱, 산신탱 조성.
1939년	5월	72	서울 청룡암 칠성탱, 조왕탱 조성. * 片手 文性, 金魚 秉文
	11월		삼각산 흥천사 감로탱 조성. * 畵師 片手 普應文性, 出草 南山秉文
1942년	10월	75	서울 봉은사 북극전 독성탱·산신탱 조성.
1943년	1월	76	정월 21일 덕숭산 정혜사 노사나후불탱 조성 봉안. * 金魚比丘 普應文性, 永惺夢華
1946년	5월	79	양주 장흥 도림사 아미타후불탱 조성. * 片手比丘 普應文性, 金魚比丘 永惺夢華
	8월		양주 장흥 도림사 신중탱 조성. * 金魚 普應文性, 永惺夢華
1947년	12월	80	서울 終南山 鶴松寺 석가존상, 영산회상탱·신중탱·칠성탱·독성탱·산신탱 조성.
1951년		84	한국전쟁으로 서울에서 예산 대련사로 移住.
	4월 22일		부여 해광사 아미타후불탱·신중탱·소조관음보살상 조성. * 金魚 普應文性, 畵員 明星又日, 沙彌 昌雨
1954년	1월 30일	87	세수 87세로 예산 대련사에서 입적(癸巳年 12월 27일).

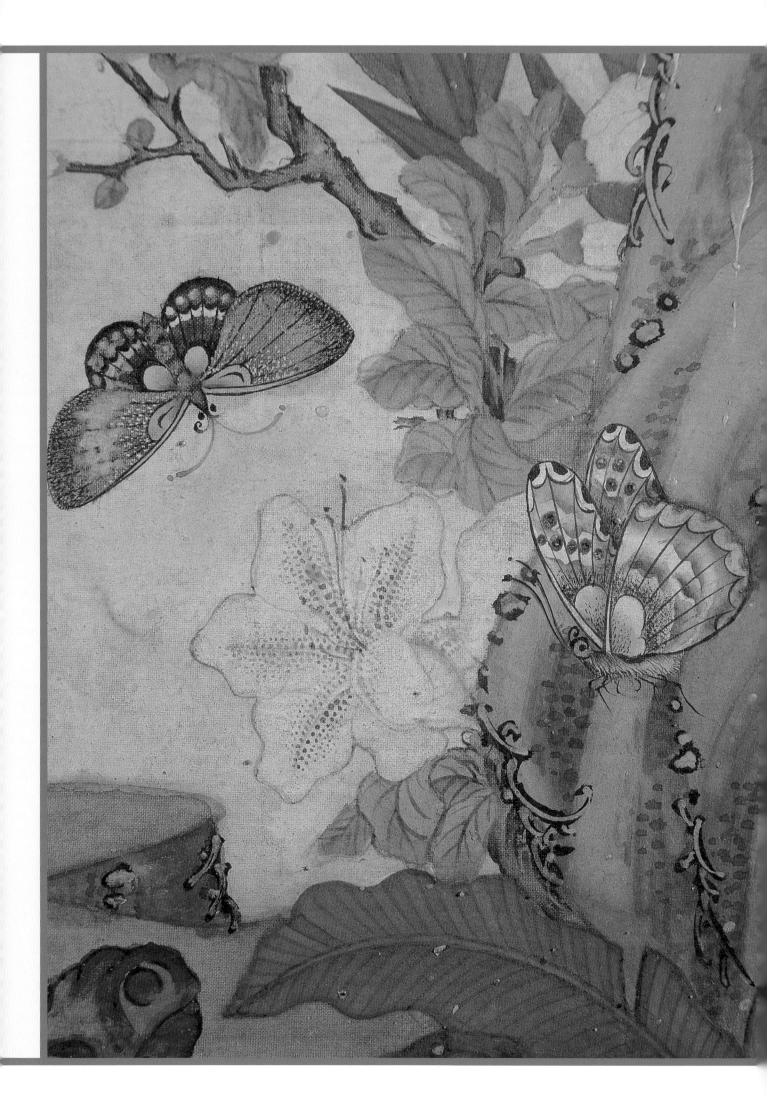

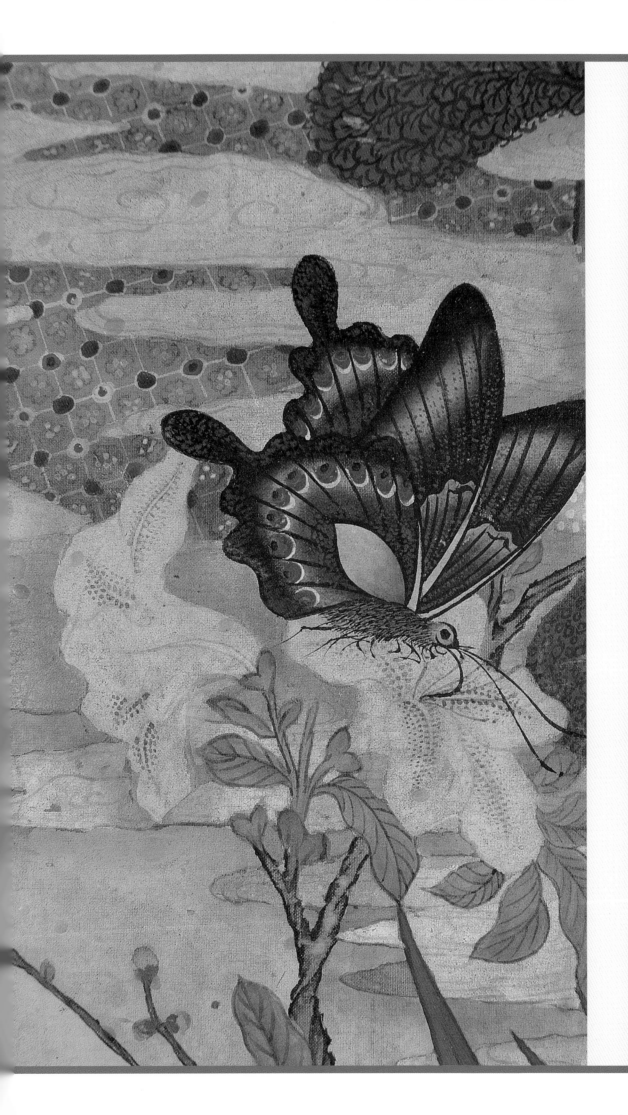

畫僧 普應文性의 生涯와 作品活動

畫僧 普應文性의 生涯와 作品活動

이종수 성보문화재연구원 조사팀장

1. 머리말

근대기 불화 畫所 가운데 오늘날까지도 그 脈을 활기차게 이어오고 있는 곳은 마곡사를 중심으로 했던 鷄龍山派[1]라 할 수 있다. 이 화파는 錦湖若效라는 걸출한 화승을 중심으로 형성되었으며, 그의 문하인 普應文性의 활동으로 인해 최대의 畫脈을 자랑하는 화파로 자리매김하게 되었다.

오늘날 불상과 불화를 조성하는 수많은 화원들 대부분은 계룡산파, 특히 보응문성에 그 맥을 두고 있는 것도 그러한 이유에서이다. 이렇게 큰 족적을 남긴 보응문성이지만 근대기 수많은 화승들과 같이 행적이 구체적으로 전하지 않아 단편적인 이야기들만 남아있었다. 지난 2000년에 門孫들이 뜻을 모아 『普應堂文性大佛母碑』를 세운 것도 단편적이지만 점점 잊혀가는 문성의 업적을 후세에 전하기 위함이었고 또한 추모와 존경심의 표현이었다.

이 論考에서는 이 비문에서 드러난 문성의 행적 외에 필자가 10여 년의 불화조사를 통해 찾아낸 몇 가지 내용들을 덧붙여 문성의 생애를 더듬어보고자 한다. 아울러 그가 남긴 100여 점의 작품을 통해 평생을 지고지순한 信心으로 畫業에 임했을 문성의 작품활동에 대해 살펴보고자 한다.

2. 普應文性의 生涯와 畫脈

普應文性그림1은 19세기 후반부터 1950년대까지 활동했던 畫僧으로 비교적 근대에 생존했던 인물이었음에도 불구하고 알려진 행적은 극히 미미하다. 문성의 行蹟에 대해 알려진 것은 石鼎이 지은 『常俗定慧大興佛美普應堂文性大佛母碑』그림2를 통해서인데, 이 碑文의 내용을 보면 생몰연대와 행적이 대략적으로 다음과 같이 언급되어 있다.

스님은 1867年 大韓帝國 高宗五年 丁卯에 서울 麻浦 孔德洞에서 出生하시니 俗姓은 慶州金氏요 兒名은 桂昌이시다. 일찍 父母를 여의고 祖父母 밑에서 成長하다가 10歲에 鷄龍山 甲寺에서 出家得度하여 麻谷寺에서 畫風을 크게 떨치시던 錦湖스님을 찾아뵙고 佛畵를 배우게 되었는데 多生의 宿緣인 듯 日就月將하여 傳統 韓國佛畵의 脈을 잇는 大佛母가 되었으니 탁월한 出草와 纖細한 다름다리는 그 누구도 追從할 수 없었다. 佛事에 임할 때는 훌륭한 그림을 그리기 위하여 回向날짜를 미리 정하지 않았고 끝날 때가 되면 회향일을 잡도록 하였다. 羅漢 獨聖 山神 等 山水를 背景으로 하는 불화를 그릴 때는 花鳥草蟲 等의 實物을 보고 사실적으로 그리는 것을 위주로 하였고, 眞影을 그릴 때는 個性이 分明하여 寫眞보다 낫다는 評을 들었다. 스님은 幀畵를 爲主로 하였지만 佛像과 丹靑에도 造詣가 깊으셨다. 南으로 漢挐山과 北으로 妙香山에 이르기까지 八十平生동안 數많은 畫蹟을 남기시고 世緣이 다하여 一九五四年 甲午 一月 三十日 禮山 大蓮寺에서 忽然히 入寂하시니 世壽 八十七歲요 法臘은 七十七歲이시다.

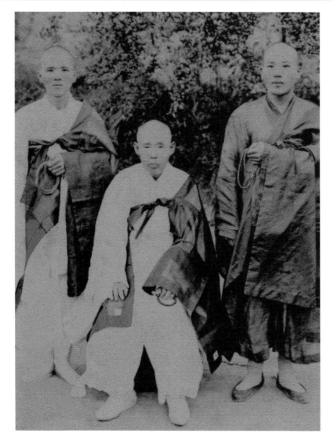

그림1 보응문성(중앙)과 제자들(왼쪽 석성화경, 오른쪽 일섭)

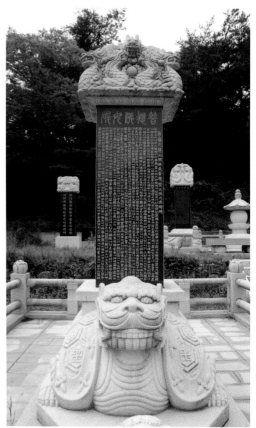

그림2 상수정혜대홍불미보응당문성대불모비, 2000년 건립,
충남 공주 마곡사 소장

이 비문을 바탕으로 하여 현존하는 작품과 여러 기록을 통해 문성의 행적을 살펴보면 다음과 같다.

문성의 속성은 경주 金氏, 속명은 桂昌이며, 堂號가 普應이다. 그리고 계룡산 갑사로 출가한 인연인 듯 스스로를 鷄龍山人이라 칭하기도 하였다. 1867년 2월 15일 서울 마포 공덕동에서 출생했으며, 일찍 부모를 여의고 조부모 밑에서 성장하다가 10세 때인 1877년 계룡산 甲寺에서 觀虛順學을 은사로 출가하였다.[3] 출가 후 문성은 당시 마곡사에서 畵風을 크게 떨치던 錦湖若效 문하에 입문하여 본격적으로 화원의 수업을 닦았다고 한다. 그러나 언제 약효 문하로 입문했는지는 막연할 뿐이며, 또한 입문 후의 불화수업 과정이 어떠했는지에 대해서도 알려진 것이 없다.

다만 15년이 지난 1882년 그의 이름이 다시 등장하였는데 이때가 문성의 나이 스물다섯이었다. 이 시기 그는 5월과 6월 수화원 瑞巖典琪의 주도로 해인사 괘불과 팔상도, 관음사 칠성도를 조성하였는데, 이 작품들이 그의 이름이 기록된 첫 불화들이었다. 그러나 일부에서는 문성의 첫 이름이 나타나는 작품으로 산청 정취암 칠성도(1891)를 제시하고 있으나 이는 증명으로 기록된 다른 문성을 화원으로 잘못 판독한 것이다.[4]

해인사 작업 후 문성은 이듬해 정월 片手로써 대둔산 석천암의 아미타후불도와 신중도, 칠성도를 조성하여

처음으로 독립된 활동의 기반을 마련하였다. 그리고 다시 3월에는 금호약효를 따라 관악산 華藏寺(현 호국지장사) 불사에 참여하였는데, 이때 虛谷亘巡을 필두로 한 京山畵所 화원들과 공동으로 작업을 하여 다른 다양한 화풍을 익히는 계기가 되었다.

이후 활동영역을 넓혀간 문성은 蓮波華印, 香湖妙英과 같이 전라도와 경상도 등에서 활동했던 화원들과 더불어 구례 화엄사와 천은사, 남해 용문사, 곡성 태안사, 순천 송광사 등의 불사에 참여하여 기량을 닦았다.

서른네 살이 되는 1901년에는 '普應'이라는 당호를 사용하였으며, 그의 평생 畵業 가운데 지금까지도 크게 膾炙되는 異蹟이 일어난 것도 이 시기였다. 이 해 5월 문성은 고창 선운사 불사에 초청되어 팔상전 아미타후불도와 팔상도, 신중도, 산신도 등을 조성하게 되었다. 그러나 가뭄으로 인해 불사의 진행이 원활치 못하자 중단해야만 하는 지경에 이르렀는데, 이때 영산전 불상에서 放光이 일어나서 불사를 무사히 마칠 수 있었다고 한다.

이러한 이야기는 그 후 많은 사람들의 입을 통해 전해지기도 했으며, 1947년 權相老는 문성이 조성한 경성(지금의 서울) 학송사 불상의 복장원문(京城府終南山鶴松寺佛像新造成腹藏願文)에 당시의 정황을 다음과 같이 적으며 존경을 표현하였다.

화승 보응문성의 생애와 작품활동

"…지금으로부터 47년 전 광무신축(1901년) 전북 무장(지금의 고창)의 도솔산 선운사에서 대불모 보응장로를 청하여 팔상탱을 조성하였다. 그러나 가뭄으로 양식이 다하여 불사를 중단하고 가을까지 기다리자고 결의한 밤, 갑자기 영산전 주불에서 여덟 줄기의 빛이 뻗어 나와 밝게 빛나며 꺼지지 않았다. 이 모습을 보고 들은 주변의 사람들은 모두 정성을 내었으며 이로 인하여 완성하였다…."[5]

1903년에는 순천 송광사에서 고종황제의 耆老所 입소를 기념하는 願堂(聖壽殿)을 설치하고 단청을 하였는데 문성은 묘영, 天禧와 더불어 출초로 참여하였다.[6] 이때 그려진 벽화가 현재 송광사 관음전 내부에 고스란히 남아있다. 이후 10여 년간 금호약효를 비롯한 계룡산 화파와 더불어 공주 마곡사와 갑사, 신원사, 부산 범어사, 영동 영국사, 청양 정혜사의 불화를 조성하는 등 활발한 활동을 하였다. 그러다 47세 때인 1914년 4월에는 청양 정혜사 주지로 부임하여 1920년 5월까지 약 6년간 머물렀다.[7] 이 기간 중에 보은 법주사 비로자나후불도(1917)와 정혜사 남암 아미타후불도, 신중도, 현왕도(1919)를 조성하는 등 붓을 놓지 않았다.

정혜사 주지에서 물러난 뒤 문성은 동인천 능인교당을 비롯하여 논산 쌍계사, 서울의 안양암과 문수암, 동학사 미타암, 합천 해인사, 전주 남고사의 불사를 주도하였다. 특히 1923년에는 서울 회기동 연화사에 산신각을 짓고 산신도를 조성하는 데 증명을 하기도 했다.

이후 예순이 넘는 나이에도 불구하고 문성의 활동은 활발하게 이어졌는데, 1926년에는 순천 송광사 천왕문에 봉안된 사천왕상을 개채 수리하였고, 1928년에는 익산 숭림사의 시왕 및 16나한상을 개채 수리하였다. 또한 통영 용화사와 밀양 표충사, 서울 개운사, 공주 갑사, 김제 금산사, 진주 호국사, 서울 안양암과 숭인동교당, 삼각사, 양평 용문사, 영변 보현사 등에서 불화와 불상 등을 조성하였다.

68세 때인 1935년에는 김제 금산사에서 1934년 3월 9일 밤 실화로 소실된 미륵전 미륵장육존상을 복원하기 위해 공모를 하자 이에 응모를 하기도 했다.[8] 그러나 아깝게도 당선은 당시 젊은 나이에 이름 높았던 근대 조각가 金復鎭(1901~1940)에게 돌아가고 말았지만, 화원으로서 끊임없이 도전했던 문성의 열정은 후배 화원들의 표상이 되기에 부족함이 없었다.

이처럼 활발한 활동을 했던 문성의 화적은 1892년 이후 1952년까지 약 60여 년 동안 남기고 있다. 활동범위도 어느 한 지역에 머무르지 않고 전국적이었음을 현

존하는 작품을 통해 알 수 있다. 또한 말년까지도 붓을 놓지 않는 왕성한 열정을 보여주었다. 한국전쟁으로 인해 문성은 1951년 서울에서 예산 대련사로 피난을 하였는데, 이때 85세의 늙은 나이에도 불구하고 1952년 부여 해광사 아미타후불도와 신중도를 조성하기도 하였던 것이다.

이것이 그의 마지막 작품으로 80 평생 동안 왕성한 활동을 했던 문성은 1954년 1월 30일 예산 대련사에서 入寂하니 世壽가 87세, 法臘이 77세였다. 이때 문성의 유해는 다비하여 대련사 주변 산록에 散骨되었으며, 스님의 사후 56년 만인 2000년 10월 31일 門孫들이 마곡사에 「상수정혜대흥불미보응당문성대불모비」를 세워 업적을 기렸다.

문성은 익히 알려진 바와 같이 공주 마곡사에 근거를 두고 활동했던 錦湖若效의 畵脈을 이었다. 약효는 뚜렷하지는 않으나 春潭奉恩의 화맥을 이은 것으로 알려져 있으며,[9] 마곡사를 중심으로 한 畵所를 이끈 근대 불화 화단의 큰 산맥이었다. 이러한 약효의 문하에서는 많은 畵僧들이 활동을 하고 있었으니 문성이 그의 문하로 들어갔음은 자연스러운 일이었을 것이다. 그러나 문성이 출가를 했던 당시 갑사에는 19세기 후반에서 20세기 초반까지 주로 충청도 일대에서 활동했던 隆坡法融[10]그림3이 머물고 있었다. 이로 미루어 보아 어린 나이에 출가했던 문성이 화승의 길로 들어선 데에는 그의 영향을 받았을 것이며, 화원으로서의 기본적인 소양은 법융에게서 익혔을 것으로 추정된다.

약효 문하로 들어간 문성은 湖隱定淵·春化万聰·春潭盛漢 등과 같이 그의 화맥을 잇게 되었다.[11] 이들 가운데 정련[12]은 문성보다 세속 나이로는 13세가 적었으나, 15세에 약효를 恩法師로 출가를 하여 첫 제자가 되었으며, 만총[13]과 성한은 자세한 행적이 전하지 않아 알려진 것이 별로 없다. 그리고 문성의 화맥을 이은 제자로는 永惺夢華, 金蓉日燮, 安秉文, 曾應尙均, 泓谷安仲 등이 있으며, 오늘날 활동하는 화원들 대부분이 그에게 뿌리를 두고 있다.

3. 普應文性의 作品活動

1) 작품의 현황

문성은 25세부터 입적하기 직전인 84세까지 약 60여 년 동안 화원으로 활동하였다. 그의 발길은 북으로는 영변에서부터 남으로는 제주도에까지 이르렀으며, 불화와 존상 조성은 물론 단청과 개금 등에도 조예가 있

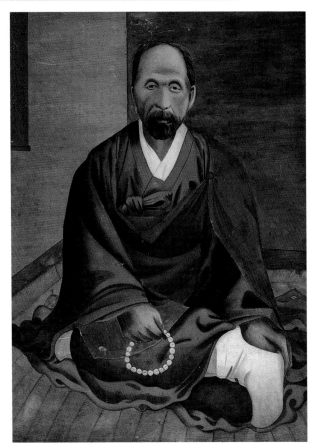

그림3 융파당대선사진영, 1936년, 견본채색, 128×90cm,
충남 공주 갑사 소장

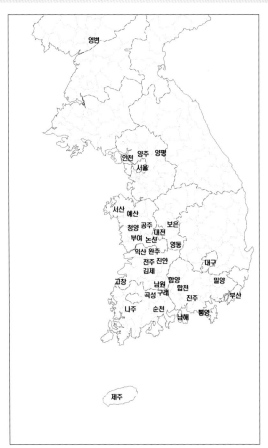

그림4 보응문성 활동지역도

어 무수히 많은 작품을 남기고 있다. 현존하는 불화는 약 100여 점이 되는데, 기록으로 전하는 것까지 포함하면 130여 점에 이른다〈표1〉 참조. 그리고 존상으로는 현재 4건이, 단청과 개금으로는 11건이 알려져 있다〈표2〉,〈표3〉 참조.

작품의 분포를 살펴보면 경상북도와 강원도 지역을 제외한 충청 남·북도와 전라 남·북도, 대구, 부산, 경상남도, 서울·경기도 등 전 지역에서 찾을 수 있어 그의 왕성한 활동상을 살펴볼 수 있다그림4. 이러한 경향은 근대기 활동했던 화승들 가운데 문성의 기량이 월등히 뛰어났음을 단적으로 보여준다.

불화의 경우 유형별로 살펴보면 괘불 5점, 비로자나불도 1점, 노사나불도 1점, 석가후불도 11점, 약사후불도 1점, 아미타후불도 10점, 삼세불도 7점, 삼장보살도 2점, 관음보살도 2점, 지장시왕도 7점, 신중도 23점, 16나한도 7점, 팔상도 17점, 감로도 2점, 현왕도 3점, 칠성도 14점, 독성도 11점, 산신도 11점, 조왕도 2점, 기타 2점 등이다. 그리고 眞影을 그릴 때는 個性이 분명하여 사진보다 낫다는 평을 들었다는 비문의 내용[14]으로 볼 때, 화기가 기록되지 않아 정확하게 유추할 수 없지만 진영 역시 많은 수가 있을 것으로 여겨진다. 그 예로 實相寺 洪陟國師眞影·秀撤和尙眞影·枕虛大禪師眞影그

림5이 문성이 그린 것으로 추정되고 있는 작품들이다. 이렇게 볼 때 문성은 대형의 괘불에서부터 조왕도에 이르기까지 다양한 유형의 불화를 섭렵하듯 폭넓은 작업을 했음을 알 수 있다.

괘불은 전 시기 5점을 그렸는데, 이 가운데 활동초기에 그렸던 해인사 괘불(1892)을 제외하고는 모두 그의 주도로 그려진 것이다. 특히 범어사 괘불(1905)과 호국사 괘불(1932)은 음영이 강하게 표현된 작품으로, 당시 유행하던 음영법에 대한 수용의 한 단면을 보여준다.

후불도 계열은 31점으로 상당히 많은 편이며, 이 가운데 대둔산 석천암 아미타후불도(1893)는 동문 사형제인 정련·만총 등과 더불어 조성한 것으로 독립의 기반이 된 작품이다. 그리고 천황사 삼세불도(1893)는 문성이 현존하는 작품 상 처음으로 출초를 한 것으로 장대한 존상과 화려하고 세밀한 표현은 스승인 약효의 화풍과 조금 다른 모습을 보여주고 있다. 그리고 이후 그려지는 후불도들은 기본적으로는 약효의 화풍을 따르고 있는 듯하지만 조금씩 자신만의 색깔을 드러내고 있음을 볼 수 있다.

신중도는 23점으로 문성의 독창적인 도상 창출이 돋보이는 작품들이 보인다. 그 예로 신원사 대웅전 신중도(1907)의 경우 대한제국 시기 군복을 입은 군인을 신중

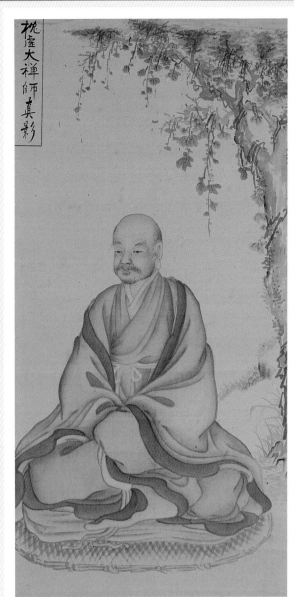

그림5 실상사 침허대선사진영, 20세기 초, 견본담채, 88.5×43.5cm,
전북 남원 실상사 소장

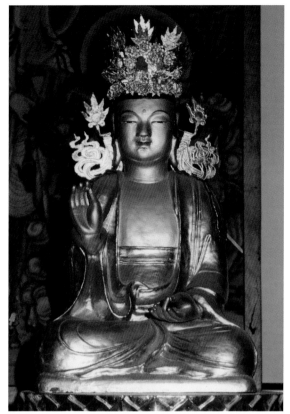

그림6 해광사 소조관음보살좌상, 1951년, 높이 80cm,
충남 부여 해광사 소장

으로 묘사한 파격적인 도상을 선보인 작품이기도 하다.
그런가하면 水雲敎 兜率天 신중도(1929)에서는 18개의
얼굴과 34개의 팔을 가진 위태천의 도상을 표현하기도
했다.

문성의 특징이 가장 드러나는 불화는 역시 사실적인 묘
사가 돋보이는 나한도와 독성도·산신도이다. 이들 불
화에서 보이는 花卉草蟲이나 山水 표현은 다른 불화에
서 도식적으로 표현된 것과는 다르게 아주 사실적인 묘
사가 이루어졌다. 그러한 예는 화엄사 원통전 독성도
(1897)나 개인소장 독성도(20세기 초), 범어사 나한전
16나한도(1905)에서 찾을 수 있다.

불화 이외에 문성이 조성한 존상은 그리 많이 알려지지
는 않았다. 현재 전하는 것으로는 〈표2〉와 같이 4건이나
영변 보현사 사천왕상의 경우 실제적으로 확인할 수 없
는 한계가 있다. 이들 존상은 대체적으로 제자인 일섭

과 같이 1930년대에 塑造로 조성하였다는 공통점을 지
니고 있다. 특히 부여 海光寺 소조관음보살좌상(1951)
그림6의 경우 문성이 입적하기 3년 전에 조성한 것으로
존상으로서는 그의 마지막 작품이라 할 수 있을 것이다.
단청이나 개금(개채)의 경우 사찰이나 화원 개인이 기
록으로 남겨 놓지 않는 이상 참여한 화원의 면목을 자
세히 알 수가 없는 편이다. 문성의 경우도 마찬가지로
제자 일섭이 작성한 불사기록인 '年譜'를 통해 그 기록
을 찾을 수 있었다.[15] 단청은 세월이 지남에 따라 퇴색
되거나 새로 개채가 이루어져 원형을 찾을 수 없는 경
우가 있지만, 수운교 도솔천(天壇)이나 순천 송광사 聖
壽殿(현 관음전)[16]의 내부 단청은 잘 남아 있다. 특히
송광사 관음전에 그려진 해와 달, 고개를 숙여 揖하는
신하들, 나무와 花鳥 등의 벽화는 문성이 출초를 한 것
으로 불화 이외의 솜씨를 잘 살필 수 있는 작품이라 할
수 있다그림7.[17]

2) 시기별 작품활동

현존하는 문성의 불화작품 100여 점은 1892년부터
1951년까지 약 60여 년간의 긴 활동을 통해 이루어진
산물이다. 즉 19세기 말과 20세기 초반 급변하는 시대
의 흐름 속에서 문성이 다양한 화풍을 견식하고 부단히
활동하여 자신만의 색을 녹여낸 작품들인 것이다. 이

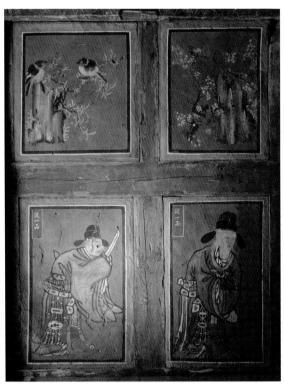

그림7-1 송광사 관음전 내부벽화, 1903년, 전남 순천 송광사 소장

그림8 대둔산 석천암 신중도, 1893년, 면본채색, 123×92cm, 동국대학교박물관 소장

그림7-2 송광사 관음전 내부벽화 부분

60여 년의 활동기간 속에 남겨진 작품은 전 시기에 걸쳐 고르게 남아있어 문성과 함께했던 화원들의 면목과 화풍의 변화를 살필 수 있다.

이러한 문성의 작품경향에 대해 세 시기로 나누어 대략적으로 살펴보고자 한다. 즉 1기는 화원으로 이름이 처음 등장했던 20대부터 각 지역의 화승들과 교류했던 30대 초반까지를, 2기는 30대 이후 50대 초반까지 완숙미를 이루어가는 시기이다. 그리고 3기는 50대 중반부터 말년까지의 기간으로 나누어보았다.

○ 1기 : 1892년(25세) ~ 1900년(33세)

이 시기는 문성이 출가 후 화원으로서 처음 이름을 나타내고 경상도와 전라도, 서울의 화원들과 교류를 하던 때로 이때 조성된 불화로는 29점이 남아있다. 1892

년 이전에 어떤 활동을 했는지는 알려진 것이 없지만, 1892년 해인사 불사 때 처음으로 이름을 나타낸 후 문성은 관악산 화장사, 구례 화엄사와 천은사, 남해 용문사, 공주 동학사, 곡성 태안사, 순천 송광사 등의 불사에 참여하며 여러 지역의 화승들과 왕성한 작품활동을 하였던 것 같다. 함께 했던 화승들로는 스승인 錦湖若效 외에 경상도의 瑞庵典琪·友松爽洙, 전라도의 蓮波華印·香湖妙英·梵海斗岸, 서울의 虛谷亘巡·錦華機炯·明應允鑑 등이 있다. 이들 화승 가운데 瑞庵典琪와의 활동은 1892년 해인사 불사가 유일한 것이지만 팔상도(쌍림열반상) 조성에 있어 동문인 정련과 더불어 左右片丈을 맡았던 것으로 보아 그의 기량은 인정을 받았던 것으로 여겨진다. 그리고 1897년 화엄사와 남해 용문사 불사, 1899년 태안사와 1900년의 송광사 불사는 전라도 화원들과 활동을 하던 때로, 이후 이들과의 활동이 이어지는 계기가 되기도 했다.

한편 문성에 있어 1893년 대둔산 석천암의 불사는 수화원으로서 첫 작업으로, 이때 동문인 정련·만총과 우애를 과시하듯 아미타후불도와 신중도·칠성도를 조성하였다.[18] 출초는 당시 12살이었던 정련이 하였는데 그의 나이로 보아 문성의 지도아래 이루어졌을 것으로 여겨진다. 당시에 그려진 불화 가운데 신중도를 보면 존상들의 상호는 둥글고 원만하며 신체 비례도 적당하나 느낌상 전체적으로 젊은 모습으로 그려져 있다그림8. 이

23

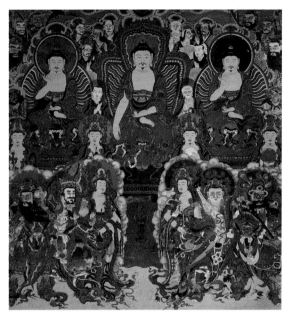

그림9 천황사 대웅전 삼세불도, 1893년, 면본채색, 430×400cm,
전북 김제 금산사성보박물관 소장

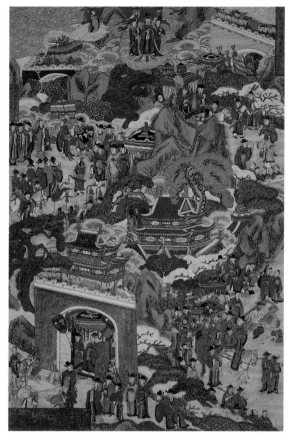

그림11 선운사 팔상전 팔상도(사문유관상), 1901년, 면본채색,
146×97.5cm, 전북 고창 선운사 소장

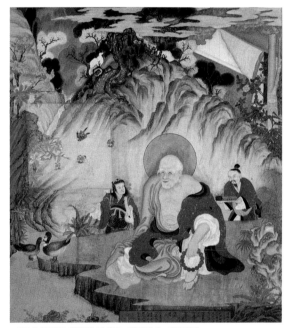

그림10 화엄사 원통전 독성도, 1897년, 면본채색,
136.5×123.5cm, 전남 구례 화엄사 소장

는 이들의 나이가 젊었기 때문에 불화에 그들의 모습이
투영되었기 때문이라 여겨진다. 복식이나 기물의 장식
등은 세부적인 묘사까지 잘 되어있어 솜씨가 뛰어났음
을 보여준다. 특히 천동·천녀들의 머리에 표현된 구슬
장식은 이후 문성이 동자들의 머리표현으로 즐겨 사용
하였던 표현이어서 이때부터 시작되었음을 볼 수 있다.
문성의 작품 가운데 음영법이 처음 묘사된 것은 천황사
대웅전 삼세불도(1893)에서 찾을 수 있다그림9. 이 불화
는 문성이 출초한 것으로 여기에서는 불·보살을 제외한
나한이나 사천왕 등의 얼굴에 음영을 주어 묘사하고 있
지만, 전통적인 불화기법에서 크게 벗어나지 않고 조화
를 이루고 있다. 이러한 특징은 약효와 함께 작업한 작

품들에서 고루 볼 수 있어 약효의 화풍을 그대로 이어
가는 모습을 보여준다.

그리고 전라도 지역 화원들과 함께 활동하던 때인
1897년의 작품 가운데 화엄사 원통전 독성도(1897)[19]
를 보면 인물과 花鳥草蟲 표현에 있어 사실적인 면이
돋보인다그림10. 즉 청록산수를 배경으로 앉아 있는 독
성의 주위에 꽃과 나비·새 등을 섬세한 필치로 그려내
었는데, 인물의 모습보다는 배경이 더 돋보이기까지 한
다. 이러한 솜씨는 나이 30세였던 이 시기에 이미 절정
을 이룬 듯하며, 후에 배경의 사실적인 묘사와 섬세한
바림질에 독보적으로 뛰어났다는 평가를 받게 되었다.

○ 2기 : 1901년(34세) ~ 1920년(53세)

이 시기는 문성이 본격적으로 독립하여 활동하는 가운
데 활동영역이 전라도에서 충청도 지역으로 되돌아온
시기이다. 특히 1914년부터 1920년까지 만 6년 동안
청양 정혜사와 남암·중암의 주지를 겸직하며 사찰의 행
정을 보는가 하면 불화를 조성하는 등 바쁜 시기를 보
내기도 했다.[20]

이 시기에 조성된 불화 가운데 대표적인 것으로는 선운
사 팔상전의 아미타후불도 및 팔상도(1901), 마곡사 대
웅보전 삼세불도(1905), 범어사 괘불 및 나한전 16나

그림13 범어사 나한전 16나한도(1·3·5존자), 1905년, 면본채색, 160×214.5cm, 부산 범어사 소장

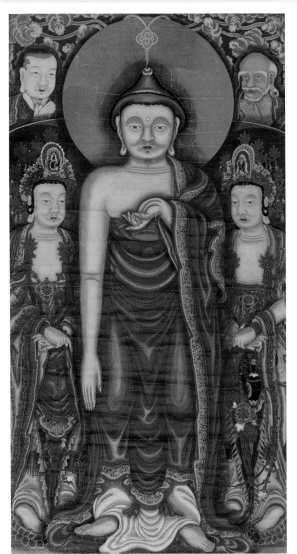

그림12 범어사 괘불, 1905년, 면본채색, 1,016×530cm, 부산 범어사 소장

한도(1905), 신원사 대웅전 석가모니후불도와 신중도(1907), 법주사 대웅보전 비로자나후불도(1917) 등이 있다. 이 불화를 조성하는 데 있어 문성은 주로 錦湖若效·隆坡法融·淸應牧雨·湖隱定淵 등 마곡사 출신 화승들과 함께 했으며, 觀河宗仁·優曇善珠·震音尙旿 등 전라도 지역 화승과도 활동을 하였다. 또한 夢華·性曄·在讃·敬仁·大興 등 많은 마곡사 출신 후배들을 이끌었다. 이 시기 문성 불화의 특징을 꼽자면 음영법의 수용하여 시험하고 자신의 화풍 속에 녹여냈다는 점과 사물의 사실적인 묘사가 더욱 완숙해졌다는 데 있다.

선운사 팔상전의 아미타후불도 및 팔상도는 문성이 片手로 참여하여 조성한 것으로 앞에서 언급한 바와 같이 이로 인해 불상이 放光했다는 이야기를 지니고 있는 작품이다그림11. 이때 관하종인·우담선진·진음상오 등과 같은 전라도 지역 선배 화원들과 함께 했지만, 모든 작업은 그의 주도로 이루어진 듯하다. 팔상전 팔상도를 보면 붉은색과 녹색, 황색을 적절히 사용하여 안정된

색감을 보여주고 있다. 이러한 도상은 1897년 금호약효가 그린 법주사 팔상도와도 같아 문성이 약효의 초본을 활용하였음을 보여주는 좋은 예라 할 수 있다. 그리고 1905년에 조성된 마곡사 대웅보전 삼세불도도 이와 비슷한 색조를 보여주고 있으나, 문성이 주도적으로 작업한 약사후불도에서는 전체적인 도상은 약효의 화풍을 따르고 있지만 바닥에 그림자를 묘사하여 자신만의 화풍을 드러내었다.

이러한 경향은 도편수로 참여하여 그린 범어사 괘불(1905)에서 가장 두드러지게 나타나고 있는데, 황색 일색에 흰색으로 음영을 표현하였는가하면 그림자까지 표현하여 기존 불화와는 전혀 다른 모습을 보여주었다그림12. 이러한 표현은 함께 작업한 쁘演의 영향도 있겠지만, 문성으로서는 당시 유행하던 음영법에 대한 시험적인 시도로 볼 수 있을 것이다. 그래서인지 이후 그려지는 불화에서는 전통의 틀을 유지한 채 권속들의 얼굴 표정이나 복식, 배경처리에 있어 그만의 음영법을 나타내었는데, 신안사 극락전 석가모니후불도(1907)와 해인사 칠성도(1925)가 대표적인 예이다.

그리고 범어사 나한전 16나한도(1905)는 사실적인 면에 있어 절정을 이루어 추상적이거나 비현실적인 모습으로 그려지던 나한도나 독성도의 배경을 아름다운 채색 산수화처럼 표현하였다그림13.

○ 3기 : 1921년(54세) ~ 1951년(84세)

이 시기는 문성이 정혜사 주지에서 물러나 다시 전국적으로 영역을 넓혀 활동하다가 입적하는 시기까지이다. 이때 그려졌던 불화는 기록상 전하는 것까지 포함하면 50여 점에 이르며, 논산 쌍계사(1923), 서울 안양암(1924), 합천 해인사(1925), 통영 용화사(1929), 밀양 표충사(1930), 양평 용문사(1937), 서울 학송사(1947) 등의 불화를 조성하였다. 특히 1930년대 이후에는 작

그림14 수운교 도솔천 신중도, 1929년, 면본채색,
244×236.3cm, 대전 수운교본부 소장

그림15 홍천사 감로도, 1939년, 견본채색, 192×292cm, 서울 홍천사 소장

품의 분포로 볼 때 서울에서 주로 머물렀던 것으로 여겨지며, 말년에 그린 불화의 경우 한국전쟁의 피해를 입은 듯 전하는 것이 몇 점 되지 않는다. 이 시기 함께 했던 비슷한 연배의 화원들로는 마곡사 출신의 동문인 정련과 만총, 전라도 출신이면서 약효의 영향을 받았던 상오가 있다. 그리고 제자인 몽화·성한·일섭·병문과 그의 영향을 받았던 해인사의 松坡淨順, 금산사의 黃成烈 등을 들 수 있다. 또한 축연이나 廓雲敬天[21], 鶴松學訥 등이 있다.

이 시기 문성 불화의 특징은 인물 표현에 있어 전 시기에 비해 상호가 좀더 갸름해지는 바림질을 통한 음영효과를 주는 경향이 짙다. 또한 복식의 문양이 화려하고 복잡해졌으며, 새로운 도상의 불화를 창출해내기도 했다는 점이다. 그리고 기록상으로 드러난 것이지만 불화 외에 단청이나 존상의 조성과 개채 등 화원으로서 나타낼 수 있는 역량을 다 보여주는 듯하다. 1935년 68세 나이에도 불구하고 금산사 미륵전의 새로운 미륵존상 공모에 응모한 것도 이 시기이다. 대표적인 작품으로는 안양암 신중도(1924), 해인사 대적광전 칠성도(1925), 수운교 도솔천 신중도(1929)[22], 표충사 관음전 천수관음도(1930), 홍천사 감로도(1939) 등이 있다.

이 가운데 수운교 도솔천 신중도(1929)는 18개의 얼굴과 34개의 팔을 가진 위태천을 중심으로 상단에 범천과 제석천 등 신중을 배치한 모습인데, 그 예가 없는 독특함을 보여주고 있다그림14. 이러한 도상의 출현은 기존의 종교와 다른 모습으로 사람들에게 다가가고자 했던 수운교단의 요청에 기인한 것이겠지만, 문성의 창의성을 잘 드러내 주는 예라 하겠다. 또한 기존의 감로도 형식에서 벗어난 파격적인 도상인 홍천사 감로도(1939)는 서커스 하는 코끼리와 법정의 재판장면, 스케이트 타는 모습, 일장기를 들고 수많은 군인들이 상륙하는 장면, 자동차 등이 표현되어 있다그림15. 이러한 표현도 역시 사찰측의 요청이 있었겠지만 당시의 다른 화원들이 표현하지 못했던 것으로, 문성과 병문이 암울했던 시대상황을 적나라하게 자신들만의 방식으로 화폭에 옮겨 잘 나타내어 준 것이다.

4. 맺음말

이상으로 보응문성의 생애와 작품활동에 대해 대략적으로 살펴보았다. 조선말기와 일제강점기를 거치는 동안 우리가 알고 있는 큰 사건들만 해도 무수히 많다. 이러한 시기 1867년 태어나 1954년 87세로 입적할 때까지 화원이라는 業을 짊어지고 한평생 수행으로 매진했던 문성은 수많은 격변기를 겪으며 60여 년 동안 활동 속에 약 100여 점의 불화를 남기고 있다. 이러한 불화 수는 스승인 약효나 동문인 정련이 조성한 불화와 비견될 만하다. 또한 작품의 표현에 있어서도 전통적인 불화기법에서 크게 벗어나지 않는 범위에서 시대적인 흐름에 따라 당시 유행하던 기법을 수용하여 자신에게 맞게 변용하는 모습도 볼 수 있었다. 작품의 내용이나 형식에 있어서도 독창성을 띠거나 시대상황에 맞는 새로운 도상을 창출하려는 모습도 보여주었다.

특히 근대기 각 지역에 산재했던 화원집단 가운데에서도 계룡산파가 많은 후진을 양성하며 오늘날까지 맥을 이어올 수 있었던 것은 중흥조로서 문성의 큰 자취가 있었기 때문이라 여겨진다.

1. 김정희 선생은 약효가 주석하였던 마곡사가 중심이 되기는 하였지만 그의 제자들이 계룡산 일대의 사찰에 넓게 걸쳐있고, 일반적으로 조선후기 불화승 유파를 조계산파, 금강산파 등으로 칭함에 따라 이들의 화파를 계룡산파라 칭한다 하였다. 김정희,「錦湖堂 若效와 南方畵所 鷄龍山派」,『강좌 미술사』26Ⅱ (한국미술사연구소, 2006), 711쪽 참조.

2. "常脩定慧大興佛美普應堂文性大佛母碑", 智冠 編,『韓國高僧碑文總集-朝鮮朝 近現代』(가산불교문화연구원, 2000), 924~926쪽. 이 책에서는 비의 소재지를 공주 계룡산 갑사라고 하였으나, 실제로는 공주 마곡사에 세워져 있다.

3. 法脈으로는 太古普愚의 18世孫이고 淸虛休靜의 12世孫이 된다. ≪太古普愚-幻庵混修-龜谷覺雲-碧溪淨心-碧松智嚴-芙蓉靈觀-淸虛休靜-鞭羊彦機-楓潭義諶-月潭雪霽-玄隱炯悟-泓波印潤-月影大察-龜岩圓珇-臥雲嚞聞-慶岩應俊-虎岩戒元-觀虛順學-普應文成≫ 이상과 같은 普應文性의 法脈은 송광사성보박물관 古鏡스님이 확인해주었다.

4. 淨趣庵 七星幀 畵記 "光緖十七年辛卯四月日, 成于應眞庵移, 安於淨趣庵, 緣化, 證明比丘文性, 誦呪比丘仁曄…."

5. "…往在四十七年前 光緖辛丑 自全北茂長(今高敞)之兜率山禪雲寺 邀請大佛母普應長老 造成八相各部 適値天旱 糧餉艱匱 乃欲中輟 待秋續成 決議之夜 忽自靈山殿主佛 放八條光明 徹宵不滅 遠近見聞 咸輸誠信 仍得完成…." 權相老,『退耕堂全書』卷1,「京城府終南山鶴松寺佛像新造成腹藏願文」

6. 林錫珍,『曹溪山 松廣寺誌』(송광사, 2001 개정판), 56쪽.

7. 조선총독부관보 불교관련 자료집,『일제시대 불교정책과 현황』(대한불교조계종 총무원, 2001).

8. 이 공모에는 문성 외에도 화승인 金日燮과 李石城, 그리고 金復鎭 등이 참여하였다고 한다. 신은미,「화승 金日燮의 불화연구」,『강좌 미술사』26Ⅱ (한국미술사연구소, 2006).

9. 석정스님은 그가 撰한 ≪禪淨兼修定慧圓明恒作佛事廣利群生錦湖堂若效大佛母碑(2004)≫에서 약효가 麻谷寺에 들어가서 大佛母 春潭奉恩을 만나 畵脈을 잇고 畵風을 크게 날렸다고 하였다.

10. 법향도 역시 약효와 같은 시기에 활동했던 화승으로 넓게는 계룡산 화파의 일원으로 보고 있다. 특히 법맥으로는 문성과 같이 玄隱洞悟의 8世孫이 되며, 법맥과 화맥은 弄山士律이 이었다. 현재 갑사에 1936년 安南山(秉文)이 그린 진영이 전하고 있다. 耕雲炯俊 編,『海東佛祖源流』(佛書普及社, 1978).

11. ≪禪淨兼修慧圓明恒作佛事廣利群生錦湖堂若效大佛母碑(2004)≫의 碑陰에 麻谷寺 佛母(畵員) 系譜가 기록되어 있다.

12. 속성은 文化 柳氏, 속명은 憲魯이며, 字는 定魯이다. 그리고 東星, 天然, 湖隱 등의 堂號를 주로 사용하였다. 2005년 손제자 炳震이 지은『信行圓滿勤修淨業常住道場恒作佛事湖隱堂定淵佛母碑』를 보면 "정련은 1882년 12월 20일 충남 논산군 노성면 가곡리 지장골에서 아버지 柳常和와 어머니 東萊鄭氏의 장남으로 태어났다. 4세에 부친이 돌아가시자 모친을 따라 외가인 공주 사곡면 舞橋里에 왔다가 5세 때 마곡사에서 출가하여, 13세에 당대의 화승 금호약효를 은사로 사미계를 받았다. 그때까지 금호스님께서는 상좌와 제자를 두지 않았으니 스님이 첫 상좌며 첫 제자가 된다"고 하였다. 1954년 보응문성의 입적 소식을 듣고 같은 해 8월 29일 마곡사 매화당에서 입적하였다. 이때 그의 나이는 72세, 法臘이 67세였다. 그의 畵脈은 말년에 둔 鎭九와 知靜 두 제자가 이었다.

13. 속성은 李氏, 속명은 알 수 없으며 萬聰이라는 이름 대신 1907년 신원사 불사 때부터 春花라는 이름을 사용하였는데, 화기에 淸信士, 또는 信士라고 한 것으로 보아 이 시기 환속하였

던 것으로 여겨진다. 그러나 이후에도 춘화와 만총이라는 이름은 다 사용하였다. 현재 전하는 작품으로는 51점이 있으며, 이를 기준으로 살펴볼 때 화원으로서 활동기간은 1893년부터 1933년까지 약 40여 년이 된다. 춘화의 특기는 남다른 出草라고 할 수 있는데, 문성의 손제자인 石鼎도 춘화는 빠른 손놀림과 바름질에 있어 뛰어났다고 평가를 내리고 있다.

14. 智冠 編, 앞의 책, 924~926쪽 참조.

15. 신은미, 앞의 논문, <표1> 주요 불사내역 참조.

16. 1902년 고종의 聖壽望六(51세) 花甲을 맞아 先朝의 경사를 기리기 위해 願堂으로 건립되었다가 방치되었던 것을 1957년 관음전이 전소된 후 관음존상을 옮겨 관음전이라 하였다. 林錫珍, 앞의 책. 56쪽.

17. 이용윤,「송광사 성수전 考察」,『松廣寺 觀音殿 壁畵 保存處理報告書』(송광사·(주)엔가드문화재연구소, 2003).

18. 현재 아미타후불도는 경희대학교박물관에 신중도와 칠성도는 동국대학교박물관에 각각 소장되어 있다.

19. 문성이 出草를 하고 蓮談華印, 文炯과 함께 조성하였다. 이 불화의 왼쪽에 그려진 꽃과 나비 부분은 절취되었던 것을 근래에 새로 그렸다고 한다.

20. 일제는 조선을 강제로 병합한 이후 불교계를 장악하기 위해서 1911년 6월 3일 제령 제7호로 '사찰령'을 공포하여 전국의 사찰을 30본산 체제로 재편성하였다. 사찰령 시행규칙은 30본산의 주지를 선출하는 방법과 임기, 그리고 30본산 주지의 취임은 조선총독의 인가를 받아야 하며, 말사 주지는 지방장관의 인가를 받을 것을 명시하는 등 사찰령을 시행하는 구체적인 세칙들로 구성되어 있다. 김순석,「朝鮮總督府의 寺刹令공포와 30본사 체제의 성립Ⅴ」,『韓國思想史學』제18집(한국사상사학회, 2002), 499~530쪽 참조.

21. 石翁喆侑의 제자로 '곽운경천'이라 부르고 있으나 석정스님은 이는 한자 '확(廓)'을 '곽'으로 잘못 읽은 데서 오는 오류라 지적하고 "확운경천"으로 불러야 된다고 하였다.

22. 1929년 문성은 30여 명의 화원들과 더불어 水雲敎의 兜率天 天壇 및 四門을 단청했으며, 이때 金日和와 이 신중도를 조성하였다. 현재 수운교에서는 李南谷이 조성했다고 전하고 있으나, 당시 불사에 참여했던 日燮의 불사 일지인『年譜』에는 단청과 불화를 그렸던 화원들의 이름이 기록되어 있다. 신은미, 앞의 논문, <표1> 주요 불사내역 참조.

번호	명칭	연대	재질	크기	화원	소장처
1	觀音寺 七星圖	1892	綿本	122×245	片手比丘 捿庵典琪 正連 文性 暢雲 尙昕	高靈 觀音寺
2	海印寺 掛佛	1892	綿本	840×440.5	金魚 瑞庵典琪 友松爽洙 出草片手 沙彌斗明 正連 文性 大洪 太一 一元 英元 暢雲 成浩 性喜 尙昕 萬壽	陜川 海印寺
3	海印寺 八相圖(踰城出家相)	1892	綿本	164×130.5	金魚 瑞巖典琪 片手 友松爽洙 碧山璨圭 正連 文性 斗明 大洪 太一 一元 性喜 英元 暢雲 尙昕 萬壽 永洪 成浩 仁祐 左片丈 瑞岩典琪 右片丈 碧山璨圭	陜川 海印寺
4	海印寺 八相圖(雙林涅槃相)	1892	綿本	165.5×154.5	金魚 瑞庵典琪 片手 友松爽洙 左片丈 文性 右片丈 正連 暢運 尙昕 萬壽	陜川 海印寺
5	石泉庵 阿彌陀後佛圖	1893	綿本		金魚比丘 片手 文性 法仁 定○ 出抄沙彌 萬總 沙彌 尙○	慶熙大博物館
6	石泉庵 神衆圖	1893	綿本	123×92	金魚比丘 片手文性 比丘法仁 出草比丘定鍊 沙彌萬聰 沙彌尙現	東國大博物館(慶州)
7	石泉庵 七星圖	1893	綿本	128×91.7	金魚 比丘片手文性 比丘法仁 出草 ○○定鍊	東國大博物館(서울)
8	護國地藏寺 大雄寶殿 地藏菩薩圖	1893	綿本	171.7×181.8	金魚 錦湖若效 虛谷亘巡 東月一玉 錦華機炯 大愚能昊 明應允鑑 比丘定鍊 所賢 文性 奉華 妙性 性彦 致衍 景冾 允植	서울 護國地藏寺
9	護國地藏寺 大雄寶殿 甘露圖	1893	綿本	150×195.7	金魚比丘 錦湖堂若效 比丘大愚堂能昊 沙彌 文性 性彦	서울 護國地藏寺
10	天皇寺 大雄殿 三世佛圖	1893	綿本	430×400	金魚比丘 錦湖若效 睿庵祥玉 融波法融 出草 文性 萬聰 暢雲 東守 尙悟 千手 敬眞	金堤 金山寺 聖寶博物館
11	鶴林庵 地藏十王圖	1895	綿本	162×141.5	金魚 蓮波華印 片手 文炯 章元 文性 性一	盆山 鶴林寺
12	甲寺 大慈庵 十六聖衆圖	1895	綿本	128.2×171	金魚比丘 錦湖堂若效 比丘定鍊 比丘文性 比丘士律 片手出草沙彌万聰	公州 甲寺 大悲庵
13	甲寺 大聖庵 神衆圖	1895	綿本	134.5×152.3	金魚比丘 錦湖堂若效 比丘定鍊 比丘文性 比丘士律 片手出草沙彌万聰	公州 甲寺 大聖庵
14	華嚴寺 圓通殿 七星圖	1897	綿本	183×270.5	金魚片手 文炯 蓮波華印 文性 智行	求禮 華嚴寺
15	華嚴寺 圓通殿 獨聖圖	1897	綿本	136.5×123.5	金魚出草 文性 蓮波華印 片手 文炯	求禮 華嚴寺
16	華嚴寺 圓通殿 山神圖	1897	綿本	137.5×98	金魚出草 文性 蓮波華印 片手 文炯	求禮 華嚴寺
17	泉隱寺 道界庵 神衆圖	1897	綿本	192.5×126	金魚 蓮波華印 片手 文炯 章元 文性 性一	求禮 泉隱寺 道界庵
18	龍門寺 大雄殿 釋迦牟尼後佛圖	1897	綿本	312×266.5	金魚秩 片手蓮湖奉宜 出草文性 瑞庵禮猊 蓮波華印 帆海斗岸 章元 太一 文炯 永柱 尙祚 亘嬅 性一 敬秀 徑律	南海 龍門寺
19	龍門寺 大雄殿 三藏菩薩圖	1897	綿本	192.5×256	金魚秩 蓮湖奉宜 出草文性 瑞庵禮猊 蓮坡華印 ○元… 性○ 敬○ 徑律	南海 龍門寺
20	龍門寺 大雄殿 神衆圖	1897	綿本	170×202	金魚秩 片首蓮湖奉宜 出草比丘文炯 瑞岩禮猊 蓮坡華印 帆海斗岸 壯元 太日 文性 尙祚 亘嬅 性日 永柱 敬秀 經律	南海 龍門寺
21	東鶴寺 藥師後佛圖	1898	綿本	163×173.5	金魚比丘 出草 定鍊 片手比丘 文性 士律 比丘 萬聰 桐燮 德元	公州 東鶴寺
22	東鶴寺 阿彌陀後佛圖	1898	綿本	163×173.5	金魚比丘 出草 定鍊 片手比丘 文性 士律 比丘 萬聰 桐燮 德元	公州 東鶴寺
23	東鶴寺 神衆圖	1898	綿本	162×172	金魚比丘 定鍊 片手比丘 文性 出草比丘 萬聰 比丘 士律 比丘 東燮 比丘 德元	公州 東鶴寺
24	東鶴寺 現王圖	1898	綿本	114×80	金魚 定鍊 文性 士律 萬聰 東燮 德元	公州 東鶴寺
25	天藏菴 地藏菩薩圖	1898	綿本	140×149.5	金魚比丘 若孝 文成	瑞山 天藏庵
26	天藏菴 現王圖	1898	綿本	110×58.5	金魚比丘 若孝 文成	瑞山 天藏庵
27	靈源庵 山神圖	1898	綿本	101×89	金魚比丘 坦炯 文性	南原 實相寺
28	泰安寺 浮屠庵 七星圖	1899			蓮坡華印 文性 章元 夢讚	所在不明
29	泰安寺 萬日會 後佛圖	1899			蓮坡華印 文性 章元 夢讚	所在不明
30	泰安寺 萬日會 山神圖	1899			蓮坡華印 文性 章元 夢讚	所在不明
31	泰安寺 明寂庵 獨聖圖	1899			蓮坡華印 文性 章元 夢讚	所在不明

화승 보응문성의 생애와 작품활동

번호	명칭	연대	재질	크기	화원	소장처
32	泰安寺 聖祈庵 觀音願佛圖	1899			蓮坡華印 文性 章元 夢讚	所在不明
33	松廣寺 淸眞庵 地藏十王圖	1900	綿本	123.5×164.5	金魚比丘 香湖妙英 蓮坡和印 彩元 文性 片手比丘 玄庵坦炯 夢讚 幸彦	光州 圓覺寺
34	松廣寺 大說法殿 神衆圖	1900	綿本	156.5×112	金魚片手 文性 華印	個人所藏
35	禪雲寺 阿彌陀後佛圖	1901	綿本	156×172	片手 普應文性 金魚 觀河宗仁 優曇善珠 天佑 出草 尙昕 天日 慶安 莊玉	高敞 禪雲寺
36	禪雲寺 八相殿 八相圖(毘藍降生相)	1901	綿本	146×97.5	金魚 普應文性	所在不明
37	禪雲寺 八相殿 八相圖(四門遊觀相)	1901	綿本	146×97.5	片手 普應文性 金魚 觀河宗仁 優曇善珠	高敞 禪雲寺
38	禪雲寺 八相殿 八相圖(踰城出家相)	1901	綿本	145.5×97	片手 普應文性 金魚 觀河宗仁 優曇善珠	高敞 禪雲寺
39	禪雲寺 八相殿 八相圖(雪山修道相)	1901	綿本	146×97.5	片手 普應文性 金魚 觀河宗仁 優曇善珠	所在不明
40	禪雲寺 八相殿 八相圖(樹下降魔相)	1901	綿本	146×97.5	金魚 普應文性 天日	所在不明
41	禪雲寺 八相殿 八相圖(鹿苑轉法相)	1901	綿本	146×97.5	金魚 普應文性 天日	所在不明
42	禪雲寺 八相殿 八相圖(雙林涅槃相)	1901	綿本	146×97	片手 普應文性 金魚 尙昕 天祐	所在不明
43	香林寺 神衆圖	1901			金魚 普應文性 天○	所在不明
44	香林寺 山神圖	1901			金魚 普應文性 天○	所在不明
45	實相寺 百丈庵 神衆圖	1901	綿本	138×112	金魚 普應文性 出草 萬善 天日 守仁	南原 實相寺 百丈庵
46	多寶寺 靈山殿 釋迦牟尼後佛圖	1903			金魚 觀河宗仁 片手 普應文性 ○仁 天日 天雨	所在不明
47	實相寺 瑞眞庵 神衆圖	1904	綿本	90×91	金魚 普應文性 比丘天日	南原 實相寺 瑞眞庵
48	麻谷寺 大雄寶殿 三世佛圖(釋迦)	1905	綿本	411×285	金魚比丘錦湖若效 比丘淸應牧雨 比丘普應文性 比丘天然定淵 比丘震音尙昕 天日 聖珠 夢華 尙玄 大炯 宥淵 性曄	公州 麻谷寺
49	麻谷寺 大雄寶殿 三世佛圖(藥師)	1905	綿本	410×268	金魚秩 普應文性 震音尙昕 大亨 千一	公州 麻谷寺
50	甲寺 大雄殿 三藏菩薩圖	1905	綿本	288.5×367	金魚比丘 錦湖若效 比丘隆坡法融 片手比丘 普應文性 出草比丘 淸應牧雨 比丘 振音尙昕 比丘定淵 比丘天一 夢華 大炯 尙玄 性澤	公州 甲寺
51	梵魚寺 掛佛	1905	綿本	1,016×530	金魚比丘 錦湖若效 慧庵正祥 草菴世閑 觀虛宗仁 都片手比丘普應文性 漢炯 敬崙 天日 眞珪 敬學 柄赫 法延 道允 夢華 大炯 竺演	釜山 梵魚寺
52	梵魚寺 羅漢殿 釋迦牟尼後佛圖	1905	綿本	190.3×250	出草比丘 普應文性 金魚比丘 錦湖若效 慧庵正祥, 觀虛宗仁 草庵世閑 漢炯 敬崙 天日 眞珪 敬學 柄赫 法近 道允 夢華 大炯	釜山 梵魚寺
53	梵魚寺 八相殿 阿彌陀後佛圖	1905	綿本	224×201.8	出草比丘 普應文性 金魚比丘 錦湖若效 慧庵正祥 觀虛宗仁 草庵世閑 漢炯 敬崙 天日 眞珪 敬學 柄赫 法近 道允 夢華 大炯	釜山 梵魚寺
54	梵魚寺 羅漢殿 十六羅漢圖	1905	綿本	160×214.5	片手比丘 普應文性 金魚比丘 錦湖若效 夢華	釜山 梵魚寺
55	梵魚寺 羅漢殿 十六羅漢圖	1905	綿本	161.3×215	片手比丘 普應文性 金魚比丘 柄赫 度允	釜山 梵魚寺
56	梵魚寺 羅漢殿 十六羅漢圖	1905	綿本	159×222.8	片手比丘 普應文性 金魚比丘 錦湖若效 夢華	釜山 梵魚寺
57	梵魚寺 羅漢殿 十六羅漢圖	1905	綿本	160.3×223.6	片手比丘 普應文性 金魚比丘 草庵世閑 法近	釜山 梵魚寺
58	梵魚寺 羅漢殿 十六羅漢圖	1905	綿本	161×221.3	片手比丘 普應文性 金魚比丘 敬崙 敬學	釜山 梵魚寺

번호	명칭	연대	재질	크기	화원	소장처
59	梵魚寺 羅漢殿 十六羅漢圖	1905	綿本	160.2×222.3	片手比丘 普應文性 金魚比丘 錦湖若效 夢華	釜山 梵魚寺
60	甲寺 大寂殿 三世佛圖	1907	綿本	330×304	出草比丘若效錦湖 片手比丘法融隆波 文性普應 比丘定淵 善定 道順 夢華 千午 大炯 性澤 性曄 奉宗 大興	公州 甲寺
61	寧國寺 釋迦牟尼後佛圖	1907	綿本	122×196	金魚 錦湖若效 片手 普應文性 出草 定淵 千午 夢華 大炯 一悟 性曄 大興	永同 寧國寺
62	寧國寺 七星圖	1907	綿本	100×134.5	金魚 錦湖若效 片手 普應文性 性曄	永同 寧國寺
63	寧國寺 獨聖圖	1907	綿本		金魚 錦胡若效 片手 普應文性 夢華	
64	寧國寺 山神圖	1907	綿本	104×85	出草 錦湖若效 片手 普應文性 性曄	永同 寧國寺
65	圓通寺 圓通寶殿 七星圖	1907	綿本	148.5×149.2	出草 錦湖若效 片手 普應文性 定淵 千午 夢華 大炯 一悟 性曄 大興	茂朱 圓通寺
66	身安寺 釋迦牟尼後佛圖	1907	綿本	436×290.5	金魚 錦湖若效 片手兼出草 普應文性 比丘定淵 千午 夢華 大炯 一悟 性曄 大興	錦山 身安寺
67	新元寺 大雄殿 釋迦牟尼後佛圖	1907	綿本	258×307	片手 比丘文性普應 比丘定淵 比丘天日 比丘德源 比丘夢華 比丘千晤 比丘石汀 沙彌大眞 性曄 大興 昌日 奉宗 信士萬聰	公州 新元寺
68	新元寺 大雄殿 神衆圖	1907	綿本	181×171	片手比丘 普應堂文性 出抄 万摠 比丘定淵 比丘石汀 千日 德元 夢華 千�8 沙彌大眞 大興 性葉 昌日 奉宗	公州 新元寺
69	新元寺 七星圖	1907	綿本	181.5×170.3	片手 普應文性 出草 定淵 德元 千日 夢化 石汀 千悟 万摠 大眞 大興 性葉 昌日 奉宗	公州 新元寺
70	海印寺 白蓮庵 獨聖圖	1909	絹本	100×127	金魚 普應文性 夢華	陜川 海印寺 白蓮庵
71	甲寺 八相殿 釋迦牟尼後佛圖	1910	綿本	185×190	片手比丘 隆坡法融 出草比丘 錦湖若效 比丘清應牧雨 睿庵祥玉 月庵應坦 比丘普應文性 比丘定淵 雪靈善法 亘明天雨 奉珠 夢華 大眞 尙燁 興燮 敬仁	公州 甲寺
72	定慧寺 七星圖	1911	綿本	102×192.5	金魚比丘 金錦湖堂若效 比丘 金普應堂文性 沙彌 柳敬仁	靑陽 定慧寺
73	麻谷寺 灵隱庵 阿彌陀後佛圖	1912	綿本	241.5×264.1	金魚錦湖若效 片手普應文性 畫員 比丘定淵 震广尙昕 月現道淳 比丘天日 比丘夢華 比丘性曄 比丘昌湖 比丘大興 比丘在讚 比丘中穆 比丘敬仁 比丘夢一	公州 麻谷寺 靈隱庵
74	麻谷寺 灵隱庵 神衆圖	1912	綿本	138×128.5	金魚錦湖若效 片手普應文性 畫員 比丘定淵 震广尙昕 月現道淳 比丘天日 比丘夢華 比丘性曄 比丘昌湖 比丘大興 比丘在讚 比丘中穆 比丘敬仁 比丘夢一	公州 麻谷寺 靈隱庵
75	高達寺 山神圖	1913	綿本	91×70.5	金魚 文性桂昌 震广尙昕 夢華	驪州 高達寺
76	法住寺 大雄寶殿 毘盧遮那後佛圖	1917	綿本	600×327	金魚 文性普應 永惺夢華 蓮庵敬仁 孝庵在讚	報恩 法住寺
77	定慧寺 南庵 阿彌陀後佛圖	1919	綿本	98×175	金魚比丘 金普應 比丘韓永醒	公州 甲寺
78	定慧寺 南庵 神衆圖	1919	綿本	137.3×86	金魚比丘 普應金桂昌 比丘 永醒韓夢○	公州 麻谷寺
79	定慧寺 南庵 現王圖	1919	綿本	92.5×81	金魚 金普應 韓永醒	靑陽 定慧寺
80	東仁川 能仁敎堂 神衆圖	1922				所在不明
81	東仁川 能仁敎堂 七星圖	1922				所在不明
82	東仁川 能仁敎堂 山神圖	1922				所在不明
83	雙溪寺 大雄殿 三世佛圖(釋迦)	1923	綿本	296×272	金魚比丘 定淵湖隱 文性普應 出草 万聰春花 天日圓應 盛漢春潭夢華永惺 在讚孝庵 敬仁連庵 敬天	論山 雙溪寺
84	雙溪寺 大雄殿 三世佛圖(藥師)	1923	綿本	325×269	金魚比丘 定淵湖隱 文性普應 万聰春花 天日圓應 盛漢春潭 夢華永惺 讚在孝庵 敬仁連庵 敬天	論山 雙溪寺

번호	명칭	연대	재질	크기	화원	소장처
85	雙溪寺 大雄殿 三世佛圖(阿彌陀)	1923	綿本	324.5×269.5	金魚 比丘定淵 比丘文性 比丘萬聰 比丘天日 比丘夢華 比丘盛漢 比丘在讚 比丘敬仁 沙彌敬天	論山 雙溪寺
86	雙溪寺 大雄殿 神衆圖	1923	綿本	195.5×255	金魚比丘 定淵湖隱 文性普應 出草 万聰春花 天日圓應 盛漢春潭 夢華永惺 在讚孝庵 敬仁連庵 敬天	論山 雙溪寺
87	安養庵 冥府殿 地藏十王圖	1924	綿本	126.5×182.4	金魚比丘 古山 比丘普應 比丘鶴松	서울 安養庵
88	安養庵 大雄殿 神衆圖	1924	綿本	149.5×219.5	金魚比丘 古山 比丘普應 比丘鶴松	서울 安養庵
89	安養庵 金輪殿 七星圖	1924	綿本	166×203	金魚 古山 普應 鶴松	서울 安養庵
90	桐華寺 掛佛	1924	綿本	911×430	金魚 大愚奉珉 普應文性 廓雲敬天 片手 退雲圓日 圓應天日 鶴松學訥 景海鎭淑 松坡淨順	大邱 桐華寺
91	三角山 文殊庵 獨聖圖	1924				所在不明
92	三角山 文殊庵 山神圖	1924				所在不明
93	東鶴寺 彌陀菴 阿彌陀後佛圖	1925	綿本	122.5×209.5	金魚 文性普應 夢華永惺	大田 奉國寺
94	東鶴寺 彌陀菴 神衆圖	1925	綿本	114.5×208	金魚 文性普應 夢華永惺	大田 奉國寺
95	海印寺 大寂光殿 七星圖	1925	綿本	342×281	金魚比丘 普應文性 比丘 松坡淨順 出艸比丘 普應文性	陜川 海印寺
96	海印寺 藥水庵 地藏菩薩圖	1925	綿本	128×106.5	金魚比丘 普應文性 全 比丘 松波淨順 出艸比丘 普應文性	陜川 海印寺 藥水庵
97	海印寺 藥水庵 竈王圖	1925	綿本	114.5×80	金魚比丘 普應文性 比丘 松坡淨順 出艸比丘 普應文性	海印寺 藥水庵
98	南固寺 八相圖	1925			片手 文性普應 金魚 尙昈震音 淨順松坡 日燮 成仁	未詳
99	甘露庵 地藏十王圖	1928	綿本	139×210.5	金魚片手比丘 文性 比丘 成○	서울 甘露庵
100	龍華寺 大雄殿 釋迦牟尼後佛圖	1929	綿本	254×253	金魚片手 普應 出草 化三 世昌 震音 香庵 月波 松波	統營 龍華寺
101	龍華寺 神衆圖	1929	綿本	184×228.5	金魚秩 片手 普應 出草 松波 化三 震音 世昌 香庵 月波	統營 龍華寺
102	龍華寺 獨聖圖	1929	綿本	112×168.5	金魚片手普應 出草松波 化三震音	統營 龍華寺
103	水雲敎 兜率天 神衆圖	1929	綿本	244×236.3	畵員 金普應 金日和	大田 水雲敎
104	釋迦牟尼後佛圖	1929	綿本	116.5×100.3	畵師比丘 普應文性	梁山 聖田庵
105	表忠寺 觀音殿 千手千眼觀音圖	1930	綿本	251.5×283	金魚 普應文性 沙彌尙順	密陽 表忠寺
106	開運寺 大雄殿 阿彌陀後佛圖	1930	綿本	163×282.2	金魚比丘文性 比丘盛漢 比丘斗正	서울 開運寺
107	開運寺 那畔尊者圖	1930				所在不明
108	甲寺 大聖庵 釋迦牟尼後佛圖	1930	綿本	154×172.4	金魚比丘普應文性 退耘日燮 斗正	公州 甲寺 大聖庵
109	新元寺 少林院 神衆圖	1932	綿本		金魚片手 普應大和尙 出草比丘 成烈大和尙	新元寺 少林院
110	護國寺 掛佛	1932	綿本	887×598	金魚比丘 普應文性 比丘 松坡淨順 黃性烈 金又一	晋州 護國寺
111	修德寺 祖印精舍 阿彌陀後佛圖	1933	綿本	175×232.5	金魚 普應文性 永惺夢華 華蓮日和	禮山 修德寺
112	甲寺 新興庵 山神圖	1933	綿本	130.2×209	金魚比丘 普應文性 比丘又日	公州 甲寺 新興庵
113	서울 崇仁洞敎堂 後佛圖	1933			金普應 安秉文 殷斗正	所在不明
114	서울 崇仁洞敎堂 神衆圖	1933			金普應 安秉文 殷斗正	所在不明
115	서울 三覺寺 掛佛	1935			金普應 외 3인	所在不明
116	楊平 龍門寺 七星圖	1937				所在不明
117	楊平 龍門寺 獨聖圖	1937				所在不明
118	楊平 龍門寺 山神圖	1937				所在不明

번호	명칭	연대	재질	크기	화원	소장처
119	靑龍庵 七星圖	1939			片手 文性 金魚 秉文	서울 靑龍庵
120	靑龍庵 竈王圖	1939			片手 文性 金魚 秉文	서울 靑龍庵
121	興天寺 甘露圖	1939	絹本	192×292	畵師 片手比丘 普應文性 出草比丘 南山秉文	서울 興天寺
122	獨聖圖	1930년대	綿本			天安 寶林寺
123	定慧寺 觀音殿 盧舍那後佛圖	1943	綿本	214×247	金魚比丘 普應文性 夢華永惺	禮山 定慧寺
124	道林寺 阿彌陀後佛圖	1946	綿本		片手比丘 普應文性 金魚比丘 永惺夢華	楊州 道林寺
125	道林寺 神衆圖	1946	綿本		片手比丘 普應文性 金魚比丘 永惺夢華	楊州 道林寺
126	終南山 鶴松寺 靈山會上圖	1947				所在不明
127	終南山 鶴松寺 神衆圖	1947				所在不明
128	終南山 鶴松寺 七星圖	1947				所在不明
129	終南山 鶴松寺 獨聖圖	1947				所在不明
130	終南山 鶴松寺 山王圖	1947				所在不明
131	海光寺 阿彌陀後佛圖	1951	綿本	164.5×214.8	金魚比丘 普應文性	扶餘 海光寺
132	海光寺 神衆圖	1951	綿本	118.8×105.8	金魚比丘 普應文性 畵員比丘 明星又日 上仝沙彌 昌雨	扶餘 海光寺
133	獨聖圖		綿本	89.5×63.8	出草比丘 文性	未詳

〈표2〉普應文性 作 尊像目錄

번호	명칭	연대	재질	크기	화원	소장처
1	甲寺 新興庵 塑造16羅漢像	1930	塑造	높이 36~40	作者 普應文性 退耘日燮	甲寺 新興庵
2	서울 安養庵 千五百殿 三尊像 및 千五百佛像	1933	塑造		金魚 金普應 李石城 金又日 張雲谷 金日燮	서울 安養庵
3	平北 寧邊 普賢寺 四天王像	1936	塑造		普應 日燮	
4	海光寺 塑造觀音菩薩像	1951	塑造	높이 80	普應文性	부여 海光寺

〈표3〉普應文性 作 丹青 및 改金(改彩)目錄

번호	내용	연대	동참화원
1	순천 송광사 耆老所 願堂(聖壽殿) 단청	1903	都畵士 妙英 副畵士 天禧 出草 文性
2	순천 송광사 천왕문 사천왕상 改彩修理	1926	金普應 文震音 黃成烈 金日和 池松坡 方成仁
3	영천 은해사 운부암 관음성상 改金	1926	金魚 普應文性
4	익산 숭림사 十王 및 十六羅漢像 補缺改彩	1928	金普應 文震音 金月波 金惠雲 金日和 殷斗正
5	공주 갑사 삼성각 단청	1928	金普應 黃成烈 金日和 李春坡
6	대전 水雲教 兜率天(天壇) 및 四門 단청	1929	金普應 崔石庵 李必坤 李春化 朴玄圭 黃成烈 李南谷 李相吉 崔長遠 李基淙 李永浩 姜昌奎 姜君善 文震音 李奎宰 賓奉仁 朴尙順 金月坡 金相巡 權法性 鄭昌淳 金日燮 田國珍 朴永來 李達基 劉漢德 裵相嬅 金泰仁 韓○嬅 金又日 李楓悟 金日和
7	김제 금산사 대적광전 主佛 改造	1930	普應 日燮
8	익산 숭림사 지장보살상 改金	1930	黃成烈 金普應 日和 又日 尙順
9	김제 白山面 소재 孝閣 단청	1934	金普應 외 10인
10	김제 금산사 대적광전 비로자나불 보수 개금 및 미륵전 좌보처 묘향보살 보수	1935	金普應 외 2인
11	서울 牛耳洞 道詵寺 本尊 改金	1936	普應 日燮 외 1인

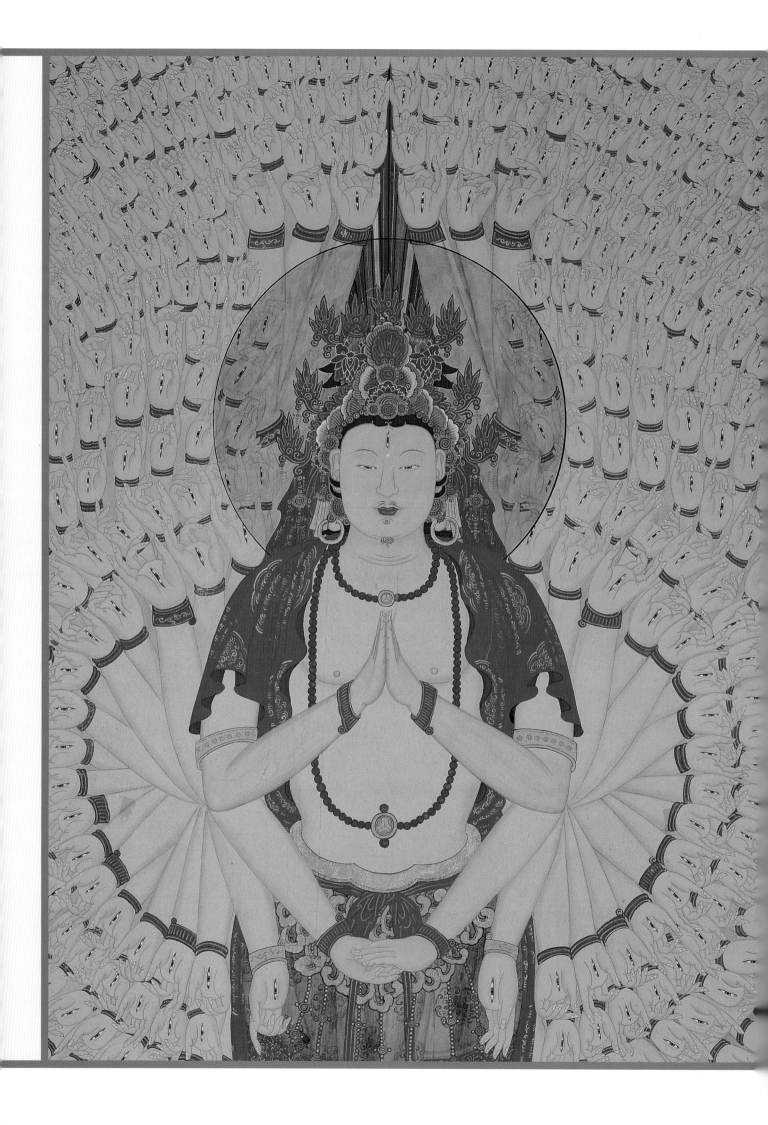

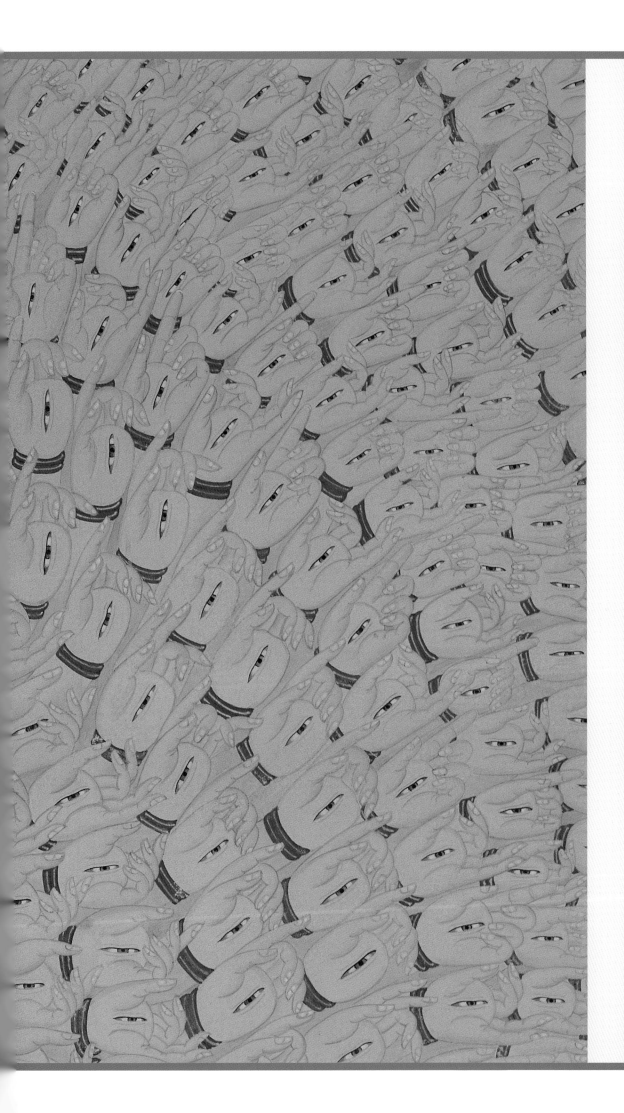

보응문성의 작품 ❖ 불화

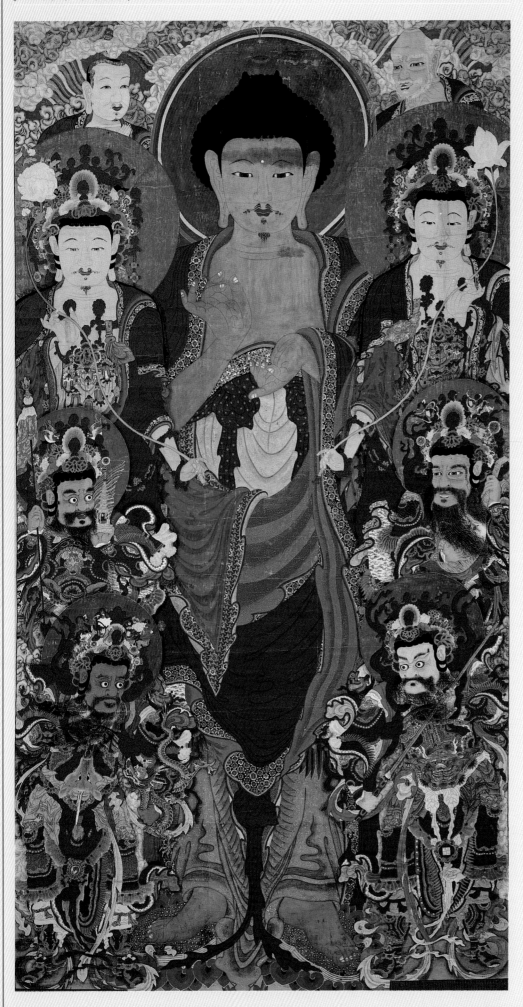

보응문성의 작품 ❖ 불화

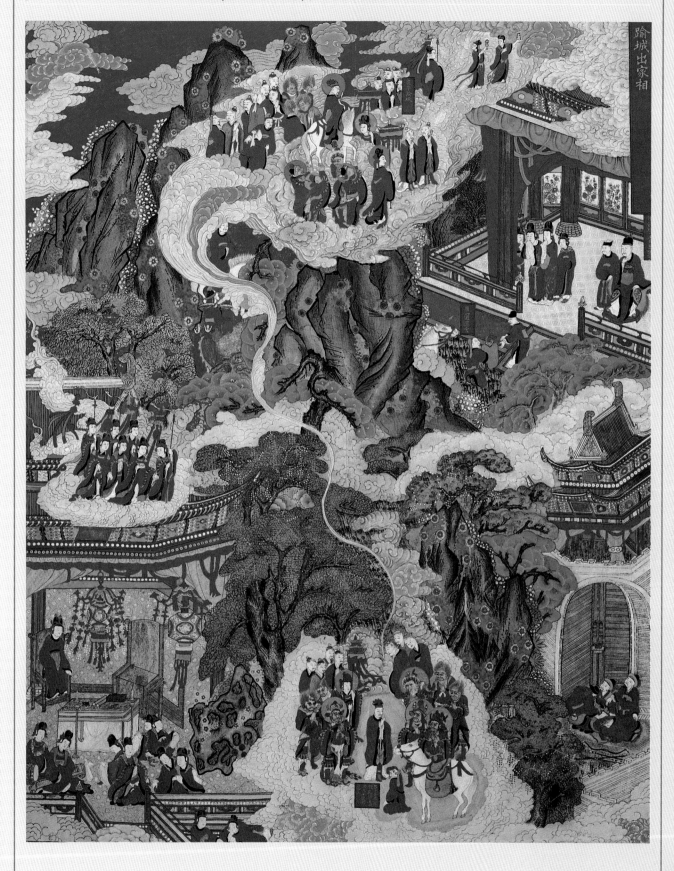

夜半踰城

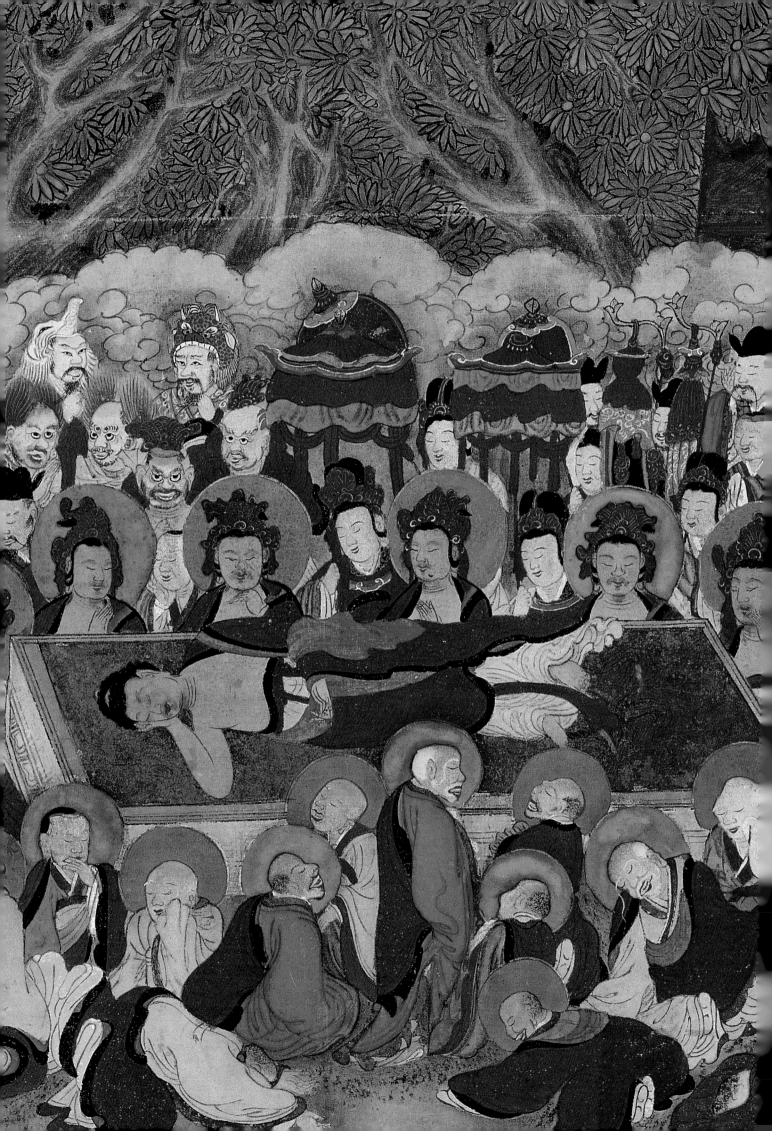

4. 觀音寺 七星幀 <small>1892년 | 면본채색 | 122.0×245.0cm</small>

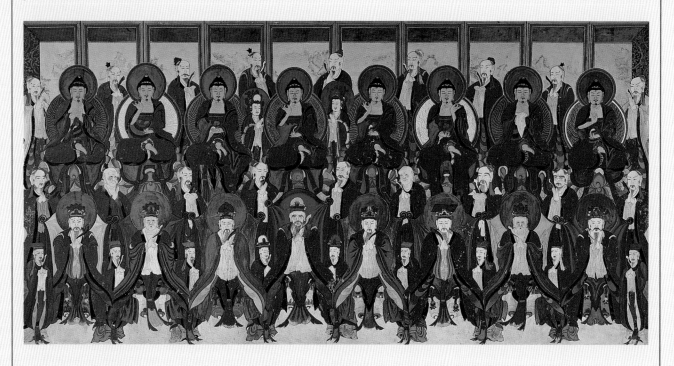

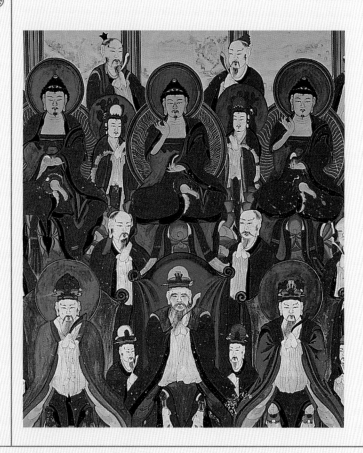

5. 護國地藏寺 地藏十王幀 | 1893년 | 면본채색 | 171.7×181.8cm

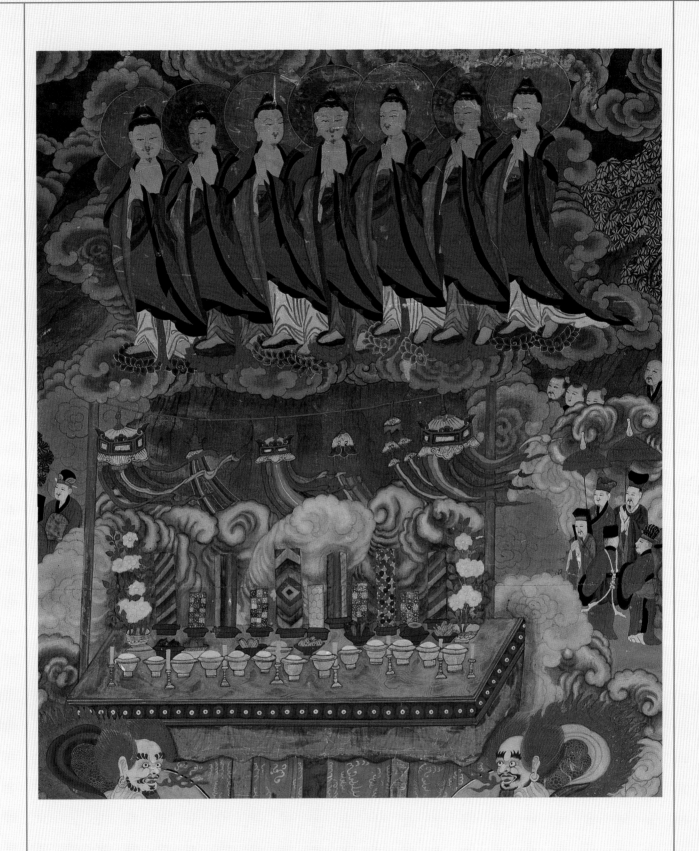

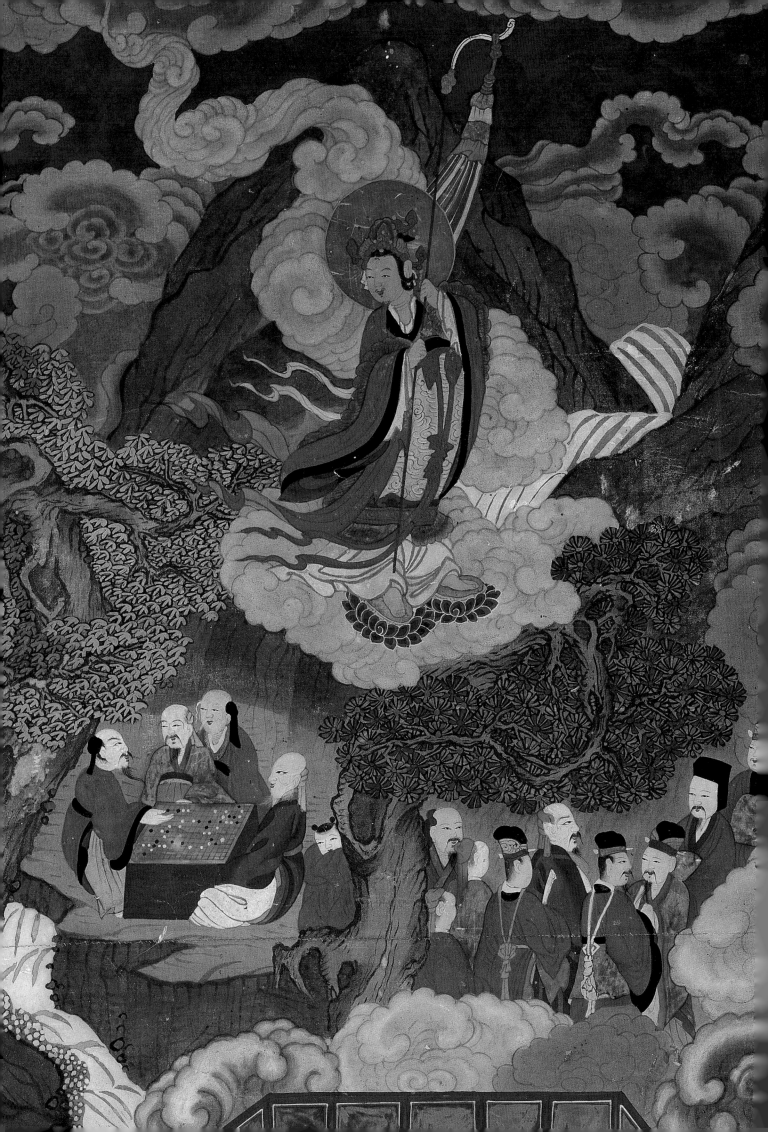

7. 石泉庵 神衆幀 | 1893년 | 면본채색 | 123.0×92.0cm

보응문성의 작품 ❖ 불화

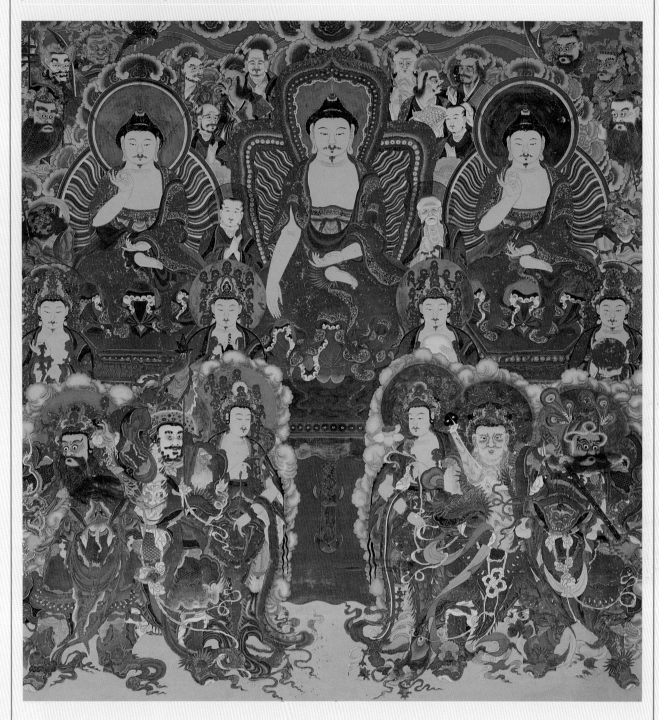

보응문성의 작품 ❖ 불화

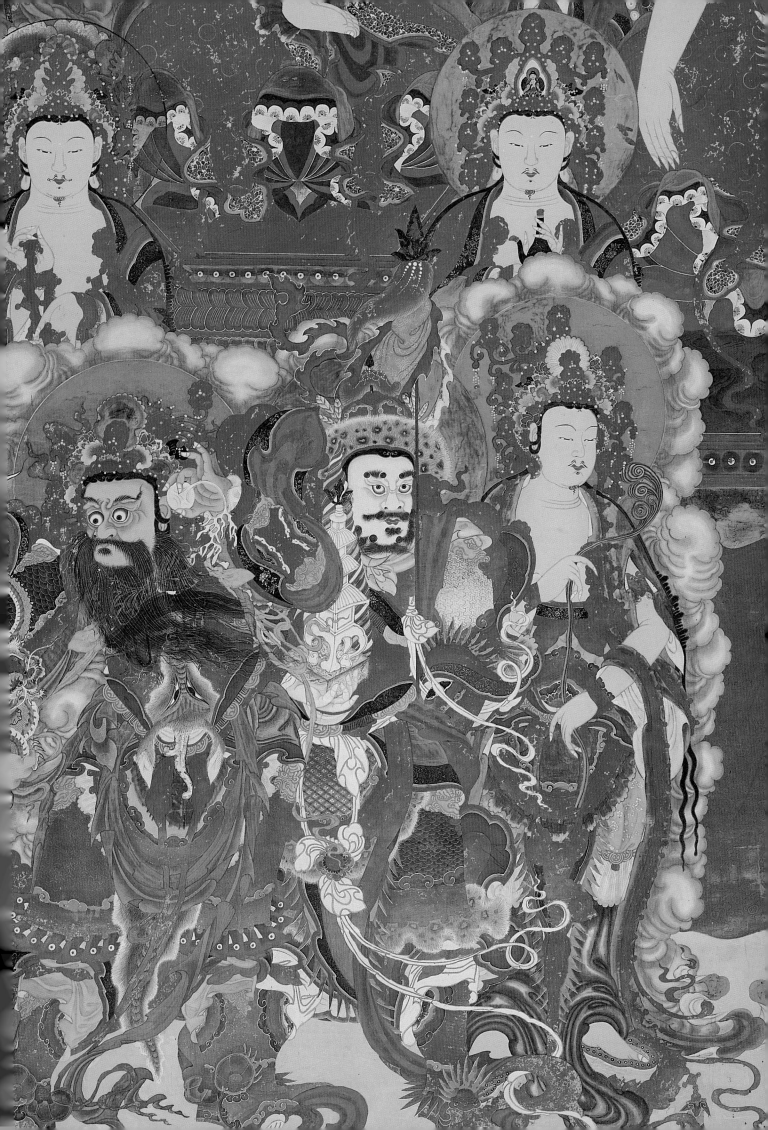

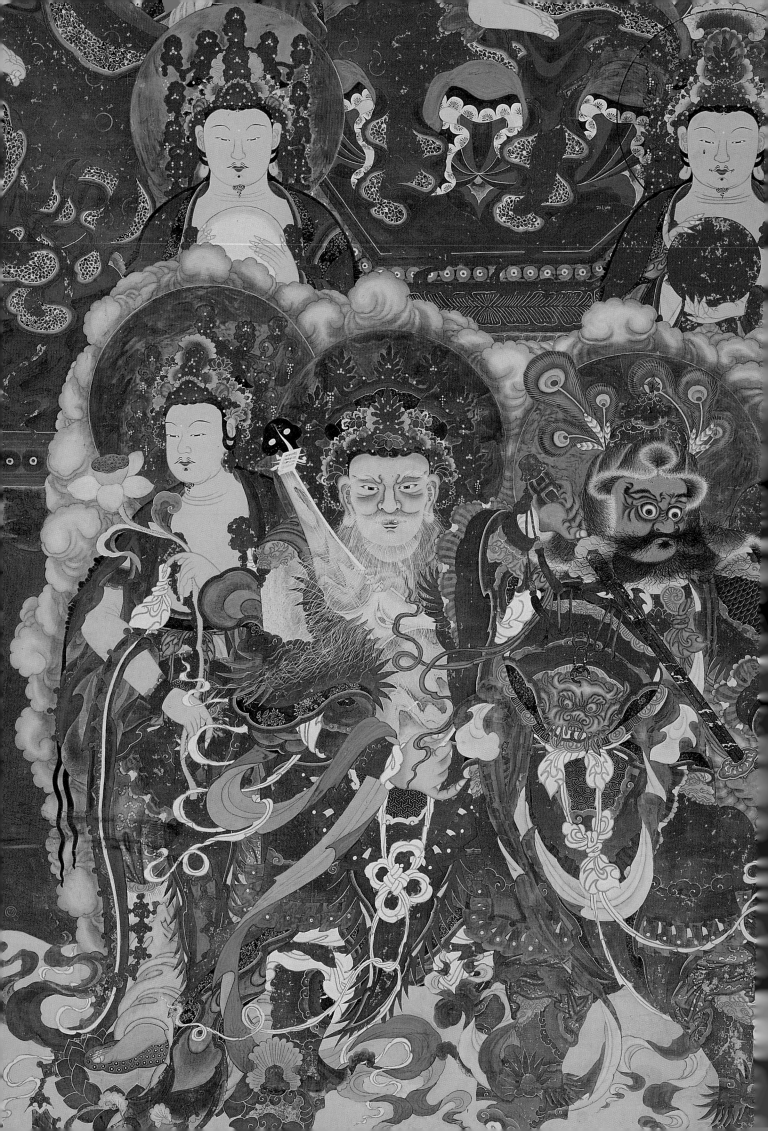

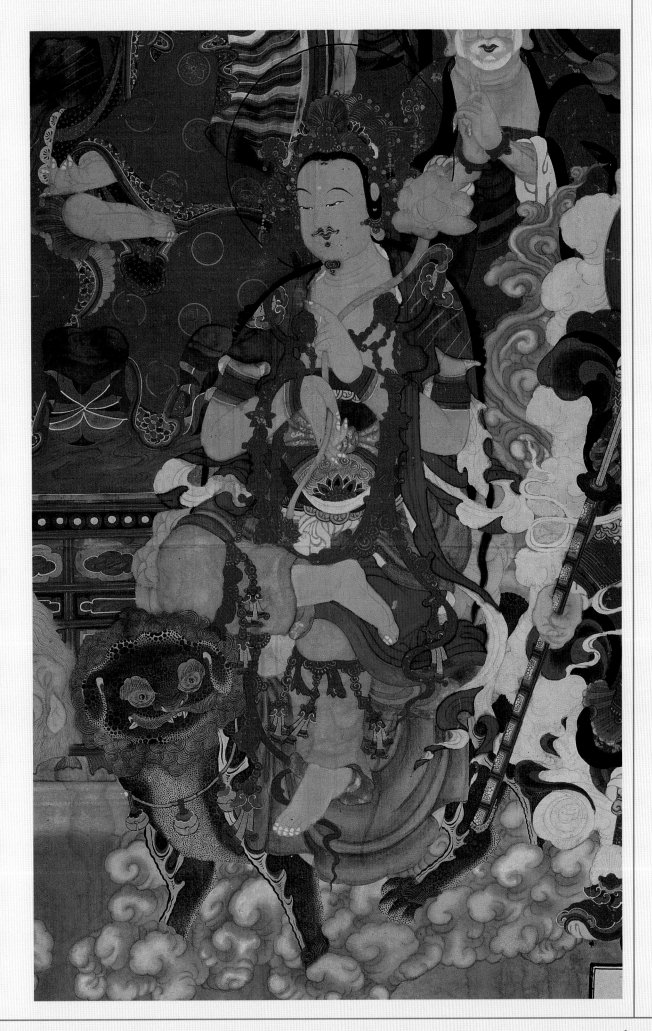

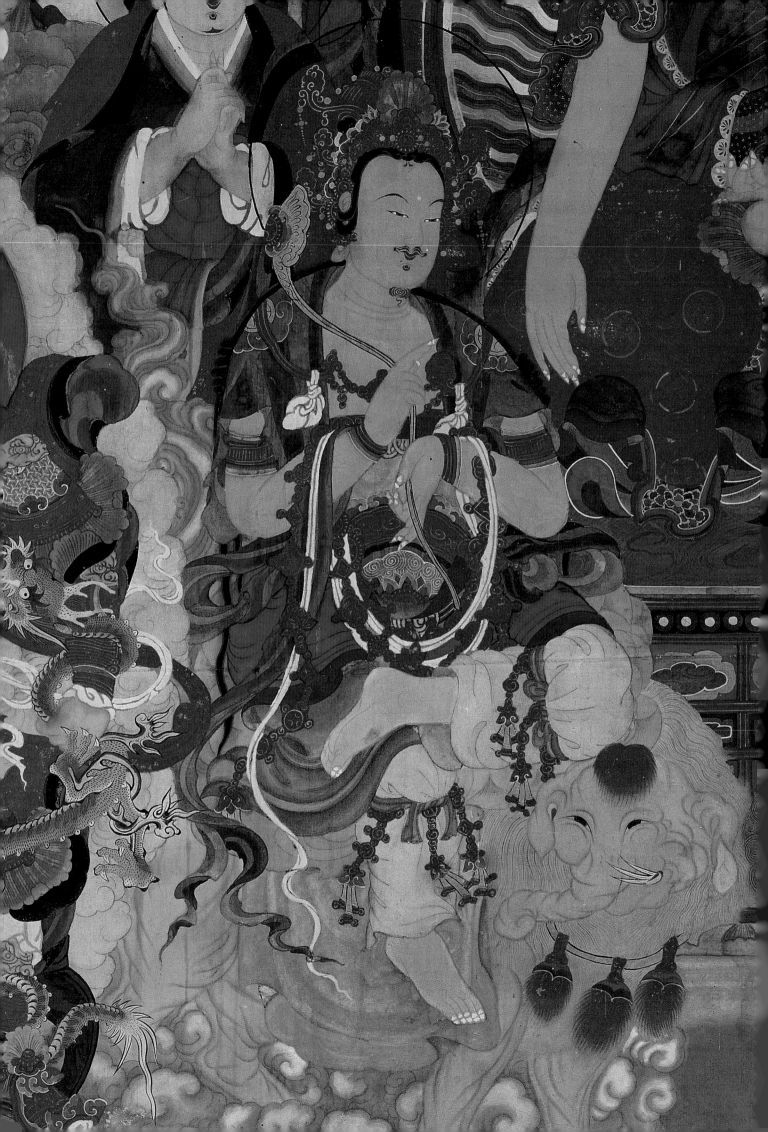

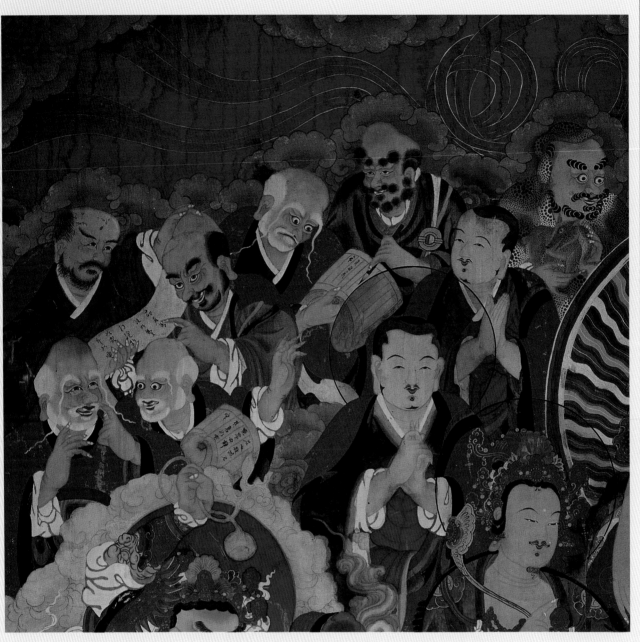

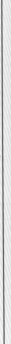

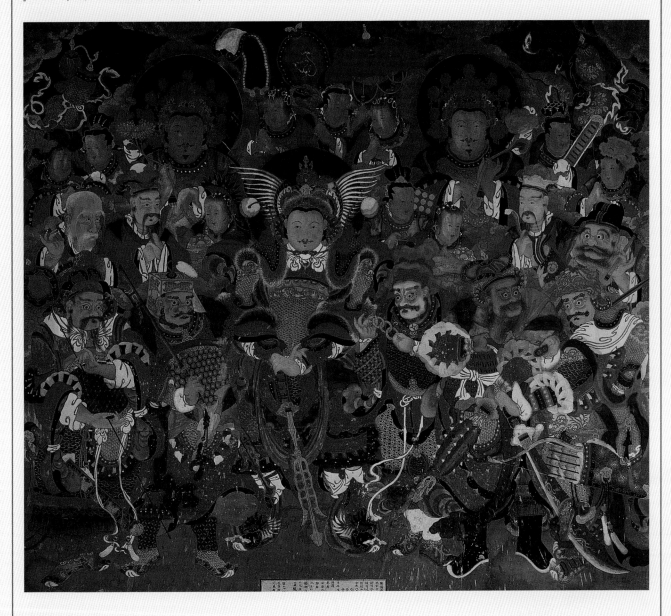

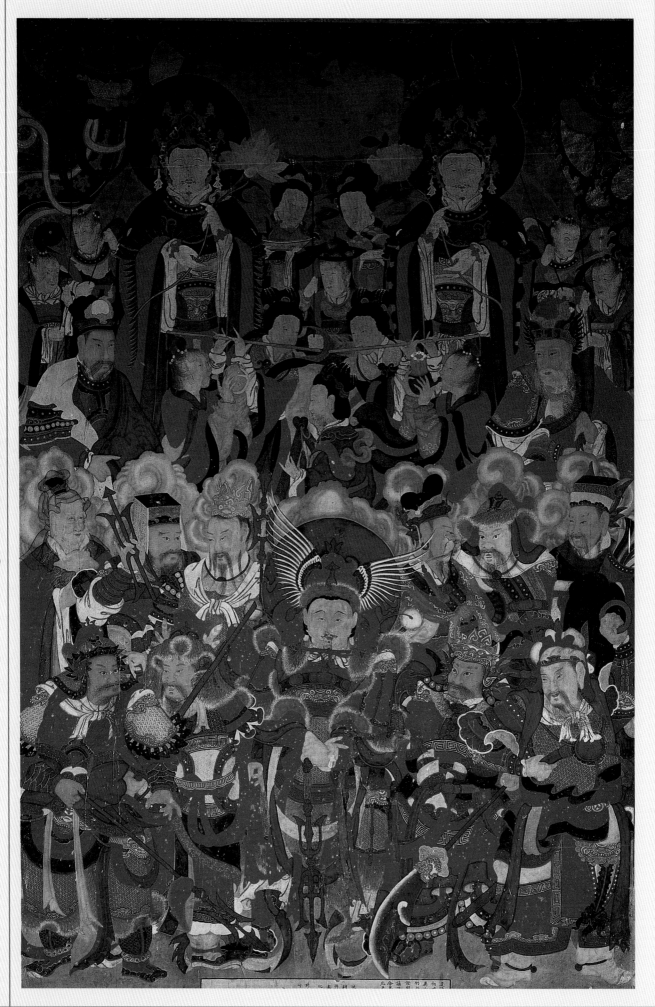

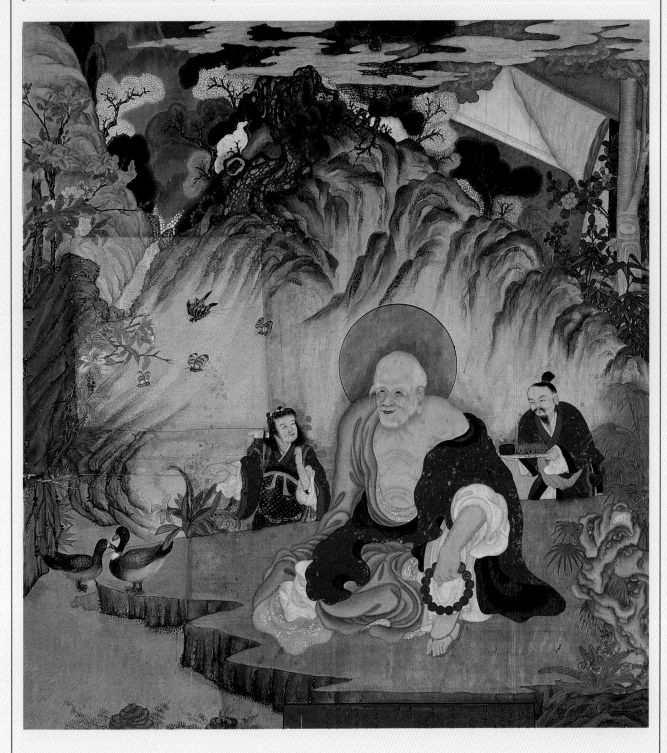

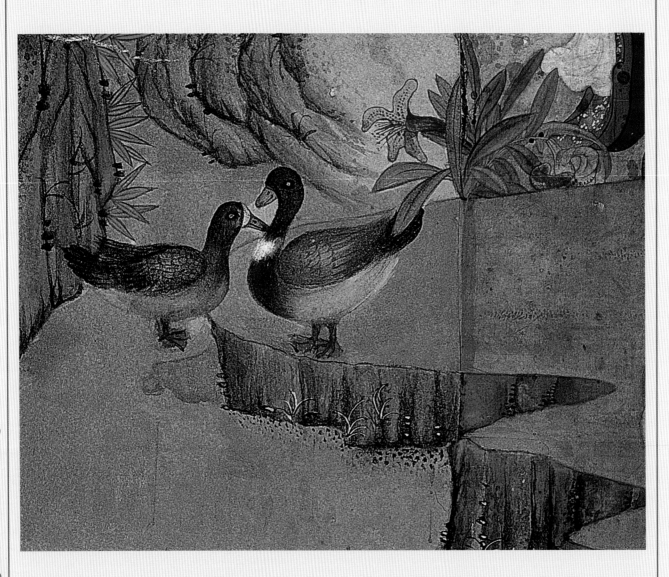

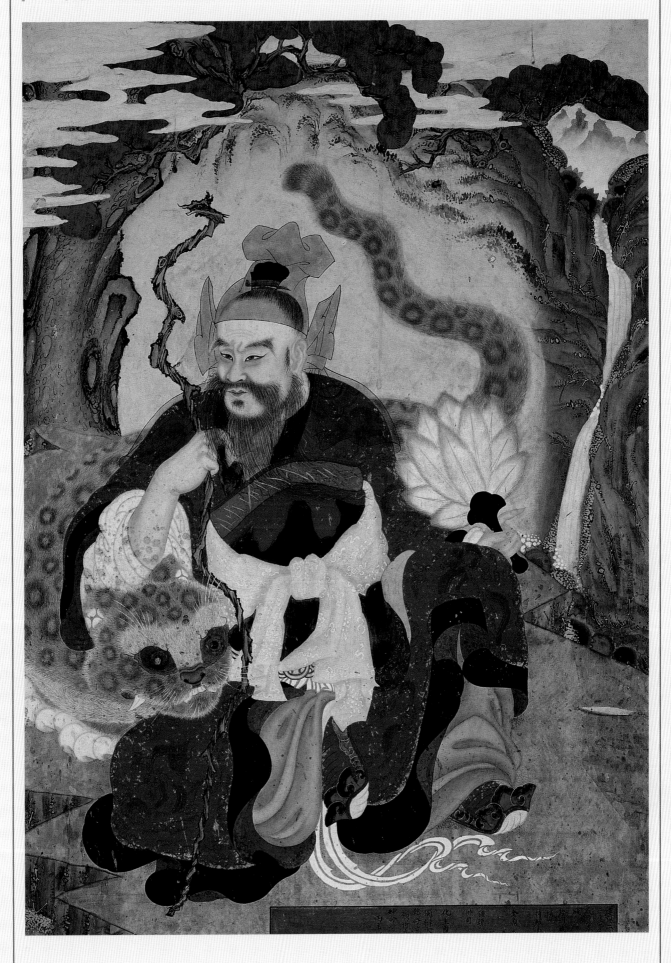

보임만성의 작품 ❖ 불화

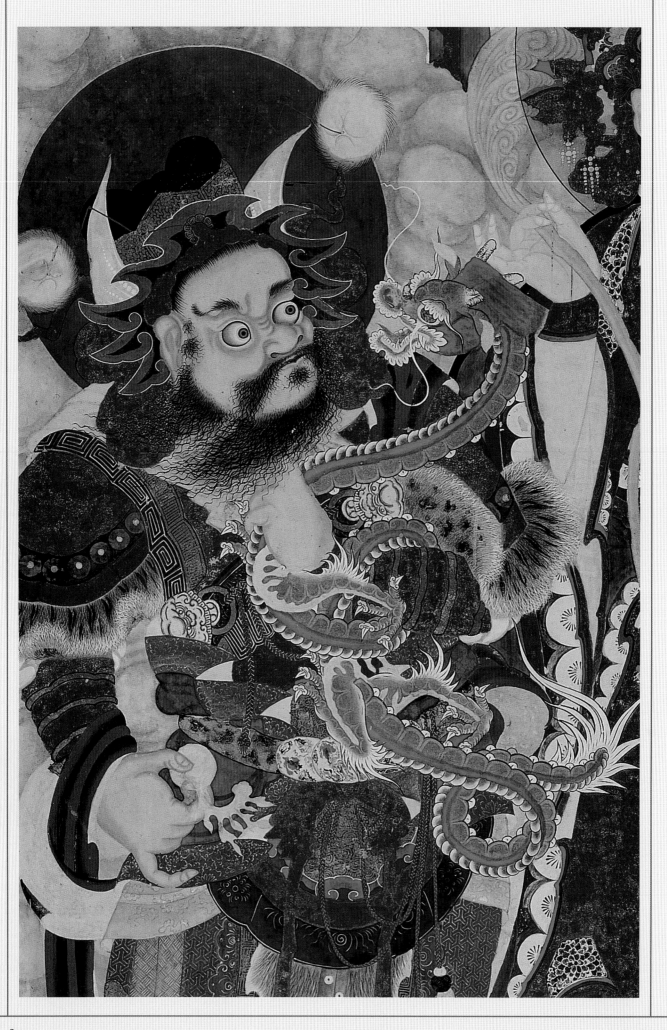

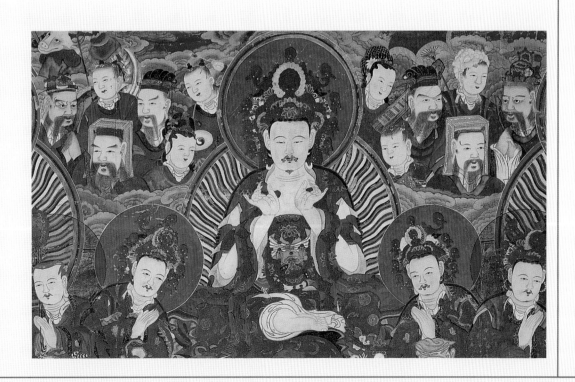

보응문성의 작품 ❖ 불화

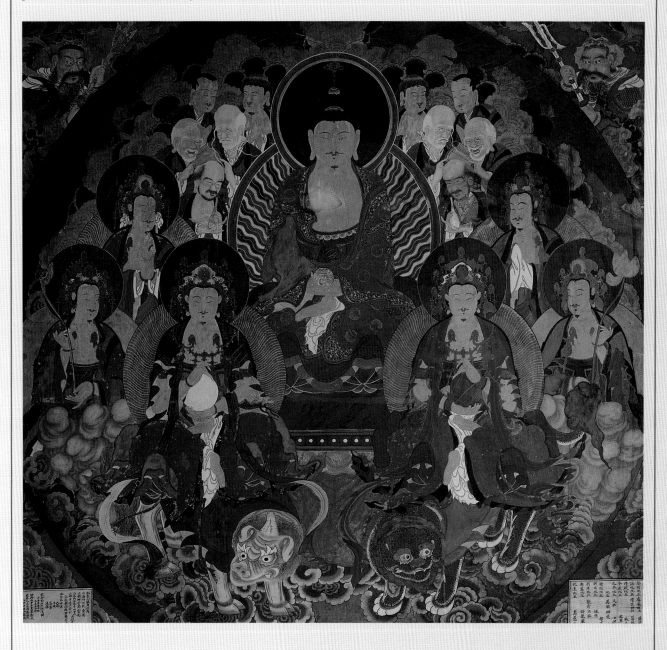

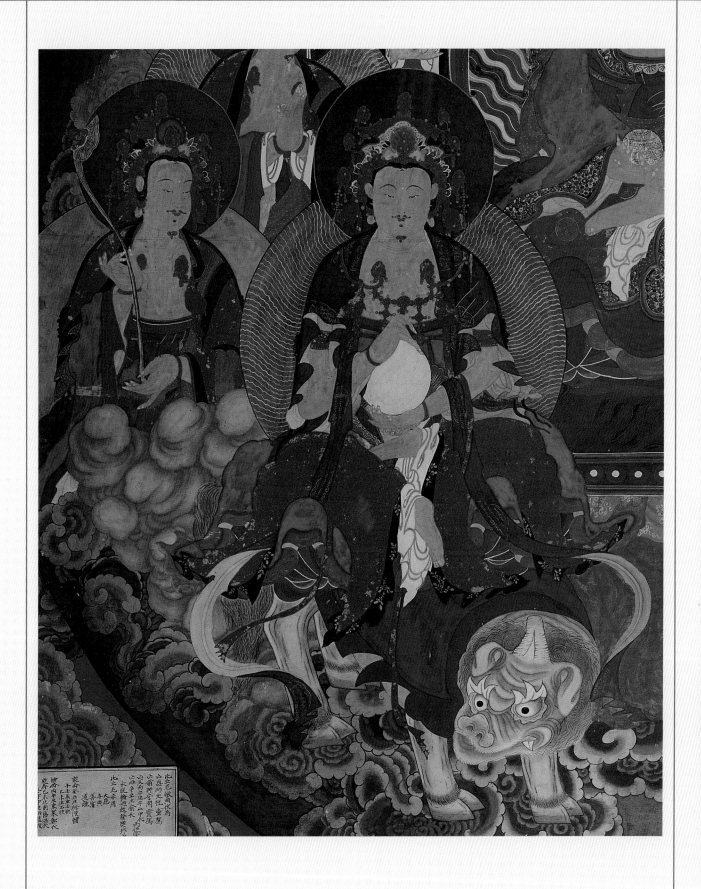

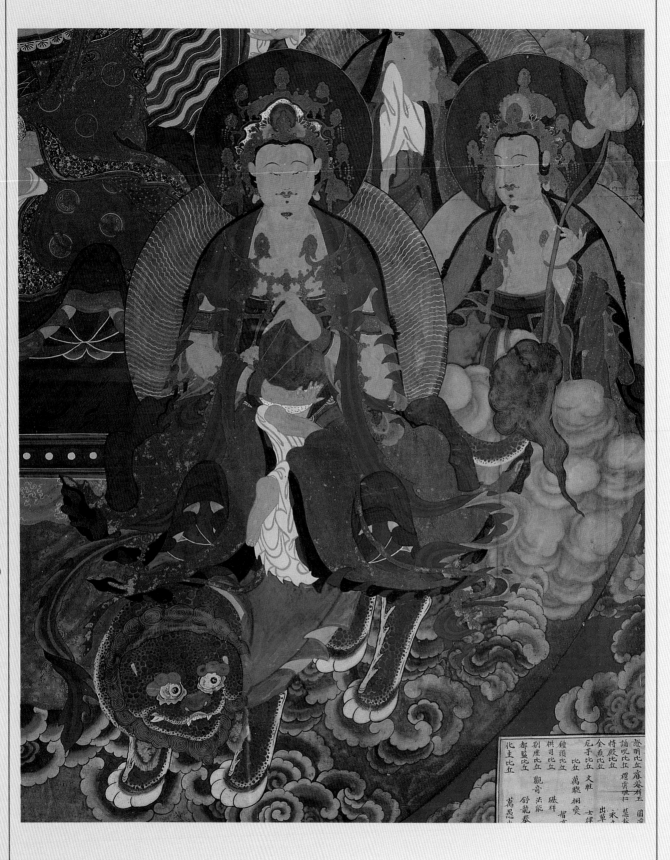

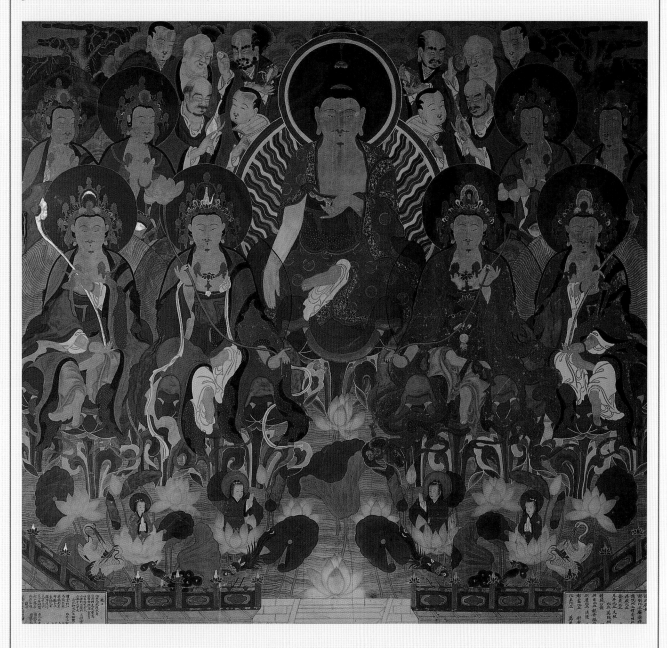

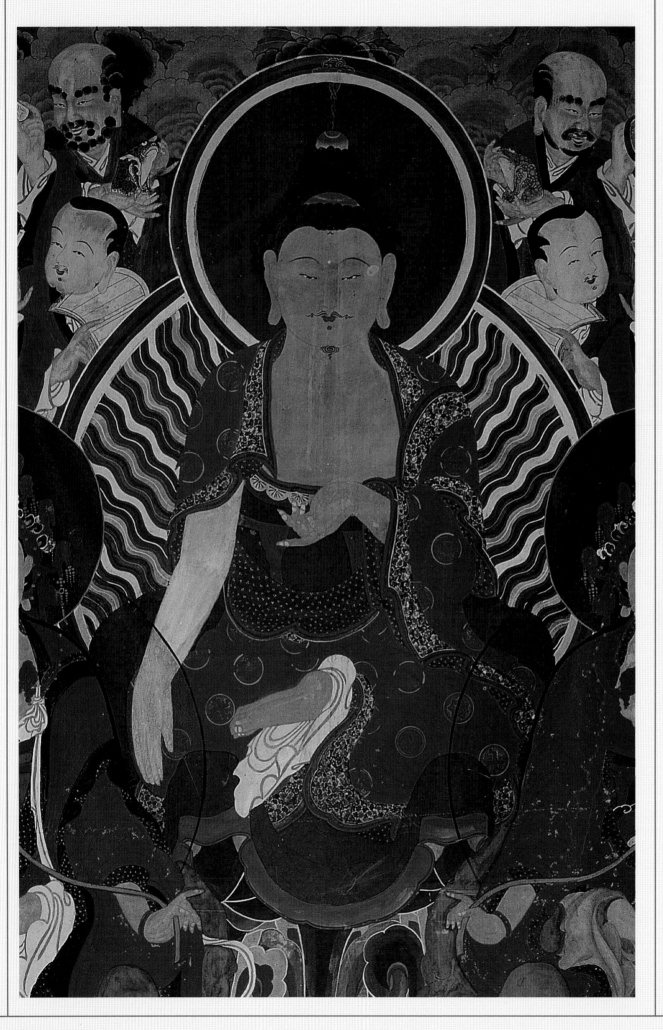

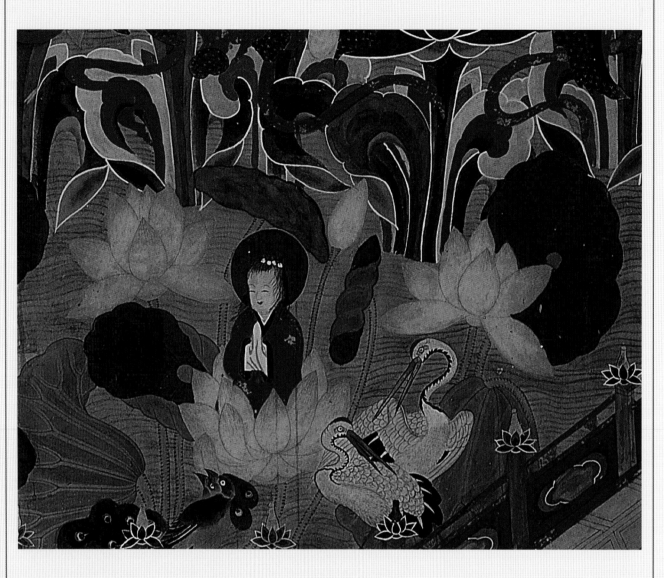

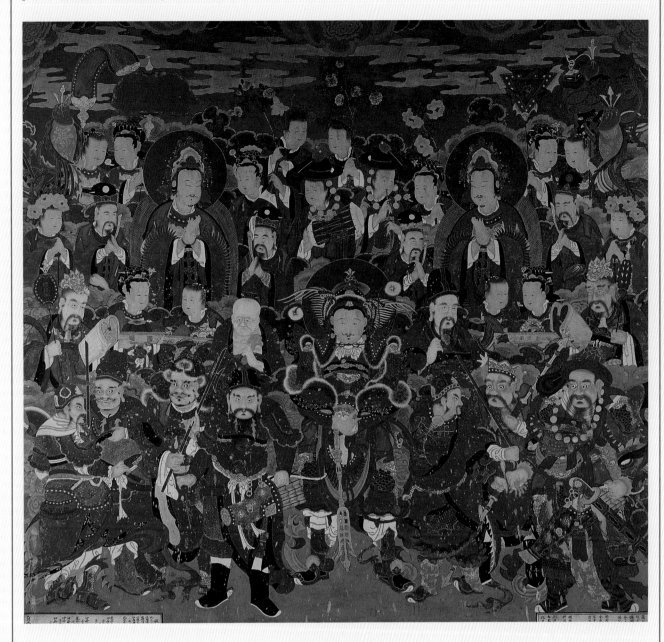

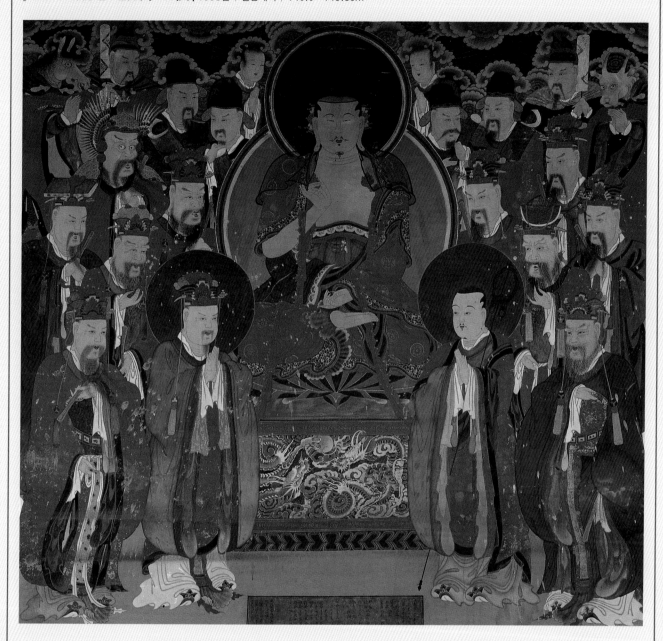

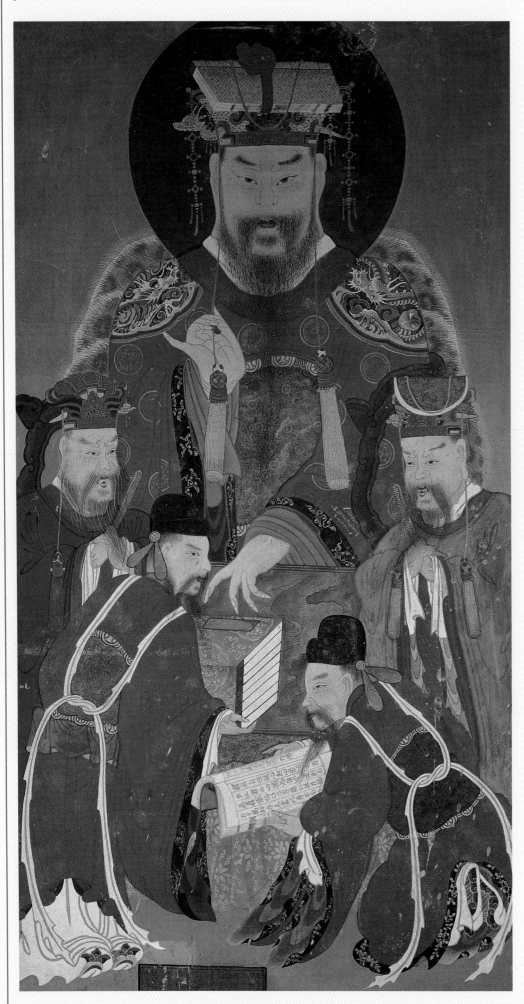

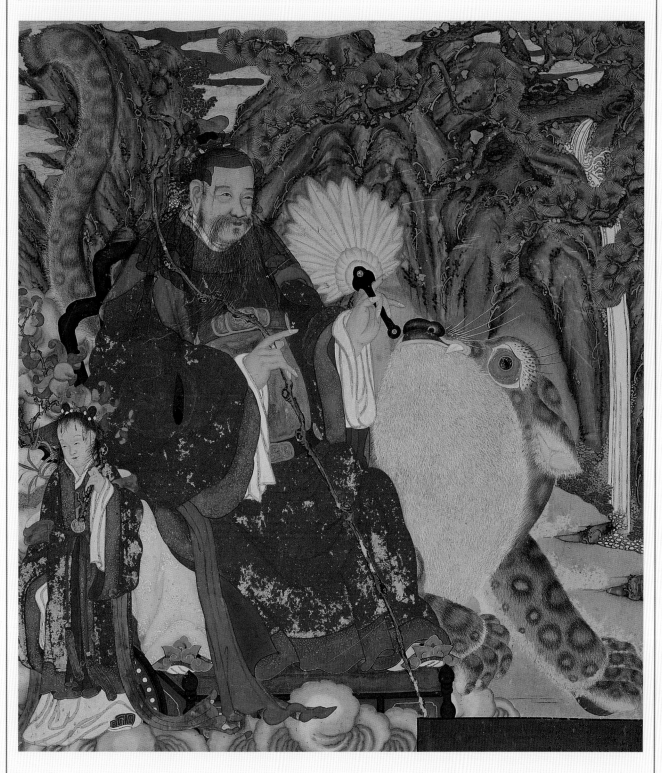

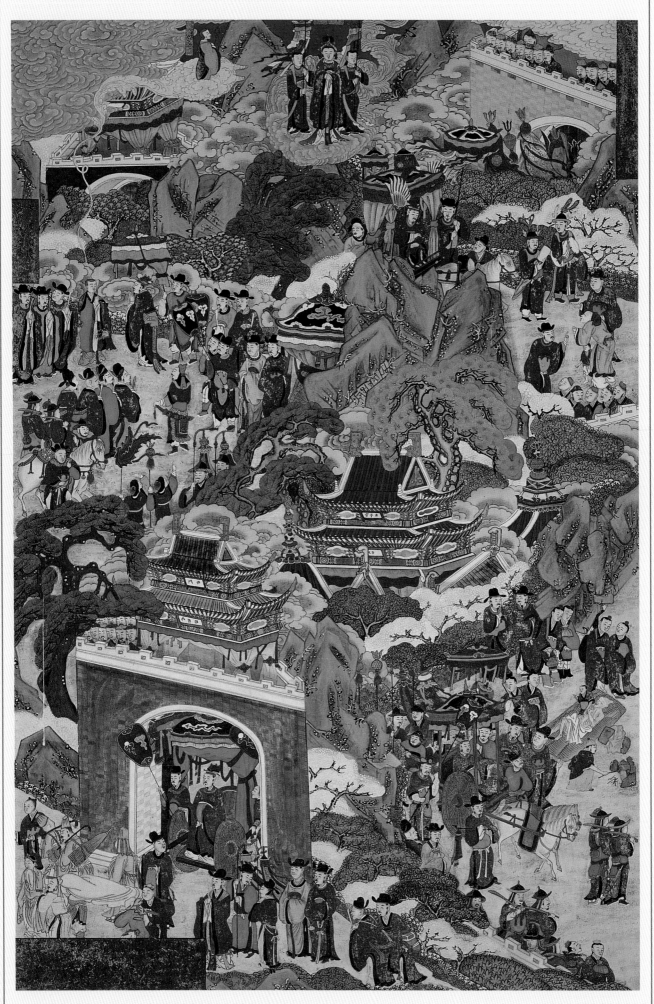

보응문성의 작품 ❖ 불화

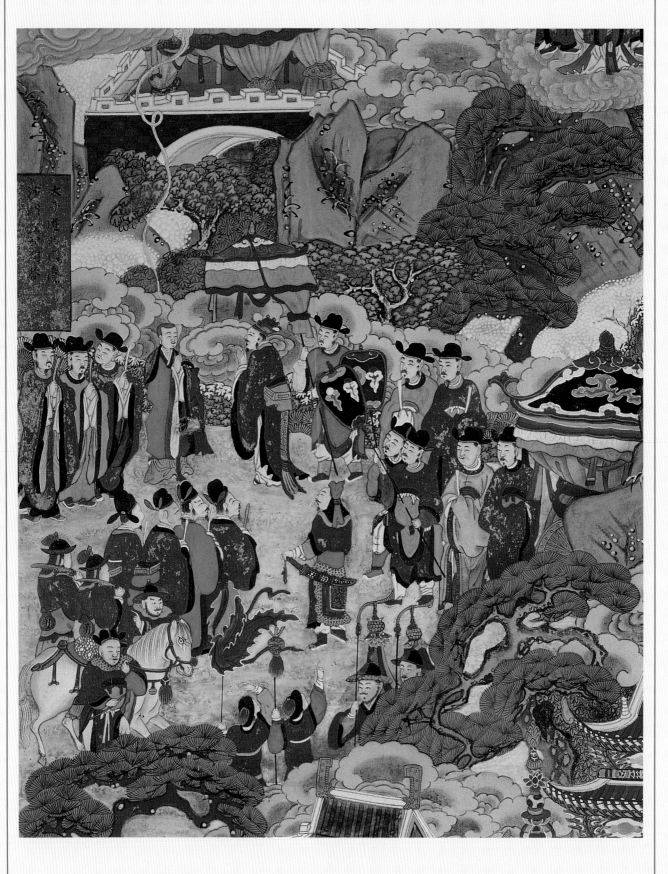

봉안만성의 작품 ❖ 불화

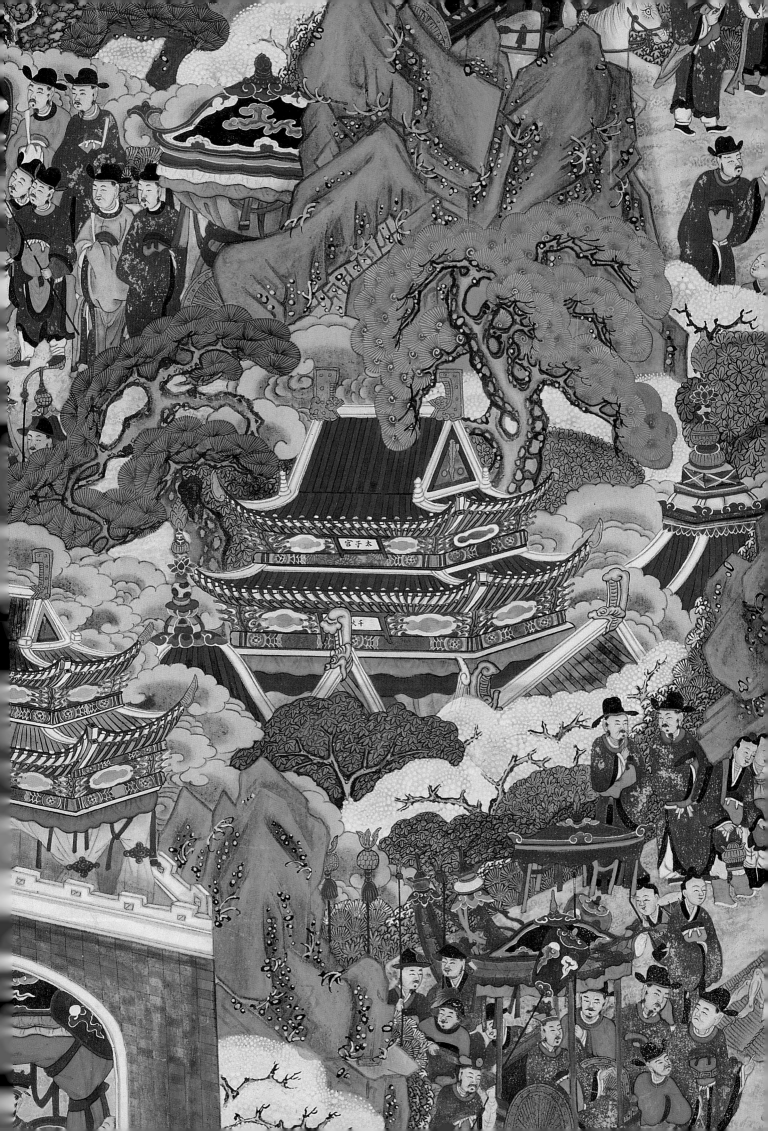

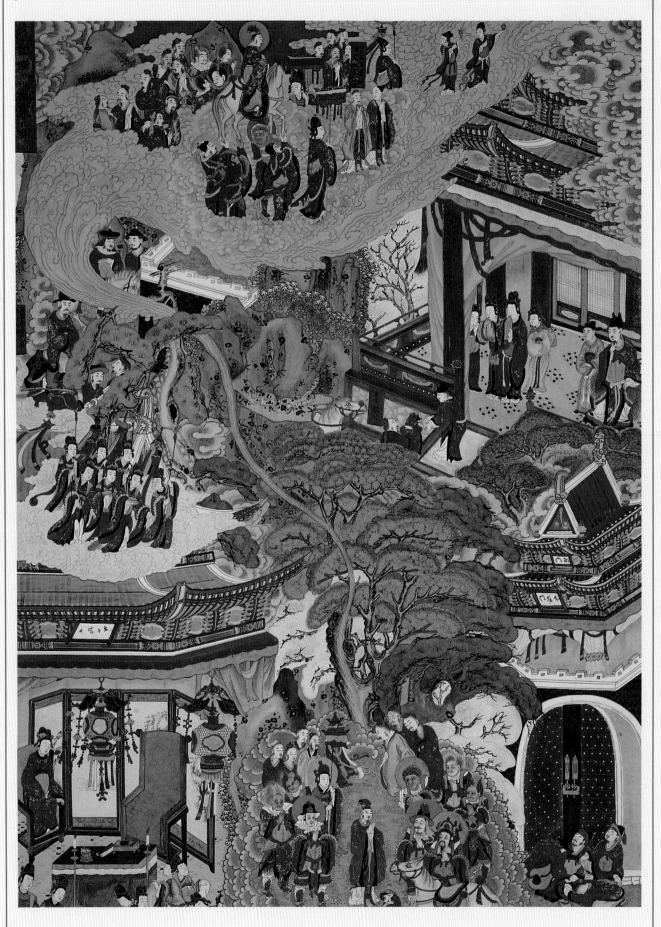

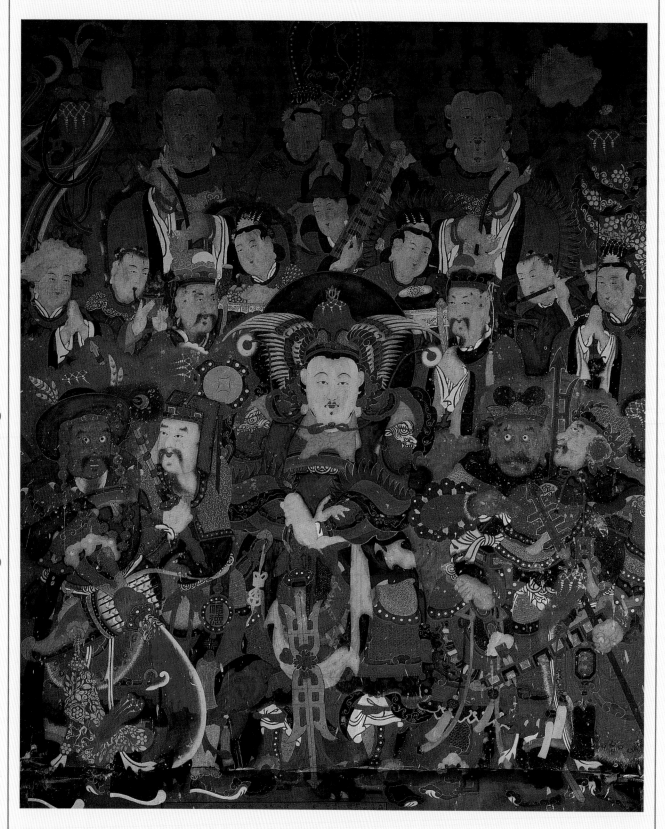

보응문성의 작품 ❖ 불화

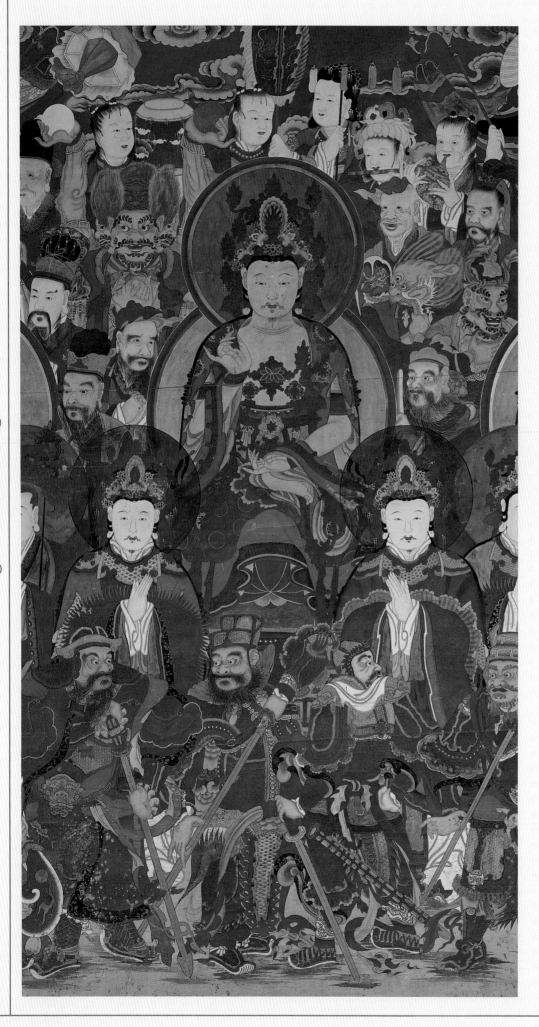

33. 梵魚寺 掛佛 | 1905년 | 면본채색 | 1,016.0×530.0cm

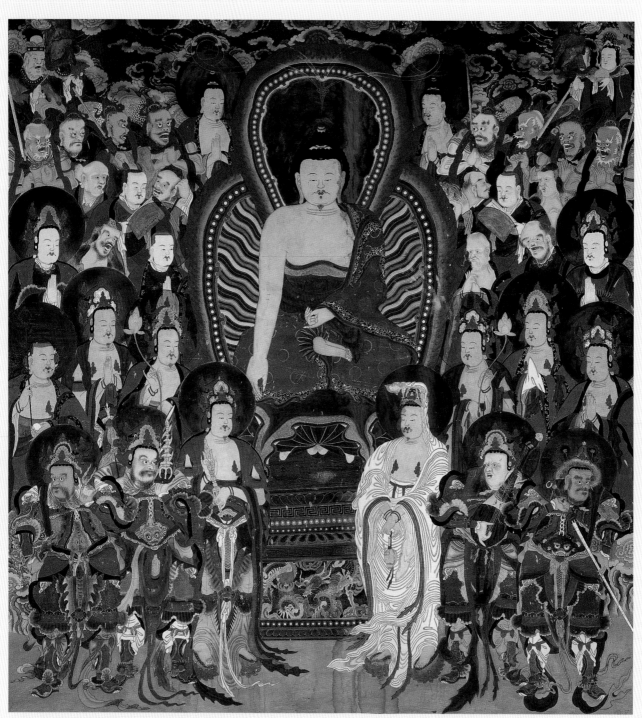

보이무성의 작품 ❖ 불화

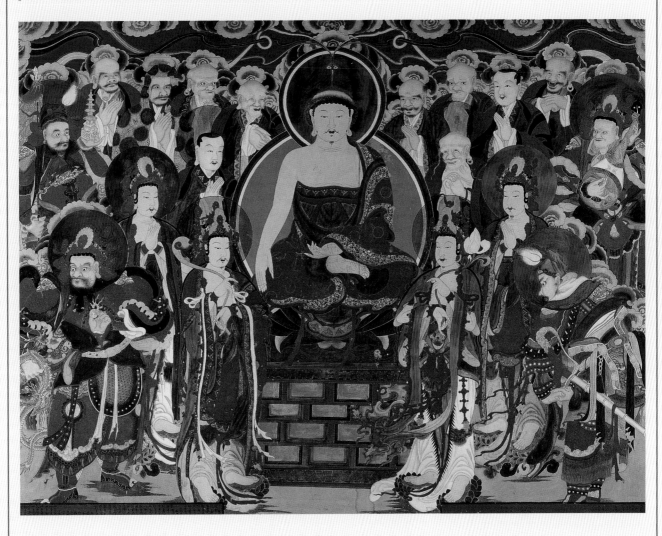

보응문성의 작품 ❖ 불화

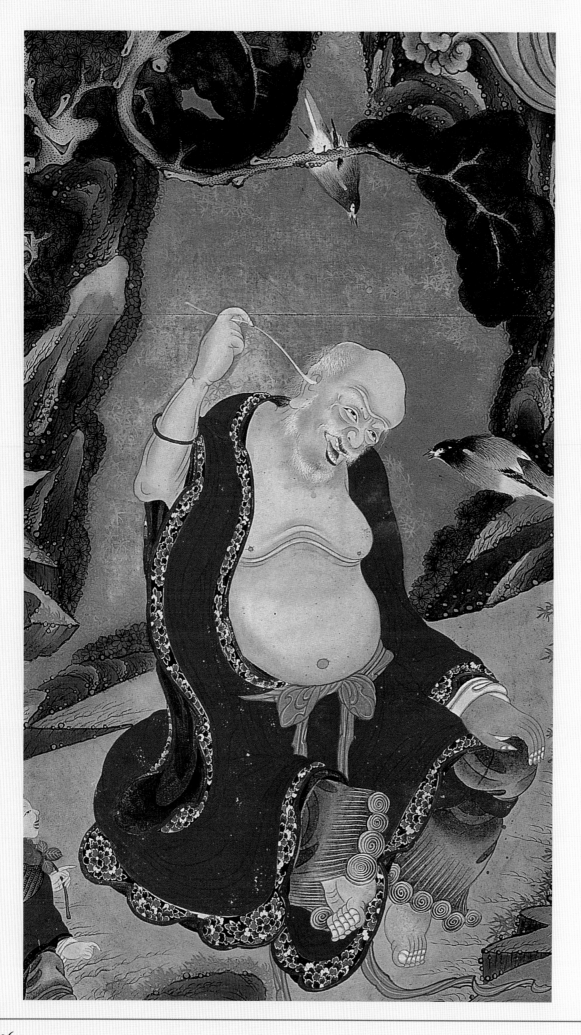

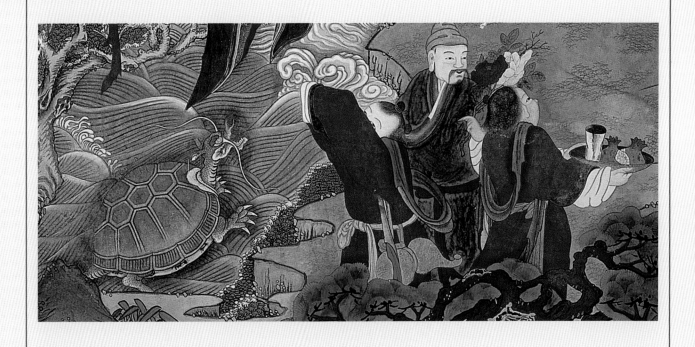

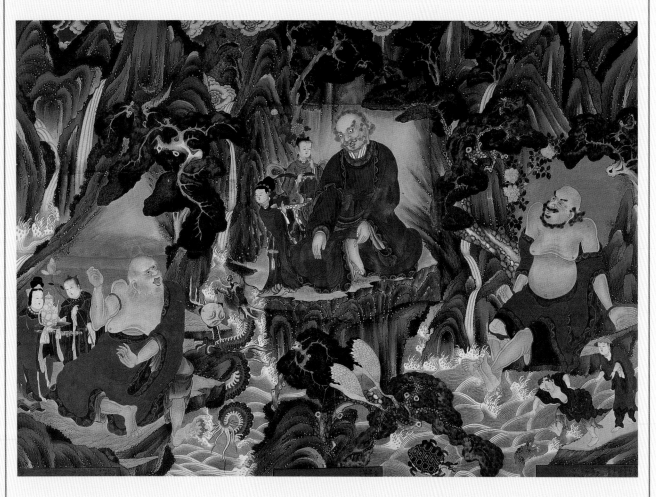

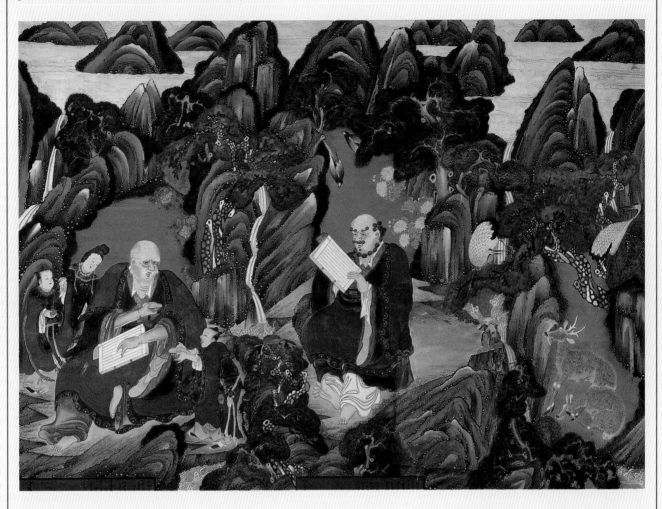

40. 梵魚寺 羅漢殿 十六羅漢幀 | 1905년 | 면본채색 | 161.0×221.3cm

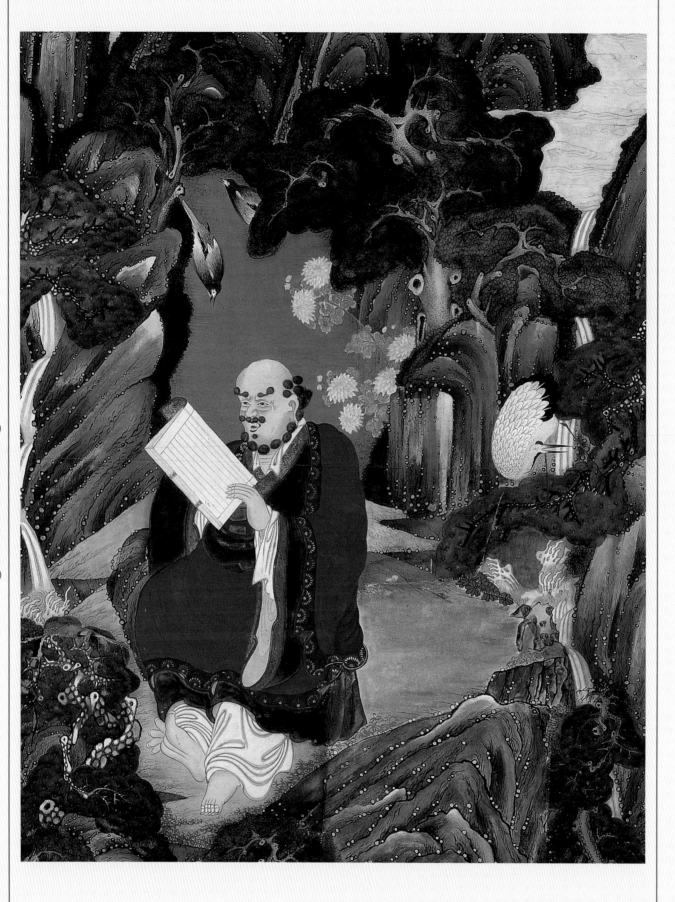

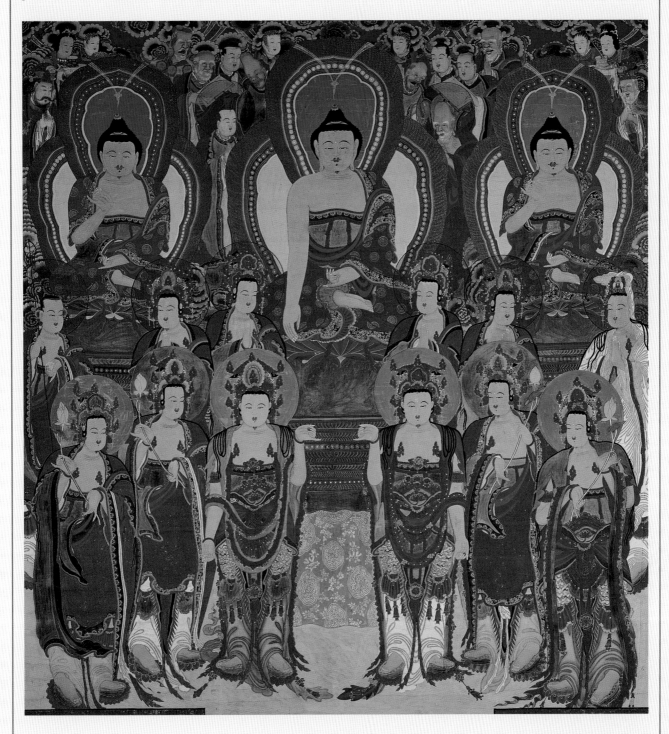

보응문성의 작품 ❖ 불화

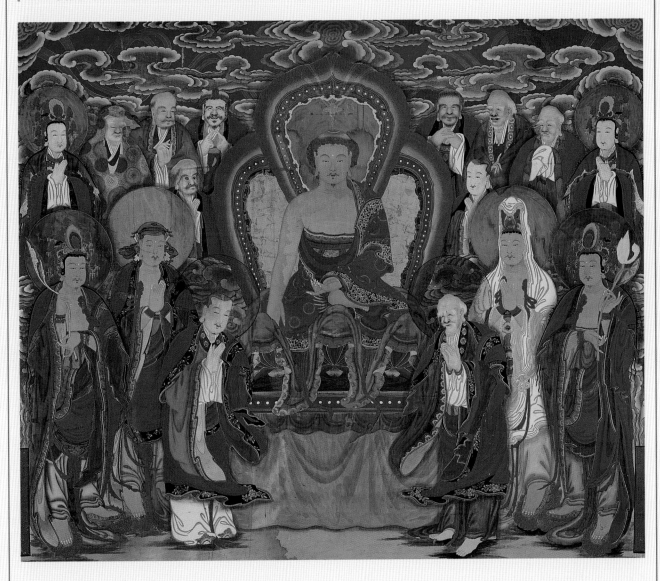

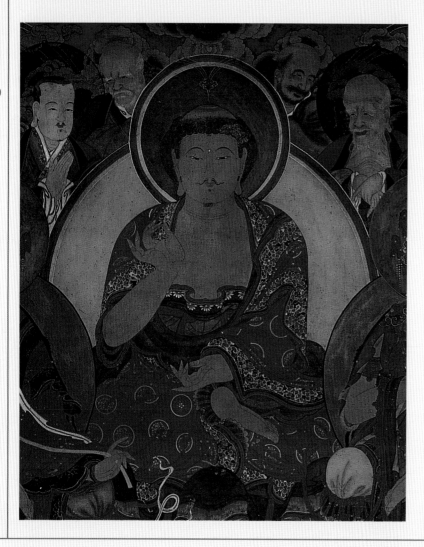

보임암성의 작품 ❖ 불화

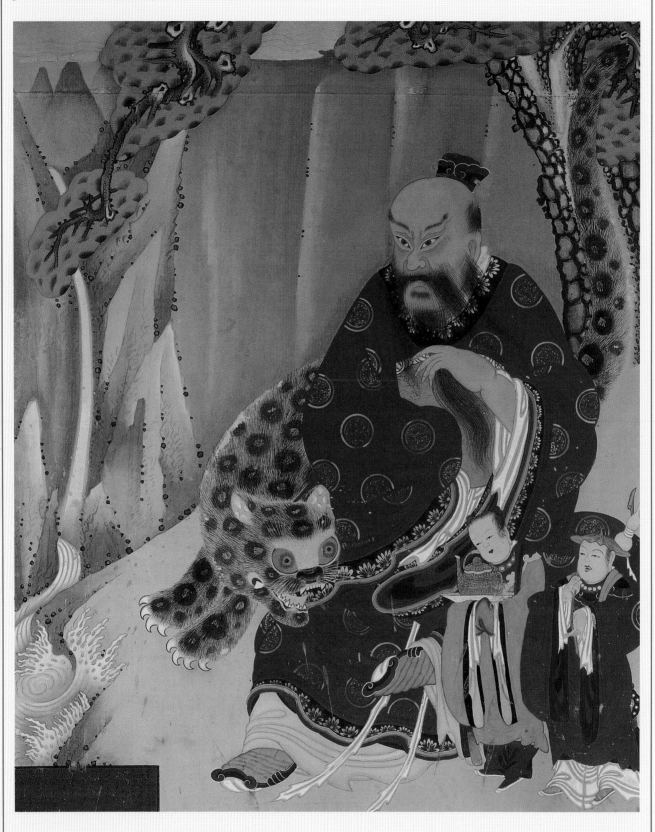

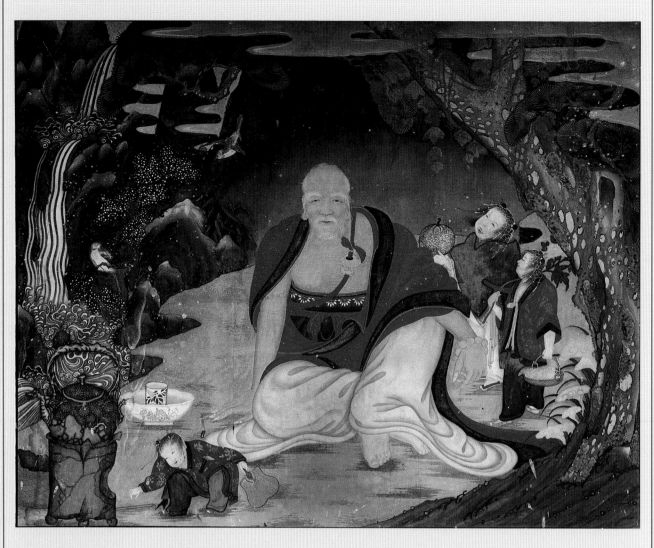

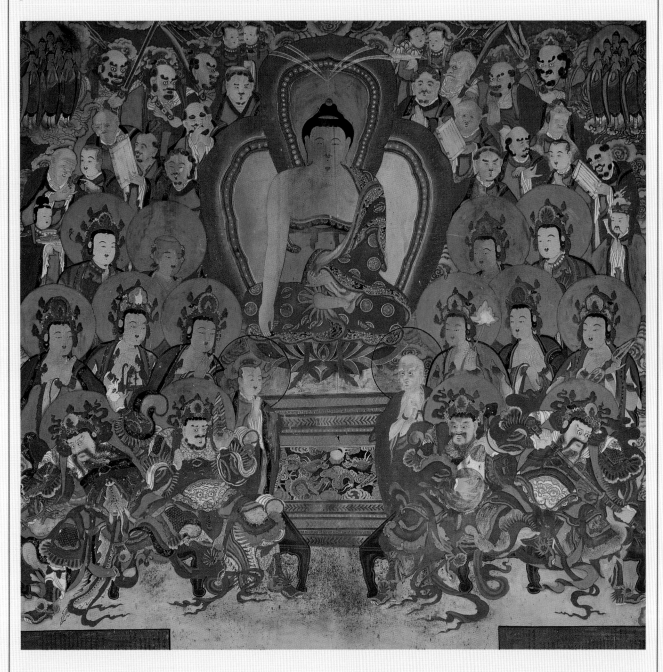

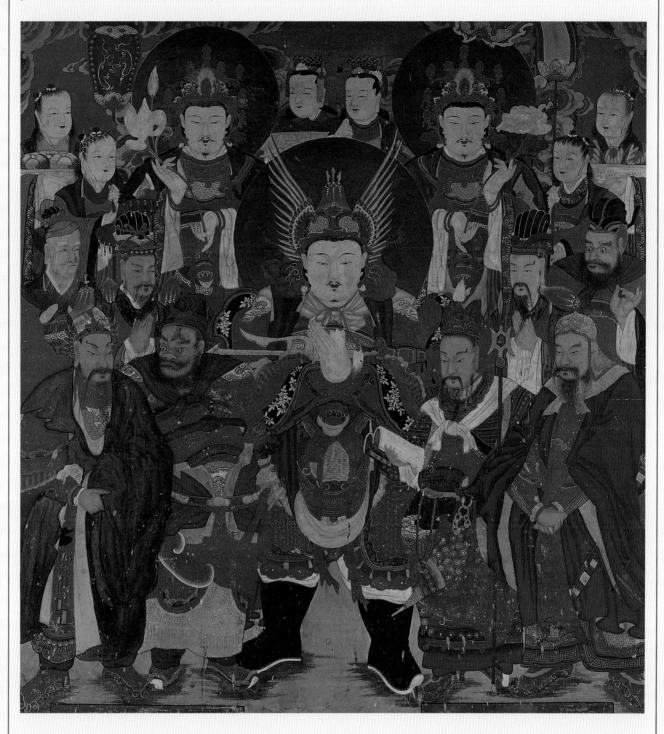

보응문성의 작품 ❖ 불화

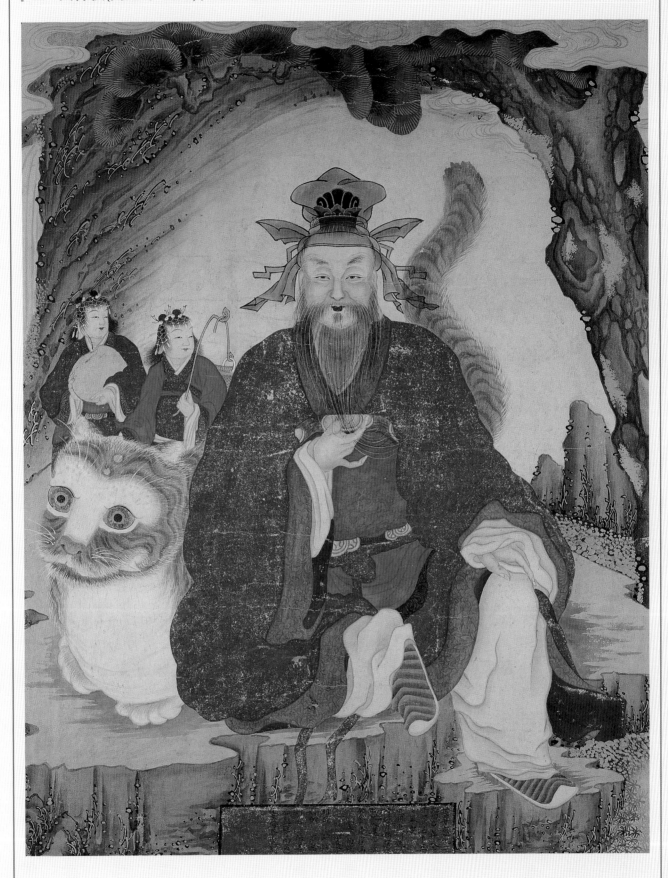

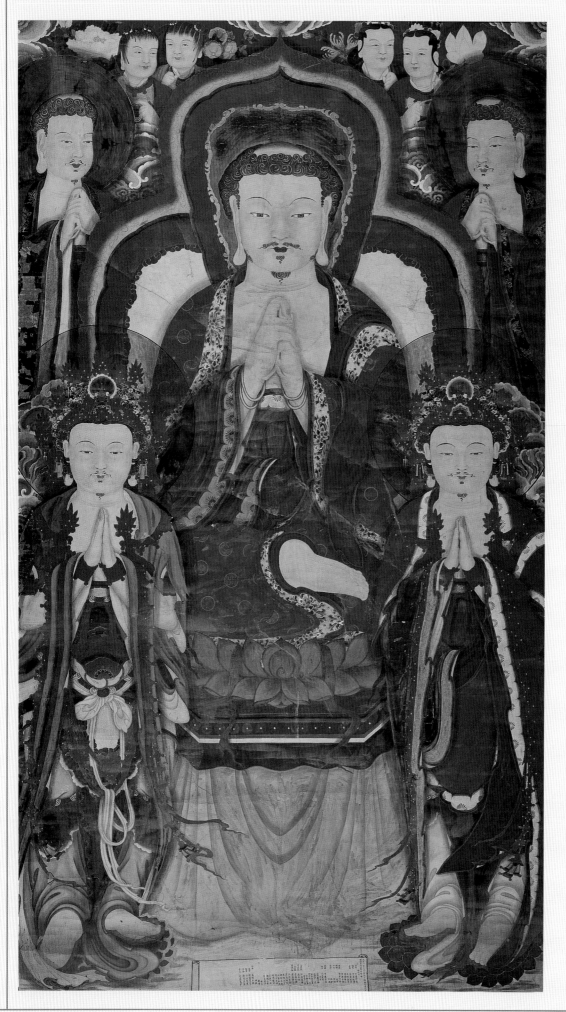

보은안성의 작품 ❖ 불화

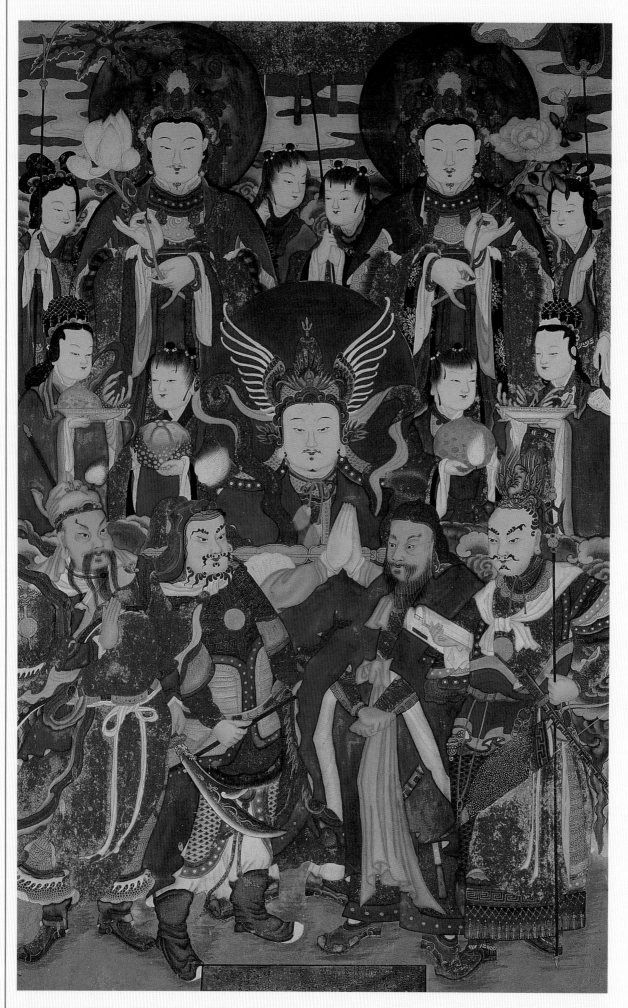

보
이
야
마
성
의
작
품
❖
불
화

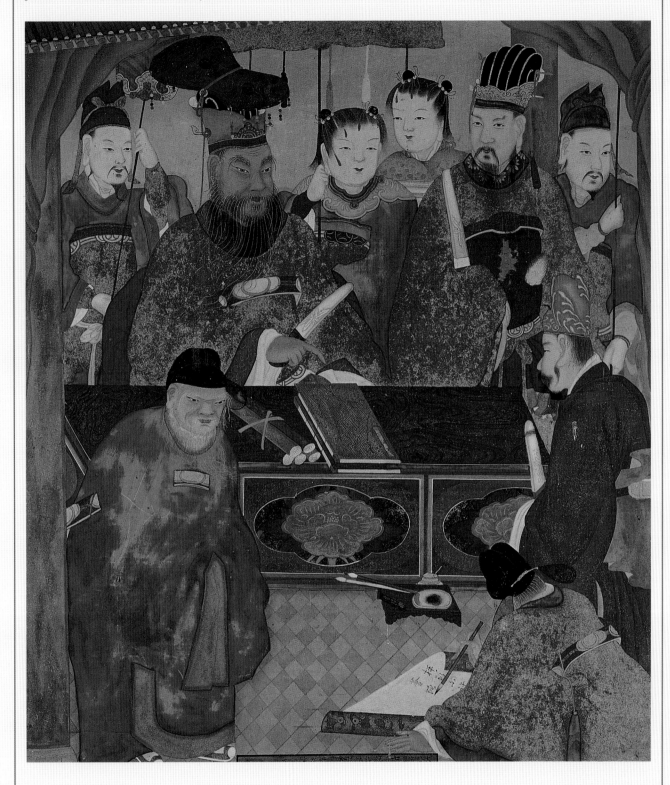

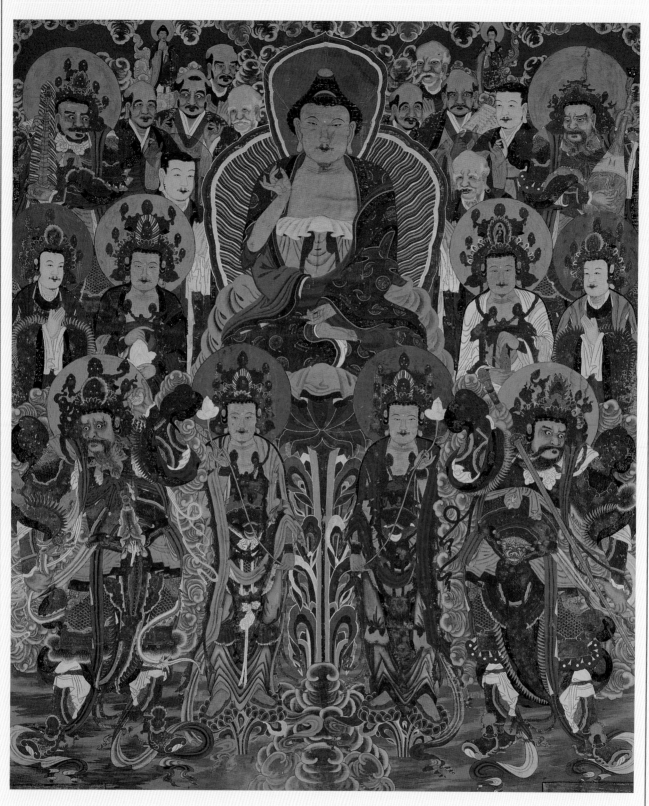

보운문성의 작품 ❖ 불화

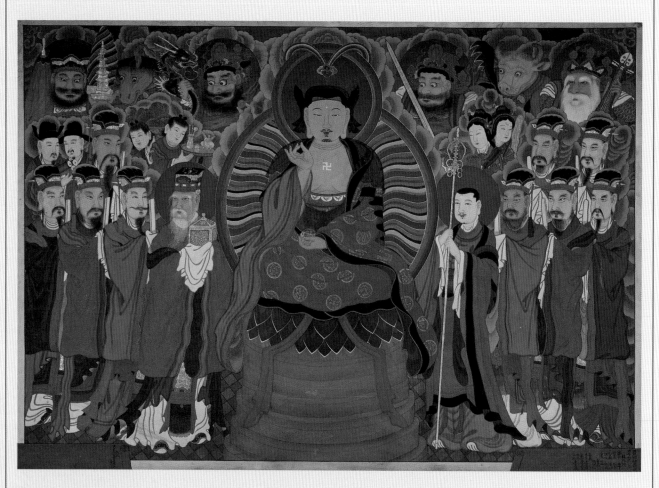

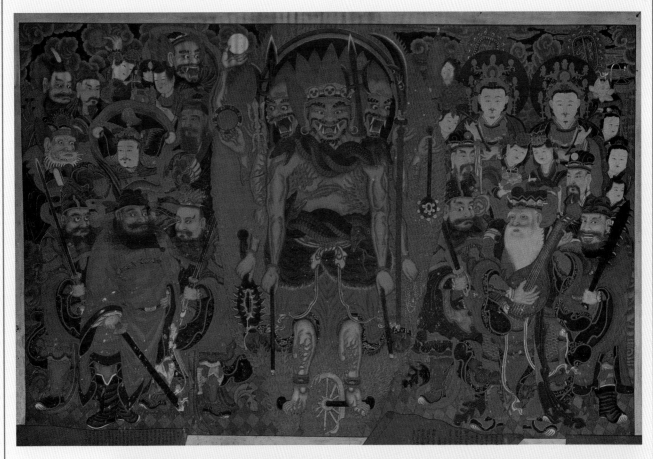

68. 桐華寺 掛佛 | 1924년 | 면본채색 | 911.0×430.0cm

69. 海印寺 大寂光殿 七星幀|1925년 | 면본채색 | 342.0×281.0cm

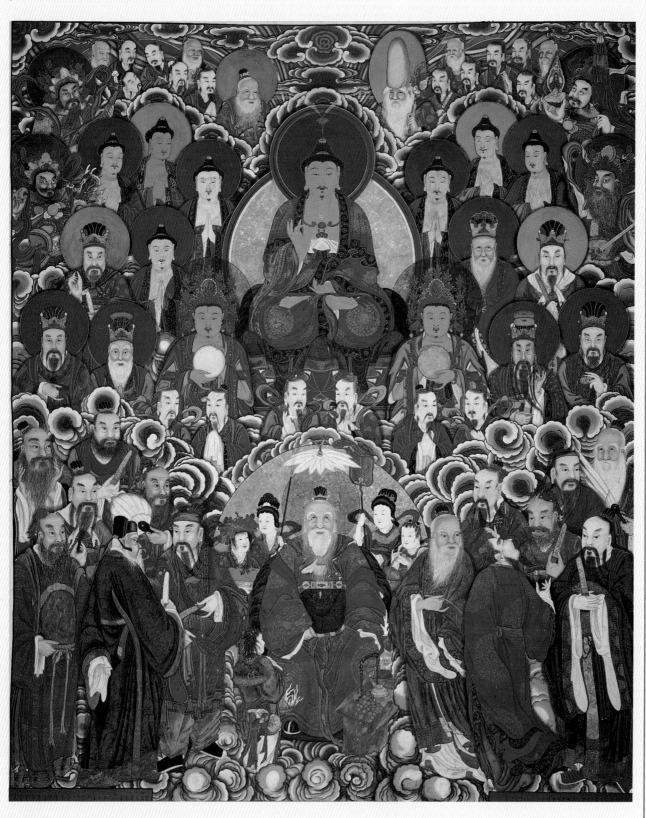

보응문성의 작품 ❖ 불화

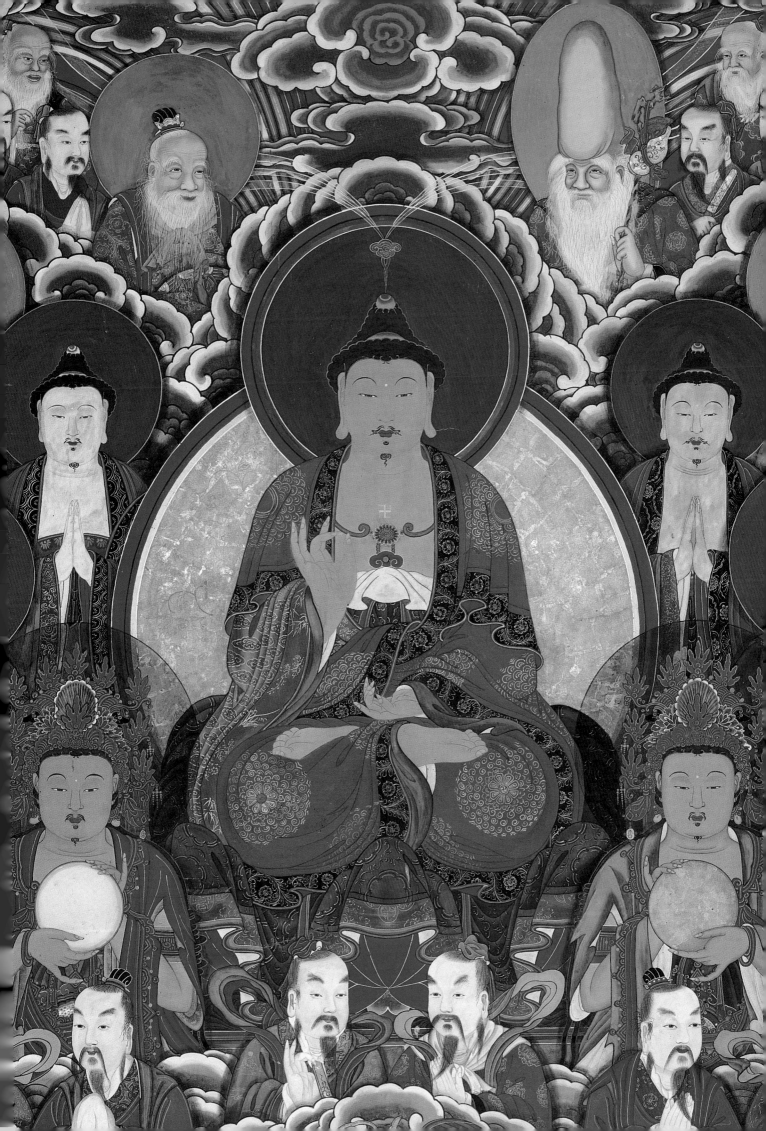

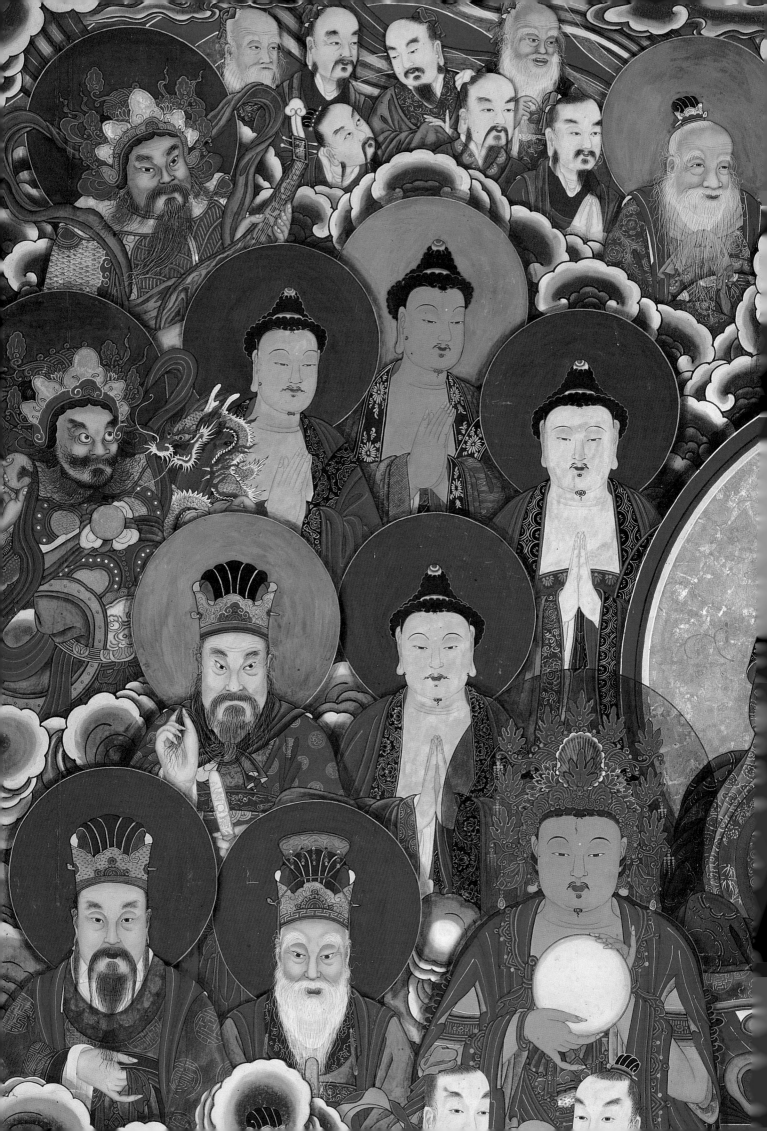

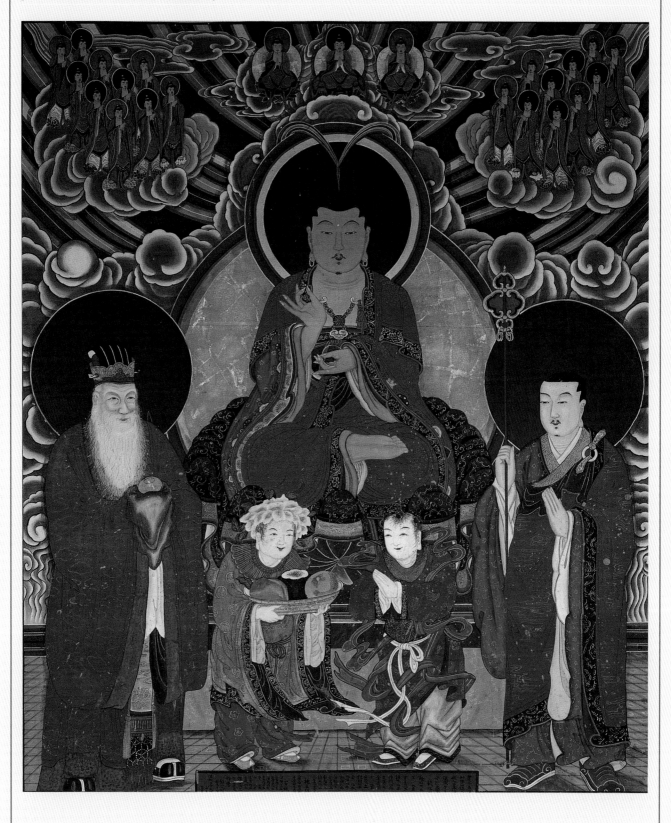

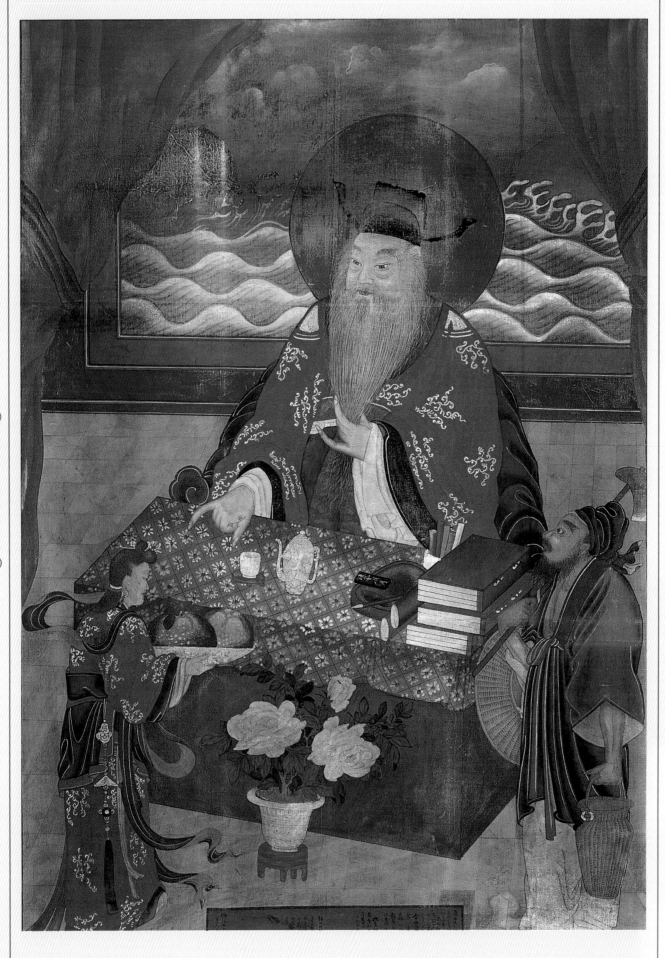

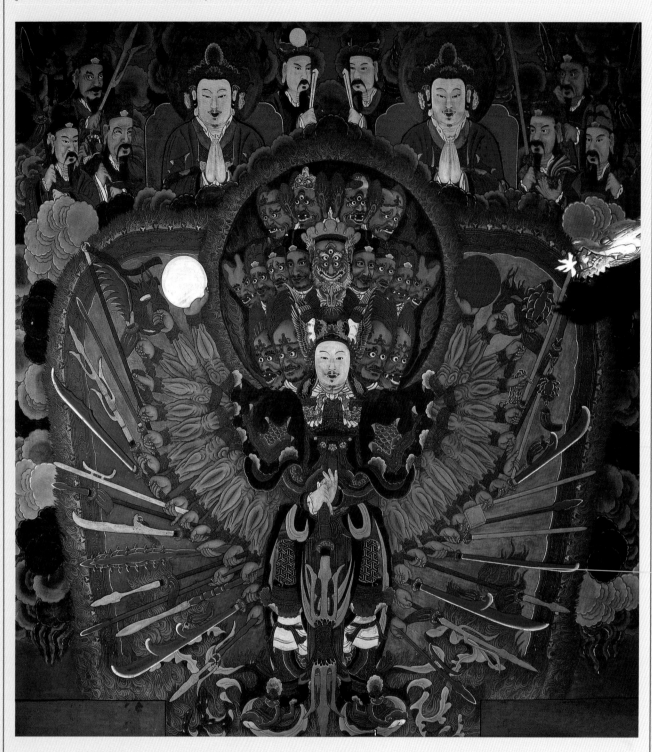

보응문성의 작품 ❖ 불화

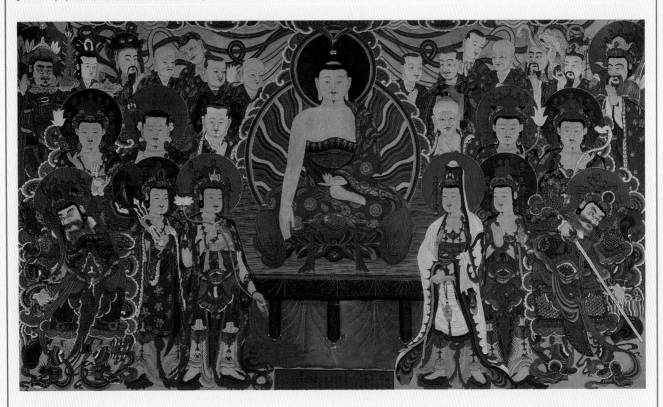

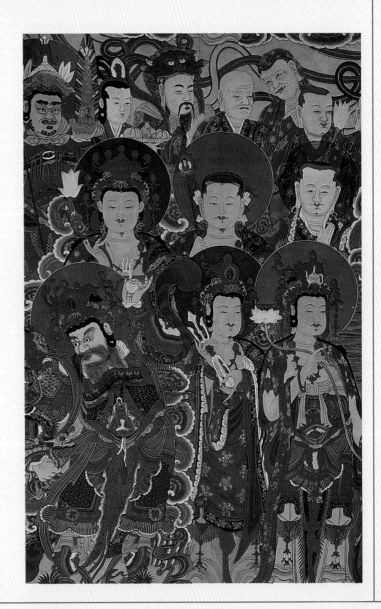

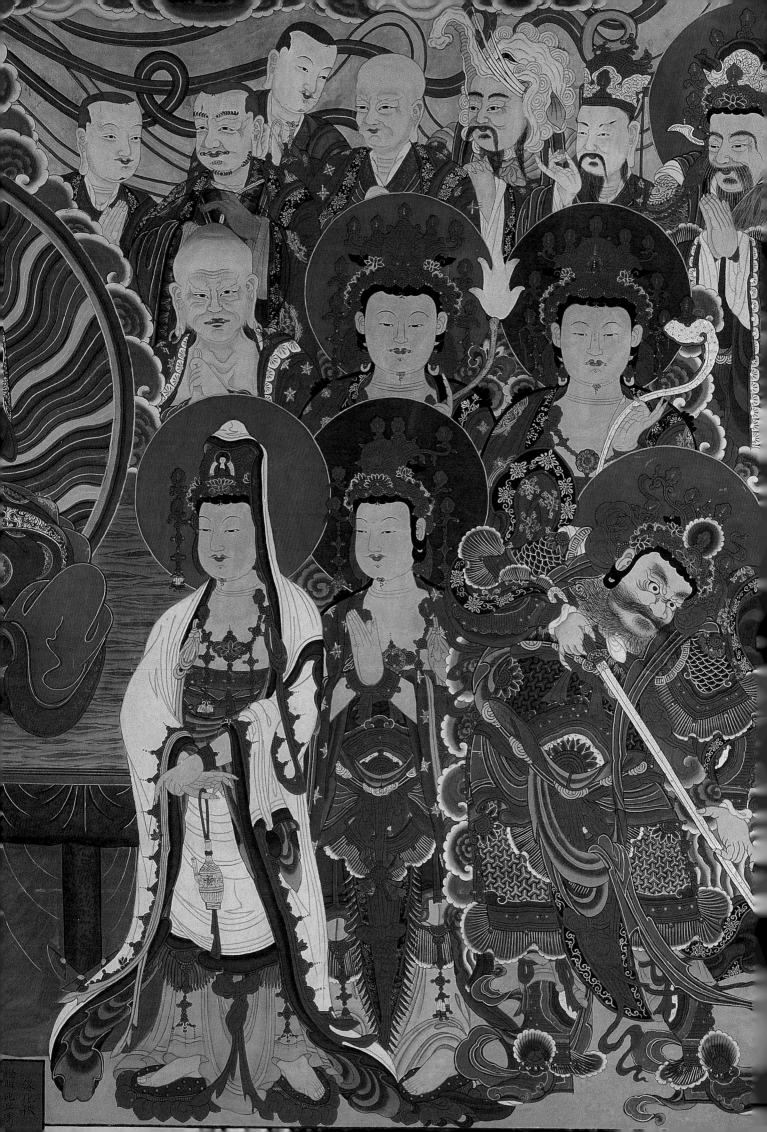

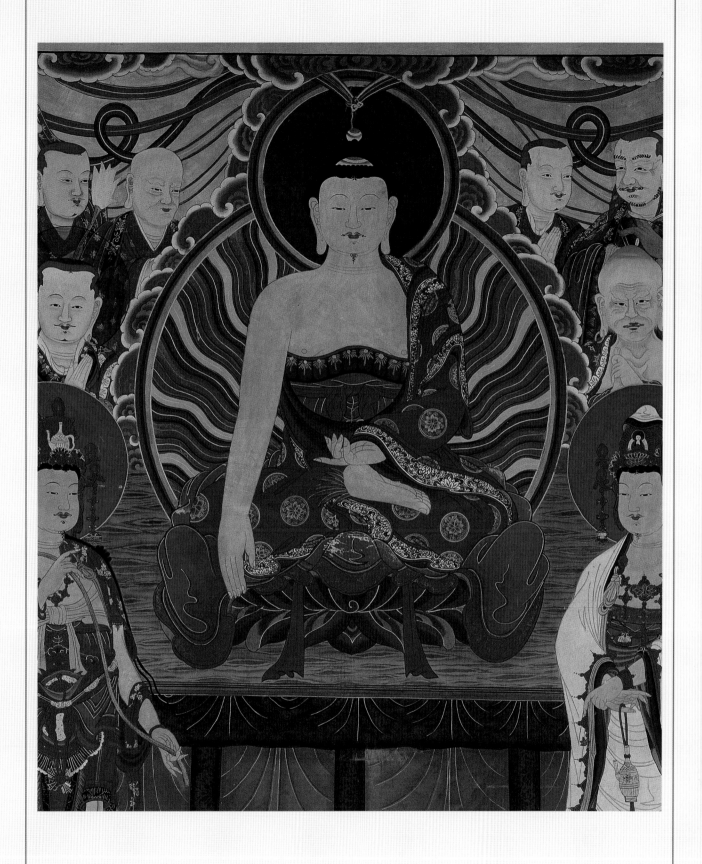

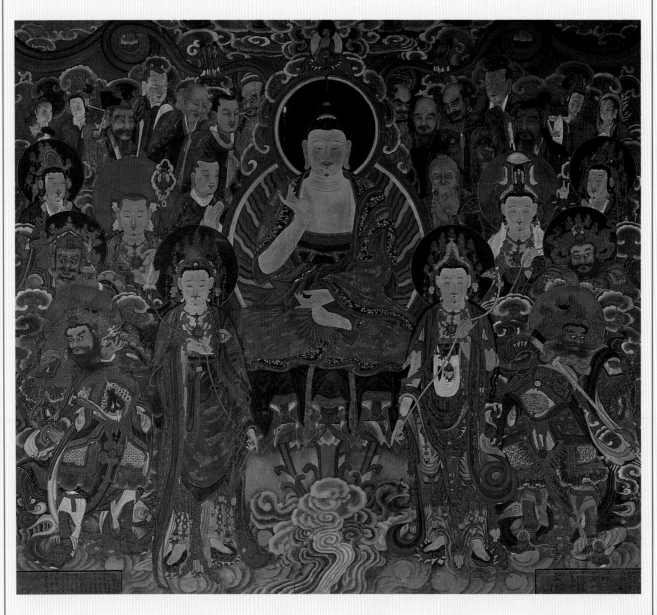

보응문성의 작품 ❖ 불화

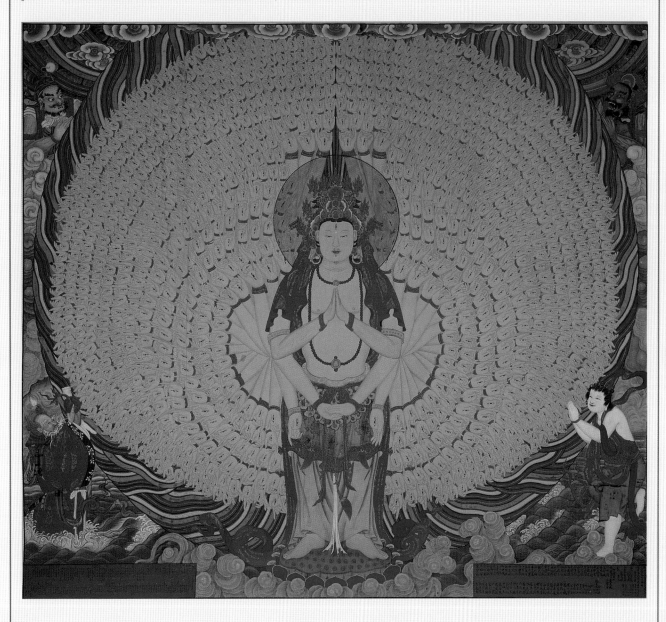

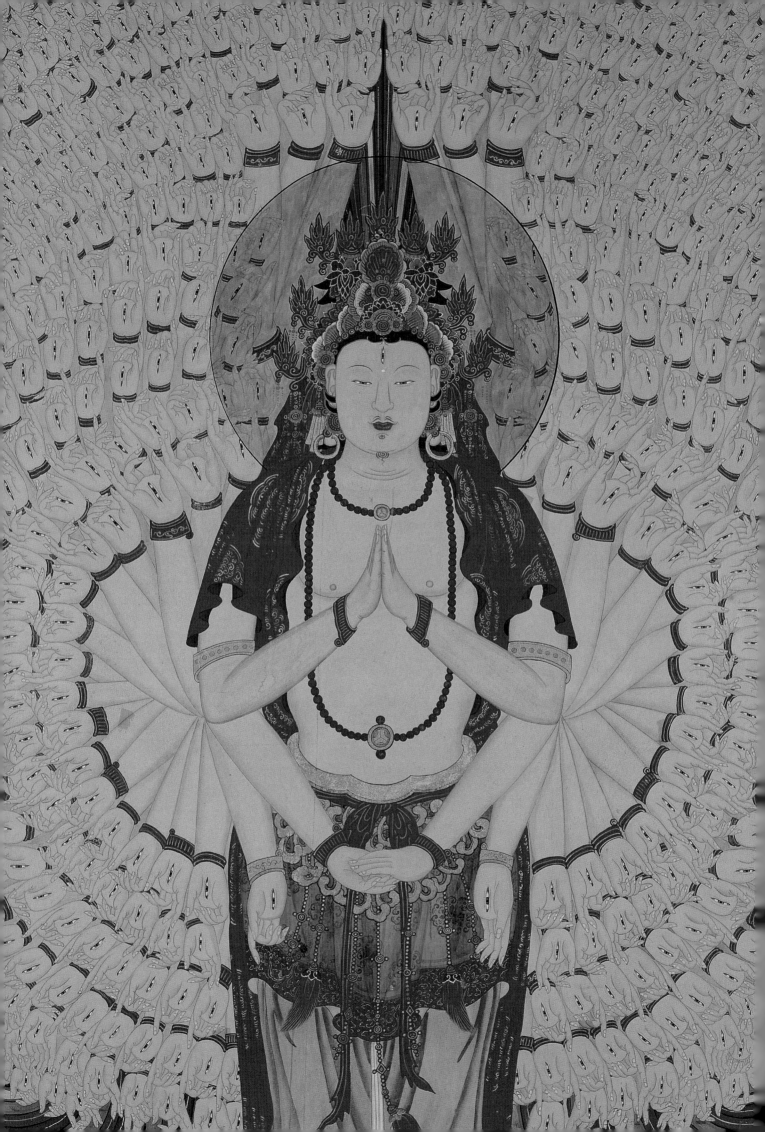

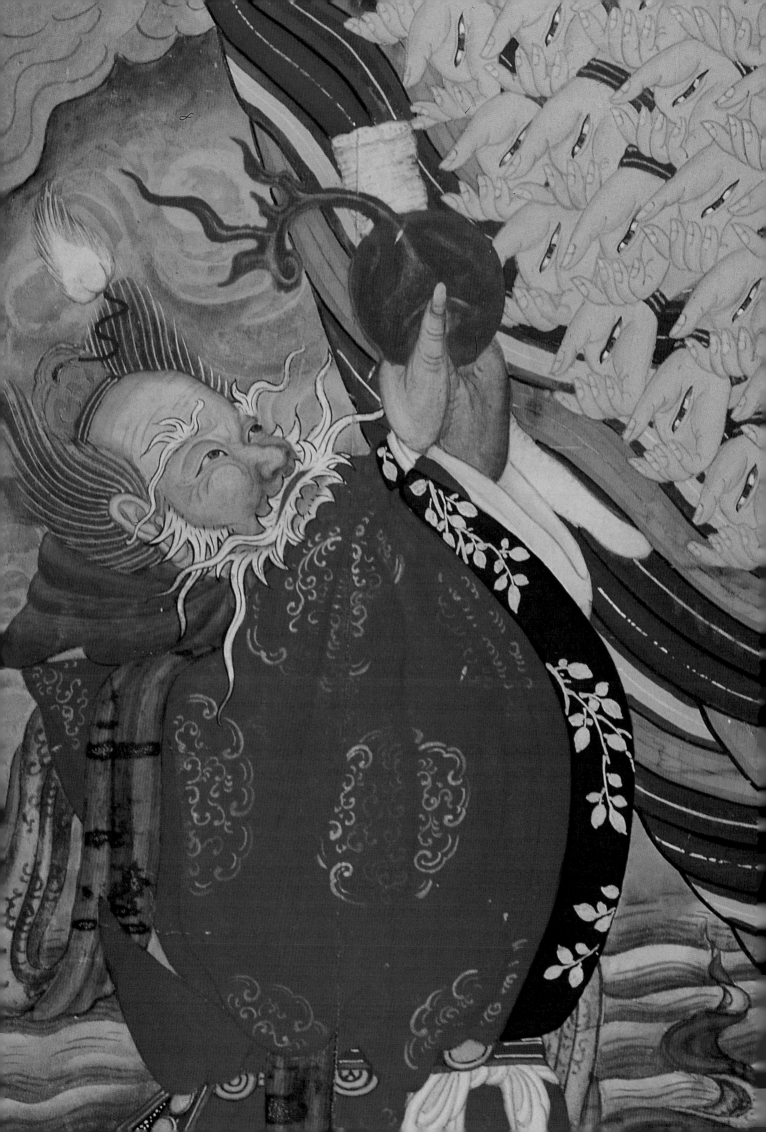

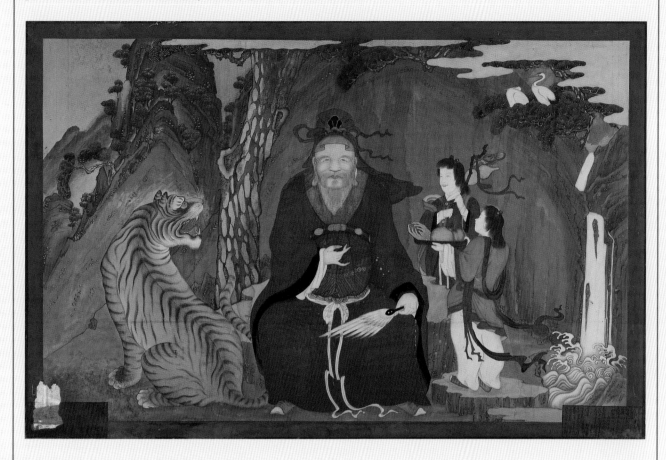

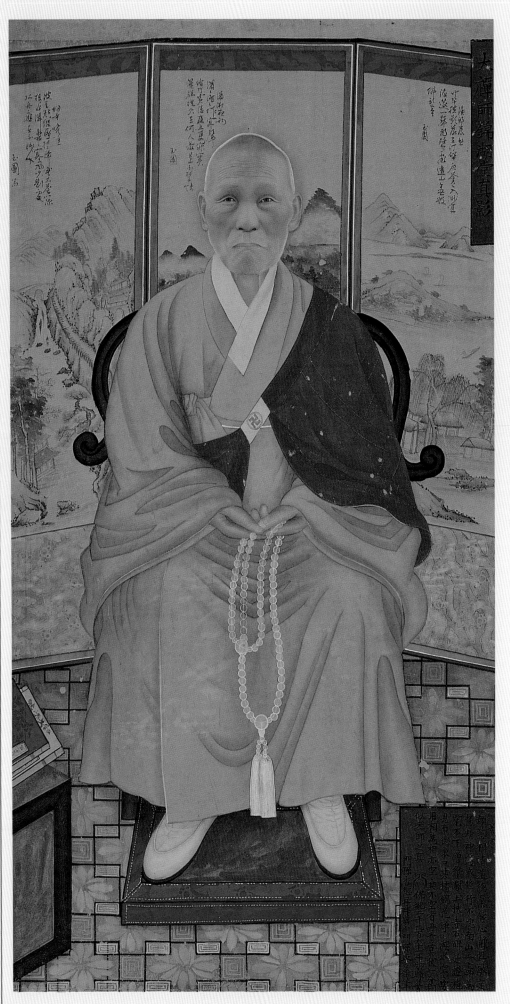

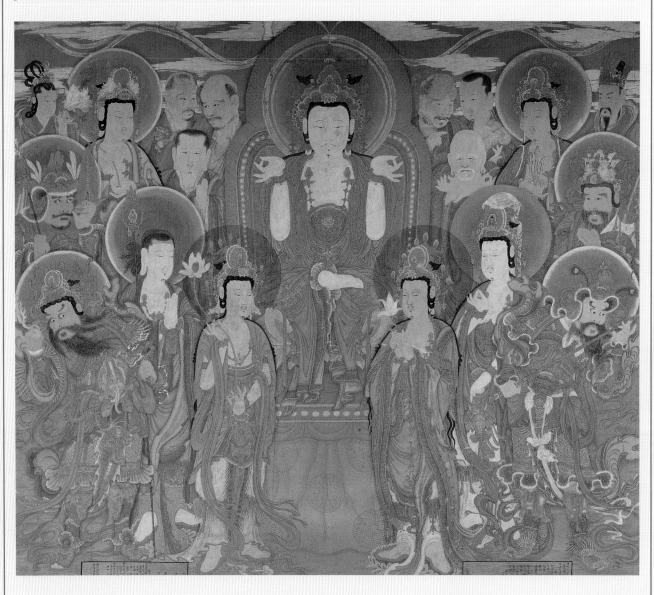

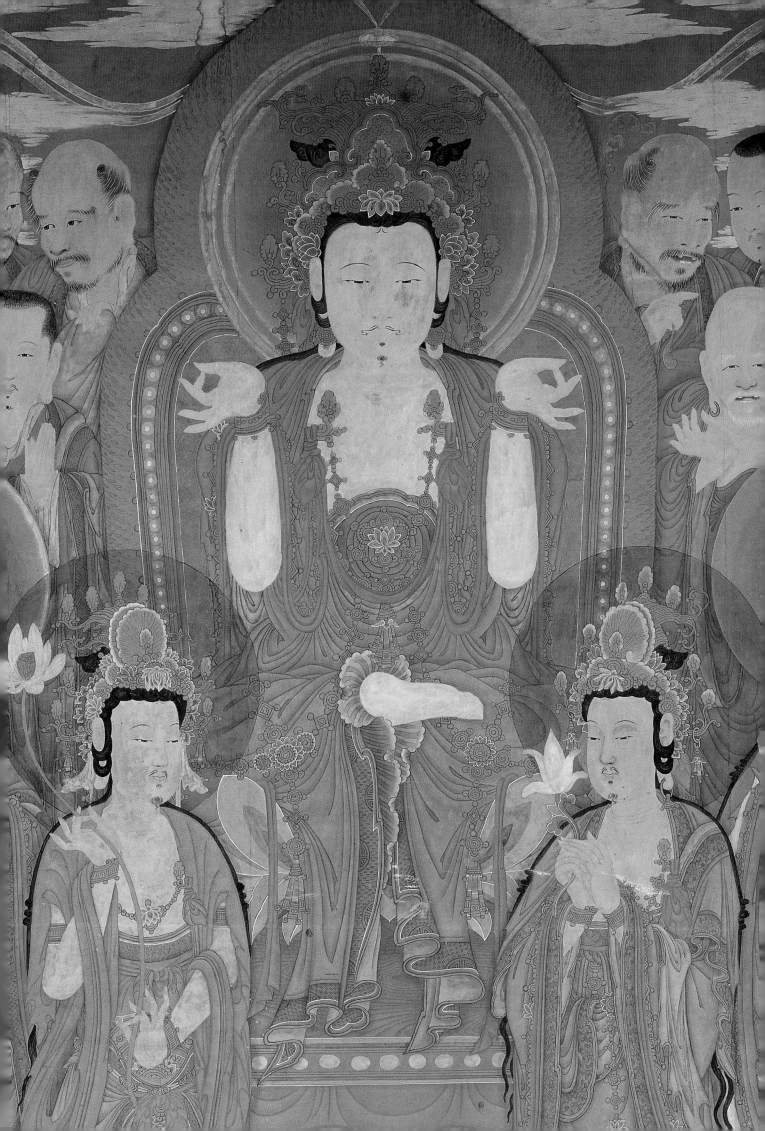

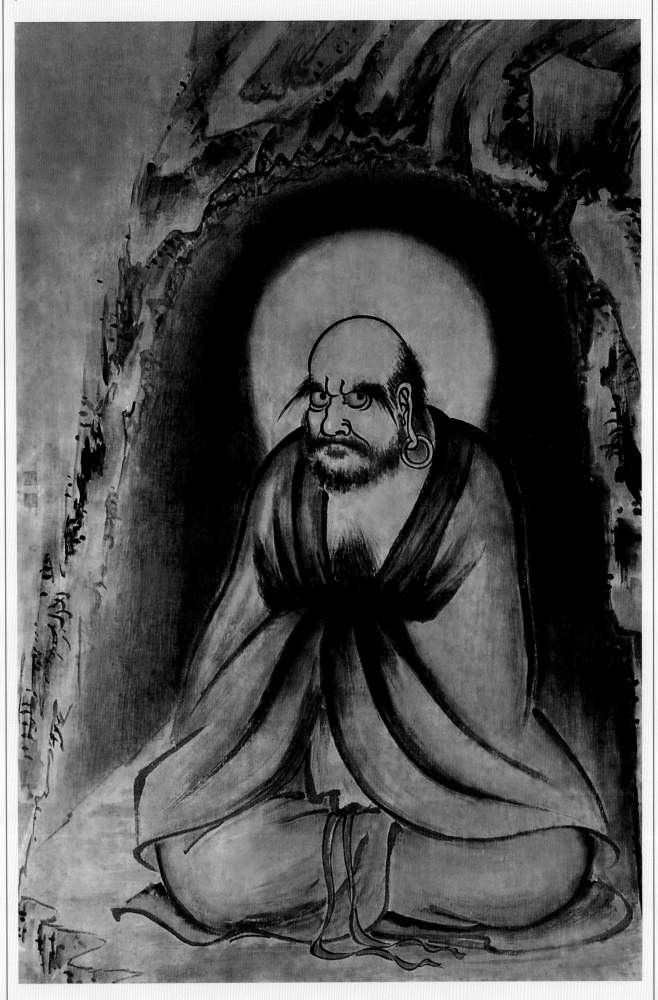

86. 達摩圖 20세기 초 | 면본수묵 | 141×94.3cm

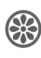

보응문성의 작품 ❖ 불화초

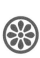

1. 釋迦牟尼後佛草 (又日스님 謄寫)

보운만성의 작품 ❖ 불화초 ❖

3. 神衆草 (又日스님 謄寫)

4. 神衆草

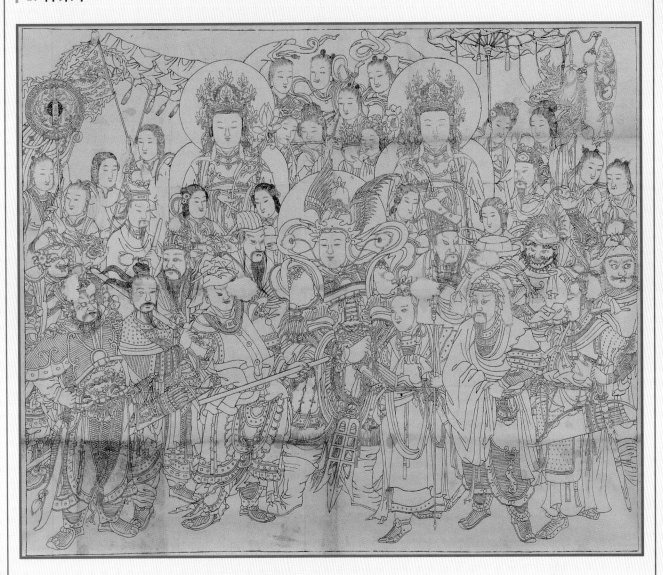

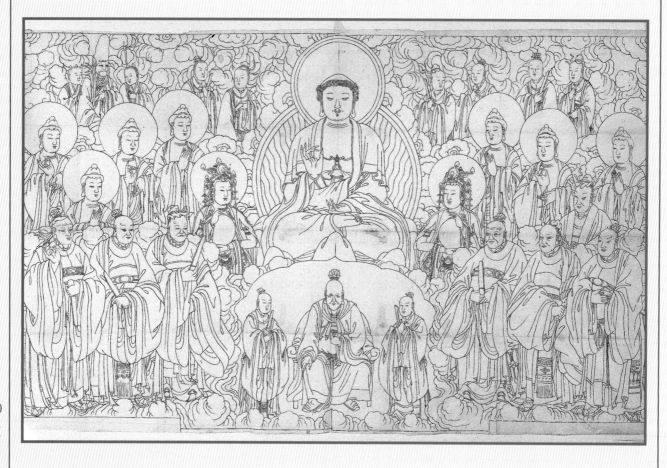

6. 女山神草

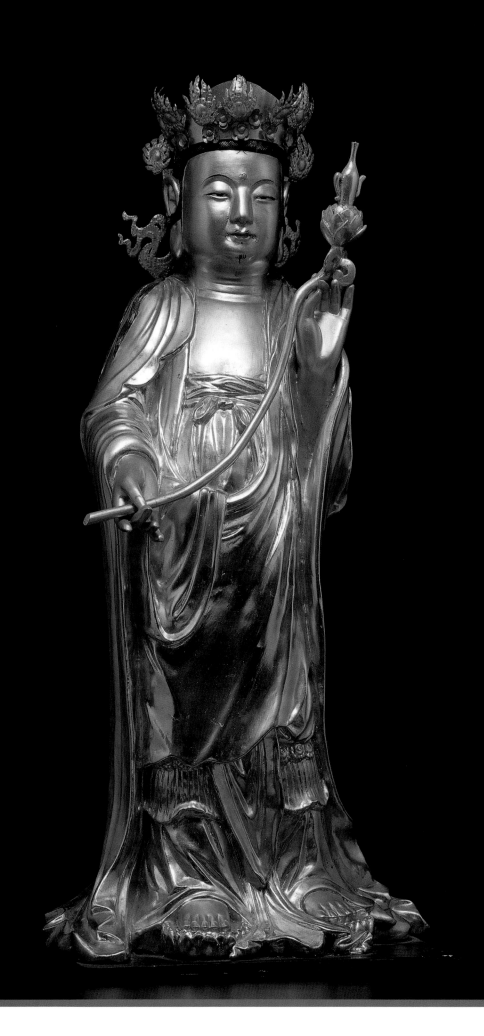

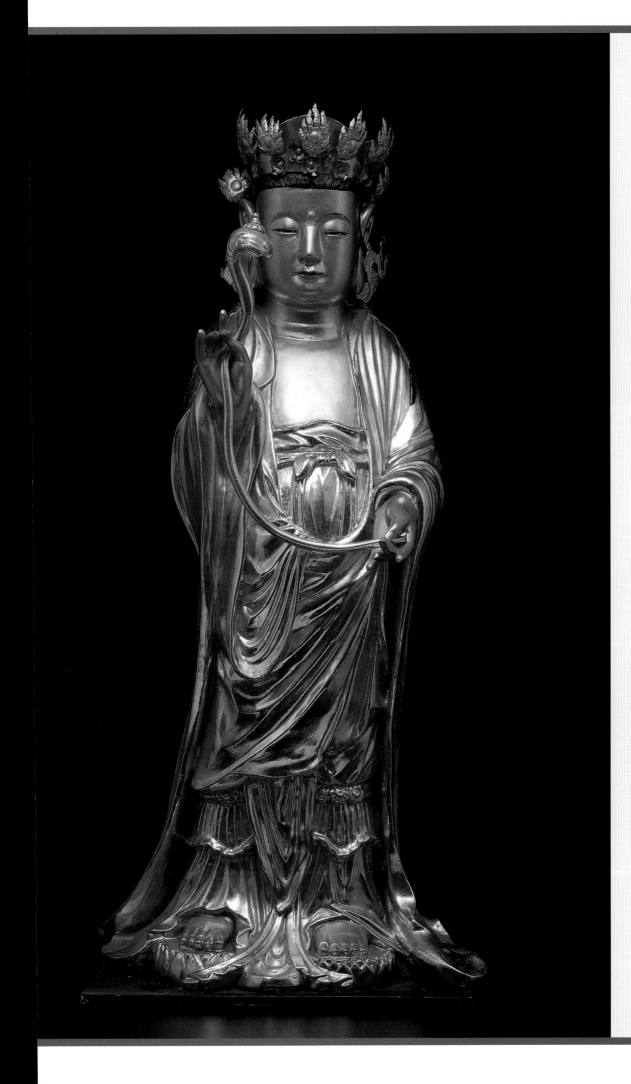

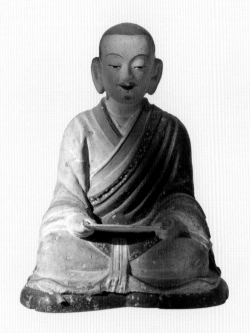
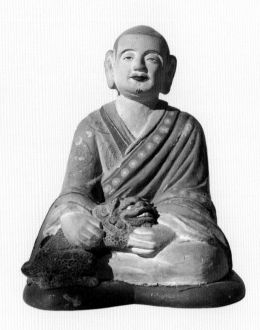

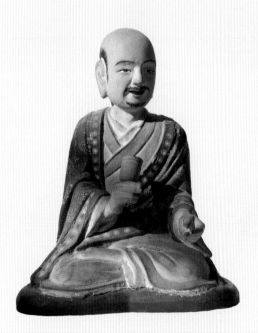
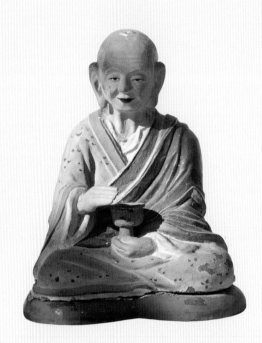

보응문성의 작품 ❖ 불상 ❀

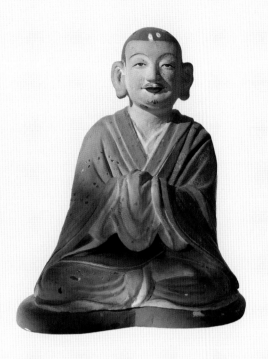

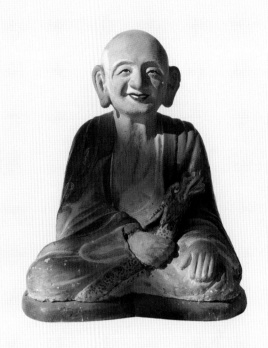

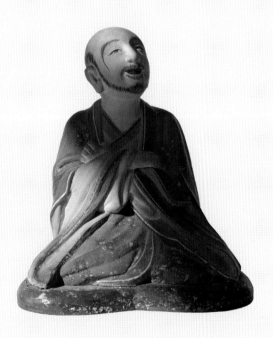

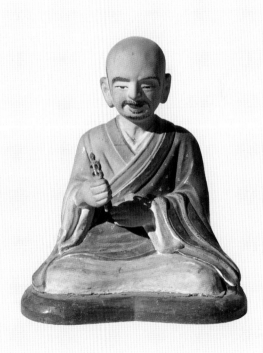

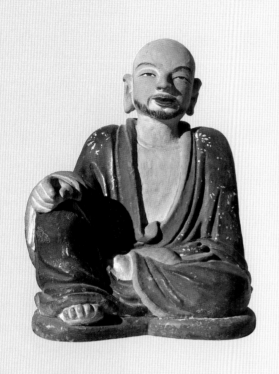
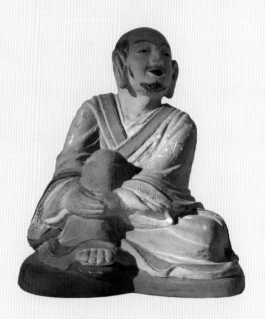

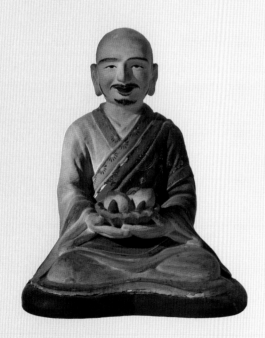
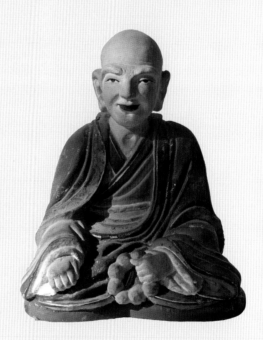

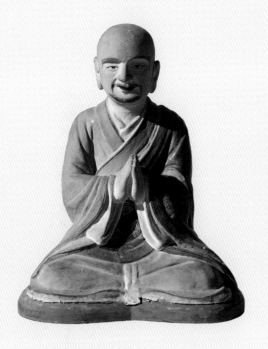
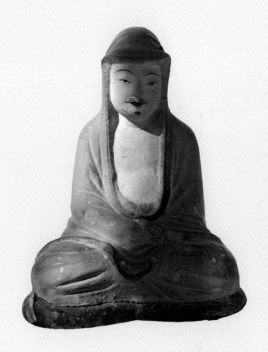

보응문성의 작품 ❖ 불상

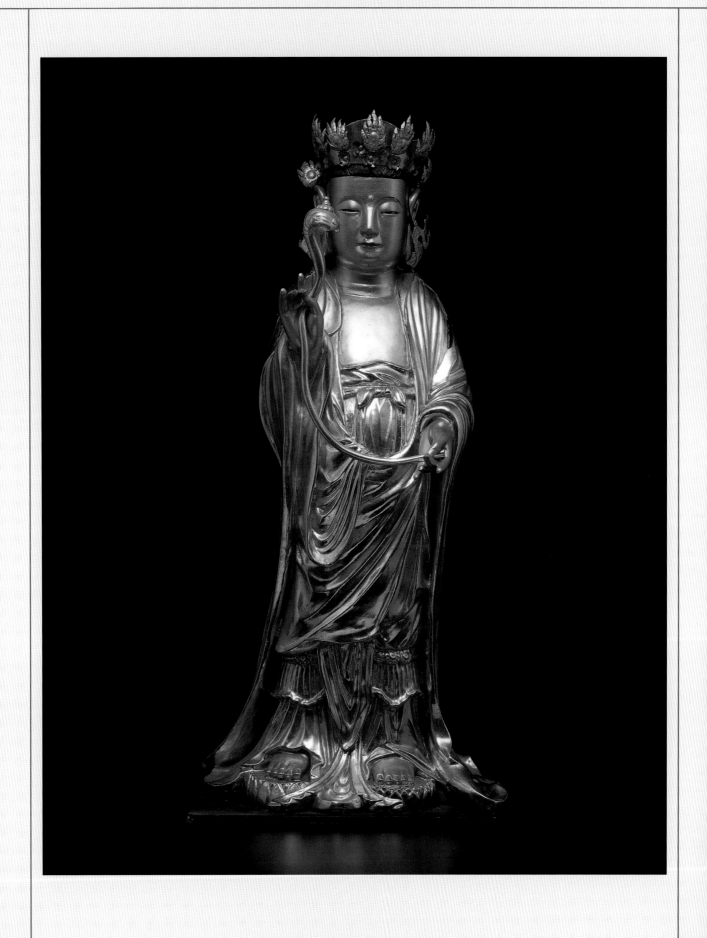

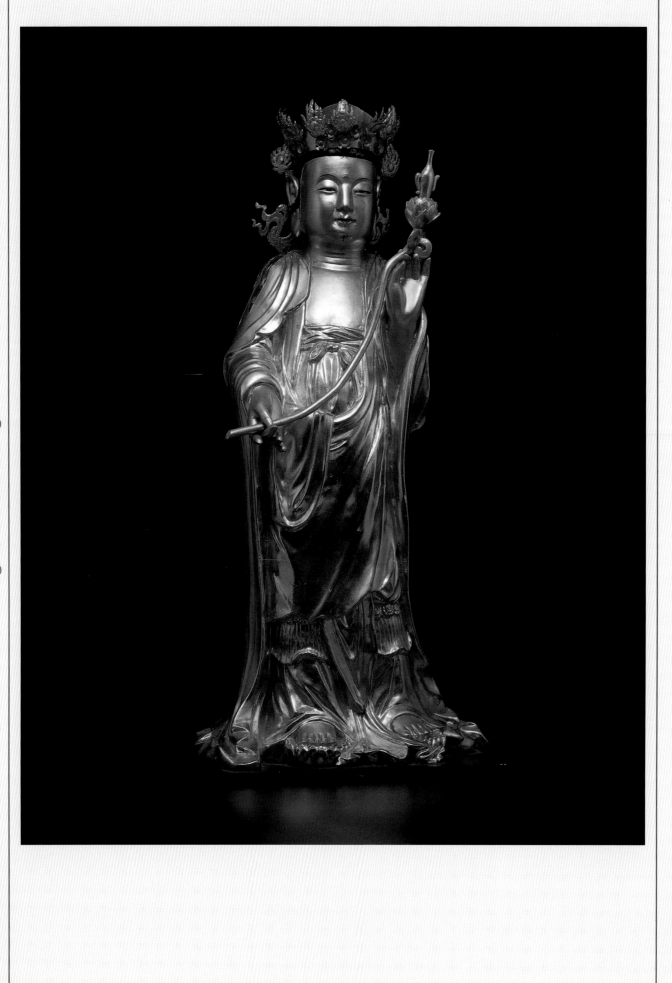

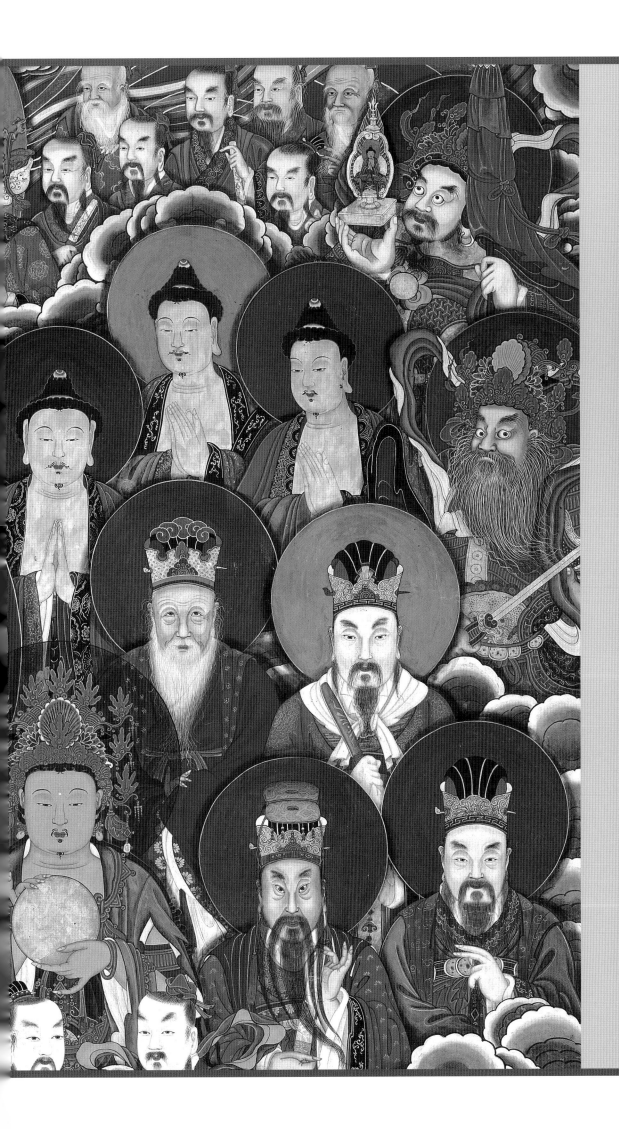

作品解說

최 엽 한국전통문화학교 강사

❈ 佛畫 ❈

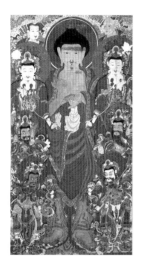

1. 海印寺 掛佛
1892년, 면본채색, 875.0×457.5cm

석가모니불을 중심으로 문수·보현보살과 아난·가섭존자, 그리고 사천왕을 양 옆으로 배치하였다. 가로 폭이 좁고 세로로 긴 화면에 제 존상들을 배치하다보니 석가모니불의 몸이 다소 세장해진 느낌이다. 이 그림은 瑞庵典琪를 수화승으로 하여 총 14명의 화승이 함께 참여하였는데, 보응문성은 畵記에 5번째로 기록되어 있어 1890년대 초 이미 화승으로서 어느 정도 입지를 다졌던 것으로 여겨진다. 화면 상단의 입체감을 살린 구름, 화면 하단 사천왕의 그림자 처리에서 보응문성의 특징적 표현이 보인다. 또한 두 보살과 사천왕의 신체 윤곽선, 그리고 頭光의 윤곽선 바깥에 옅은 먹색으로 그림자를 표현하는 기법 역시 보응문성이 자주 사용하였는데, 이는 앞뒤 공간을 구분 짓는 동시에 자칫 혼란스러워 보일 수 있는 화면을 정리해주는 효과가 있다. 부분적으로 존상의 비례가 어색한 곳이 있지만, 화승들의 기량이 엿보이는 작품이다.

2. 海印寺 大寂光殿 八相幀(踰城出家相)
1892년, 면본채색, 164.0×130.5cm

총8폭으로 이루어진 <海印寺 大寂光殿 八相幀>은 같은 해 제작된 <海印寺 掛佛>과 마찬가지로 瑞庵典琪가 수화승으로, 보응문성이 주요 화승으로 참여하였다. 兜率來儀, 毘藍降生, 四門遊觀, 踰城出家의 장면을 그린 4폭과 雪山修道, 樹下降魔, 鹿苑轉法, 雙林涅槃의 장면을 그린 4폭의 화풍이 달라 흥미롭다. 4번째 내용인 '유성출가' 장면에 해당하는 이 그림은 싯다르타 태자가 출가하기 위해 모두 잠든 틈을 타 사천왕의 도움을 받아 몰래 성을 넘는 장면을 표현하였다. 화면 중앙에 높이 솟은 군청의 암산과 청록의 나무들을 배치하고 구름을 이용하여 주요장면을 그려 넣었다. 중앙의 높은 암산과 수목의 표현은 웅장한 느낌을 주면서 각 장면을 매우 근접해서 바라보는 듯한 느낌을 준다. 강렬한 색채의 대비가 인상적인 그림이다.

3. 海印寺 大寂光殿 八相幀(雙林涅槃相)
1892년, 면본채색, 165.5×154.5cm

이 그림은 2번 그림과 함께 제작된 8폭의 팔상탱 중 한 폭으로, 가장 마지막에 해당하는 雙林涅槃의 장면을 담았다. 그림의 내용은 사라쌍수 아래 석가모니불이 열반에 드는 장면과 사리를 수습하여 분배하는 장면이 중심을 이룬다. 踰城出家의 내용을 그린 작품(도2)에서 화면 중앙에 강렬한 색의 대비를 이루는 높은 암산과 거대한 수목을 배치한 것과 달리, 이 그림은 전체적으로 부드러운 색감의 낮은 암산과 수목들을 배열하여 각 장면을 구획함으로써 차분한 느낌을 준다. 또한 전체 장면을 멀리서 조망하는 듯한 시각으로 그려진 점도 앞의 그림과 다른 점이다. 각각의 장면에 등장하는 인물들이나 구름의 윤곽선 바깥에 옅은 먹색으로 그림자를 표현해 대상이 돌출되어 보이는 효과를 주는 방식을 사용한 것은 畵記에 左片丈으로 기재된 보응문성의 솜씨인 듯하다.

작품해설

4. 觀音寺 七星幀

1892년, 면본채색, 122.0×245.0cm

가로로 긴 화폭으로 인해 화면을 상하 2단으로 길게 횡으로 나누어 주요 존상들을 질서 있게 배치하였다. 화면 상단에는 일광·월광보살을 협시로 하는 熾盛光如來를 중심으로 七如來를 그렸고, 하단에는 紫微大帝와 七元星君을 그렸으며, 그 사이사이에 28수를 열맞추어 배열하였다. 상단의 여래들은 가부좌의 자세를 하고 있으며, 자미대제를 비롯한 하단의 존상들은 의자에 앉은 자세이다. 뒷배경으로는 12폭의 수묵산수를 그린 병풍을 두었다. 畵記에 의하면 捿庵典琪가 수화승으로 참여하고 보응문성이 正連 등과 함께 주요 화승으로서 제작에 참여하였다. 붉은색과 녹색, 청색을 주조색으로 무난하게 그려졌으나 수화승인 서암전기의 영향 하에 제작되어서인지 보응문성의 화풍상의 특징을 찾아보기는 어렵다.

5. 護國地藏寺 地藏十王幀

1893년, 면본채색, 171.7×181.8cm

중앙에는 지장보살이 왼손에 구슬을 들고 가부좌한 자세로 앉아있고, 그 앞에 협시인 道明尊者와 無毒鬼王이 서서 합장하고 있다. 그 주변으로 十王과 판관, 옥졸들과 일곱 보살들이 배치되었다. 현존하는 작품들로 미루어볼 때 보응문성은 이 작품이 제작된 1893년을 시작으로 대불모 錦湖若效와 함께 충청지역에서 활발한 불화 제작을 하게 되는 것으로 보인다. 이 작품은 금호약효를 수화승으로 하여 虛谷亘巡, 錦華機炯, 大愚能昊, 定鍊, 문성 등 경기·경상·충청 지역의 화승 15인이 참여하고 있으나 수화승인 금호약효의 주관 하에 있었으므로 그의 화풍이 보다 두드러진다. 주조색 외에도 황토, 주황, 갈색 등의 중간 색조가 두드러지는 경향을 보인다. 또한 지장보살이 앉은 청연화대좌를 편평한 불단에 자주 올려 표현하는데, 이때 불단 위에 주로 천을 덮어 드리우고 천에는 주름을 따라 음영을 표현하는 경우가 많다.

6. 護國地藏寺 甘露幀

1893년, 면본채색, 150.0×195.7cm

도5의 그림과 마찬가지로 錦湖若效가 수화승으로 참여하고 大愚能昊, 보응문성, 性彦이 함께 그렸다. 19세기 말에서 20세기에 이르는 시기에 서울·경기 지역에서는 七如來와 함께 아미타삼존이 등장하고 시식장면이 두드러지게 부각되는 등 일정한 형식을 지닌 감로탱이 성행하였다. 그러나 이 그림은 칠여래를 주존으로 하여 시식대의 아래쪽에 2위의 아귀를 배치하는 형식으로 오히려 18세기에 확립된 전형적인 화면구성에 가깝다. 이러한 현상은 충청지역이 주 활동지였던 수화승 금호약효의 전통적 성향에 기인한 것으로 생각된다. 불보살과 인물들의 복식에 붉은색과 녹색, 청색을 주로 사용한 것 외에는 황토, 주황, 갈색 등 중간 색조를 많이 사용한 점도 금호약효의 특징이다. 시식대 주변에 음영을 사용하여 입체감을 살린 구름의 표현은 보응문성의 솜씨로 생각된다.

7. 石泉庵 神衆幀

1893년, 면본채색, 123.0×92.0cm

보응문성이 수화승으로 참여하고 定鍊이 出草하였다. 화면 상단에 韋太天을 중심으로 제석과 범천이 모란과 연꽃을 들고 서 있으며 그 아래로 사천왕과 여러 권속들을 배치하였다. 존상들의 상호가 원만하고 신체 비례도 적당하다. 전체적으로 붉은색 계열을 주조색으로 하고 있으며, 녹색과 청색을 강조색으로 사용하였다. 특히 주목해볼 점은 존상들의 복식과 지물, 장신구들로서 각기 그 모습이 다르고 옷이든 지물이든 대체적으로 빼곡하게 무늬로 채워 넣었는데 그 기법과 섬세함에서 화승들의 정성이 느껴진다. 상단의 주요 존상들 사이의 천동·천녀들의 머리에 표현된 흰색 구슬 장식도 매우 아름다운데, 이는 보응문성이 천동·천녀에 즐겨 사용하던 장식이다. 이 작품에는 沙彌시절의 萬聰도 참여하고 있어 그의 초기활동을 짐작해볼 수 있다.

8. 石泉庵 七星幀

1893년, 면본채색, 123.0×92.0cm

화면의 상단은 寶輪을 양손에 든 熾盛光如來와 협시인 日光·月光보살, 그리고 七如來를 배치하였고, 하단에는 紫微大帝와 七元星君을 배치하였다. 상단과 하단의 사이에는 동자의 모습을 한 六星을 그렸고 그 아래로 뭉게뭉게 피어나는 구름을 그려 상·하단을 자연스럽게 구획하였다. 육성의 뒤에 花葉形의 광배가 살짝 보이는데, 화엽형의 광배로 복잡한 권속들을 그룹 짓는 것은 錦湖若效가 칠성탱에서 자주 사용하던 방식이다. 이 그림을 出草한 금호약효 계열의 화승 定鍊은 소극적이지만 화엽형 광배를 그려 넣어 금호약효의 영향을 엿볼 수 있다. 붉은색과 녹색, 청색을 주조색으로 하고 황토와 갈색을 배경색으로 쓴 점은 금호약효의 영향으로 보이며, 화면 중간의 동글동글 피어오르는 입체감 나는 구름의 표현에서 수화승인 보응문성의 화풍이 느껴진다.

9. 天皇寺 三世佛幀

1893년, 면본채색, 430.0×400.0cm

보응문성이 出草하였고, 錦湖若效가 수화승으로 참여한 작품이다. 석가모니불을 중심으로 왼쪽에는 약사불을, 오른쪽에는 아미타불을 그렸다. 여래의 주변에는 문수·보현보살, 일광·월광보살, 관음·세지보살을 협시로 배치하였고, 그 앞으로 사천왕을 두고 여래의 뒤편으로 아난·가섭과 십대제자를 배치하였다. 전체 화면에 여러 존상들이 질서 정연하게 잘 배치되었고, 각 존상들의 상호와 비례가 적절하다. 붉은색을 주조색으로 하여 적색과 청색을 조화롭게 사용하였으며, 그림의 마무리가 깔끔하다. 화면 상단 십대 제자들의 뒤쪽에 표현된 구름은 먹선으로 구획하고 가운데를 진하게 바림하는 전통적 방식으로 처리한 반면, 화면 하단 사천왕과 문수·보현보살을 감싸듯 그린 구름은 윤곽선은 약하고, 둥글게 솟아오른 가운데 부분을 밝게 처리하여 입체적인 느낌을 주는 방식으로 표현하였다. 이는 보응문성은 물론 이 그림에 함께 참여한 融破法融, 萬聰의 영향으로 생각된다.

10. 甲寺 大慈庵 十六聖衆幀

1895년, 면본채색, 128.2×171.0cm

중앙에 촉지인을 한 석가모니불과 사자를 탄 문수보살, 코끼리를 탄 보현보살, 그리고 아난·가섭을 그렸다. 주존인 석가모니불의 뒤쪽으로 십대제자가 아닌 십육나한을 배치한 것이 특이하다. 화면의 양끝에는 사천왕을 그렸는데 낮고 둥근 좌탁에 앉은 모습이 새롭다. 出草는 沙彌시절의 萬聰이 했으며, 錦湖若效가 수화승으로 참여하였고, 定錬·보응문성 등이 함께 그렸다. 지면과 구름의 색을 황토색과 갈색을 주로 한 것이나 나한들의 소매 끝 등에 황토를 먼저 칠하고 그 위에 흰색을 두텁게 바른 것은 금호약효의 영향으로 보이며, 화면 하단의 황토색 구름에 음영을 넣어 입체적으로 표현한 것은 보응문성의 솜씨로 보인다. 화면 상단의 공간은 청색으로 처리해 天空으로 표현하였다. 그림의 마무리가 전체적으로 깔끔하다.

11. 甲寺 大聖庵 神衆幀

1895년, 면본채색, 134.5×152.3cm

도10의 그림과 같이 수화승 錦湖若效의 주관하에 定錬, 보응문성, 士律이 함께 제작에 참여하였고 沙彌시절의 萬聰이 出草하였다. 중앙에 韋太天이 서 있고 상단에 정면향의 제석·범천을 배치해 전체적으로 역삼각형 구도이다. 그 주변을 여러 권속이 둘러싸고 있는 형식의 신중탱이 이 시기 성행하였는데, 만총은 인근 사찰 혹은 암자에서 1880년대 이미 제작되었던 이와 같은 형식의 신중탱을 참고해 그리거나 금호약효를 통해 초본을 익혔을 가능성이 있다. 금호약효의 영향으로 인해 전체적으로 황토색의 사용이 많고, 존상들의 복식 일부에 윤곽선과 주름선을 남겨두고 흰색을 짙게 바르는 방식을 사용하고 있으나 이 부분이 다소 튀는 경향이 있다. 위태천과 사천왕 등 신장들의 복식 다름다리 솜씨가 섬세하다.

12. 泉隱寺 道界庵 神衆幀

1897년, 면본채색, 192.5×126.0cm

蓮波華印이 수화승으로 참여하고 文炯, 章元, 보응문성 등이 함께 그렸다. 세로로 긴 화폭을 둘로 나누어 상단에는 제석과 범천을 그리고, 하단에는 韋太天을 중심으로 조왕, 산신을 비롯한 여러 신장들을 그렸다. 존상들의 상호가 원만하고 신체비례도 적당하며 마무리가 잘 된 그림으로, 전체적으로 붉은색을 주조색으로 하고 황토 계열의 중간색을 함께 사용하여 안정된 느낌을 준다. 화면 상단의 천동·천녀들의 모습은 각종 악기를 연주하거나 공양물을 든 모습, 혹은 幡 등의 여러 지물을 든 모습으로 다양하게 표현되었으며, 사천왕의 의관들도 섬세하게 처리되었다. 상단과 하단 사이에 황토색의 구름이 표현되어 있는데 세로로 긴 화면을 상하로 구획하면서 정리되어 보이는 효과가 있다. 구름은 솟아오른 부분을 밝게 처리하여 입체감이 표현되어 있는데 이는 보응문성의 특징으로 생각된다.

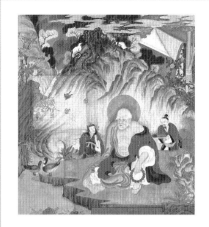

13. 華嚴寺 圓通殿 獨聖幀

1897년, 면본채색, 136.5×123.5cm

보응문성이 수화승과 出草를 맡아 <泉隱寺 道界庵 神衆幀>(도12)의 제작에 함께했던 蓮波華印, 文炯과 함께 조성한 그림이다. 독성은 만면에 미소를 머금은 채 왼손에는 붉은 단주를 쥐고 무릎을 세운 편안한 자세로 앉아 있다. 아름다운 청록산수를 배경으로 사이사이에 소나무와 꽃나무를 배치하였다. 나비와 원앙 한 쌍, 근경에 괴석도 그려 넣어 호젓하고 신비로운 분위기가 가득한데, 섬세한 필치와 색의 조화가 예사롭지 않다. 독성의 안면과 턱 아래로 섬세하게 음영을 표현하였고, 옷의 의습선을 따라 그림자를 표현하였다. 화면 향우측 멀리 있는 산수 배경 뒤로 근경에 있어야할 오동나무와 초옥이 그려져 있어 원근법이 맞지 않은 점이 조금 아쉽다.

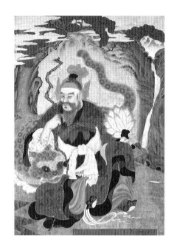

14. 華嚴寺 圓通殿 山神幀

1897년, 면본채색, 137.5×98.0cm

산신이 몸의 오른편을 호랑이에 의지해 오른손에는 긴 나무 지팡이를, 왼손에는 鶴翼扇을 들고 편안한 자세로 앉아 있다. 보응문성은 인물을 잘 그려 그의 그림이 사진보다 더 낫다고 할 정도였다고 하며, 이 그림에서도 그러한 그의 실력이 잘 발휘되었다. 산신은 상상 속의 인물이지만 이 그림의 산신은 실제 인물의 초상을 보는 듯한데, 이는 안면의 음영 표현력이 무척 뛰어나 사실감을 주기 때문이다. 윤곽선에 의지하지 않고 음영을 미묘하게 주어 얼굴의 입체감이 잘 살아나고 있으며, 산신의 오른손과 팔, 그리고 허리에 묶은 미색의 끈도 같은 방식으로 표현하여 보응문성의 실력을 입증한다. 화면 향우측은 청록산수로 처리하였는데, 화폭 가운데로 오면서 점차 수묵산수로 변하고 있어 특이하다. 폭포 너머의 먼 산은 담묵으로 표현하였다.

15. 龍門寺 大雄殿 釋迦牟尼後佛幀

1897년, 면본채색, 312.0×266.5cm

수화승 蓮湖奉宜의 주관 하에 보응문성이 出草를 담당하고 瑞庵禮猻, 蓮波華印 등 15인의 화승들이 함께 제작하였다. 석가여래를 중심으로 문수·보현보살을 포함해 여섯 보살을 그리고 아난·가섭과 석가모니의 제자들, 사천왕 등을 그렸다. 불보살의 상호가 원만하고 신체 비례도 적당하다. 사천왕의 상호와 가섭 등 제자들의 안면에서 보응문성 특유의 인물표현이 보인다. 눈썹 위쪽의 頭部가 넓고 둥글면서 코는 펑퍼짐하고, 위를 보며 웃는 눈매 등이 특징적이다. 또한 화면 앞쪽 사천왕의 안면에서 보듯이 이목구비는 윤곽선에 의지하지 않고 음영을 넣어 입체감을 훌륭하게 표현하고 있다. 이러한 음영 표현은 화면 전체에 뭉게뭉게 피어오르는 구름에도 사용되었는데, 음영이 과하지 않고 은은하여 전체와 잘 조화된다. 보응문성은 연화대좌가 놓인 불단에 천을 드리웠는데, 이는 스승인 錦湖若效를 비롯해 충청권 화승들이 불단을 표현할 때 자주 쓰는 방식이다. 많은 화승들이 함께 참여해서인지 그림의 마무리가 세부까지 섬세하고 깔끔하다.

16. 龍門寺 大雄殿 三藏幀
1897년, 면본채색, 192.5×256.0cm

도15의 석가모니후불탱과 함께 제작된 작품으로 보응문성은 이 그림에서도 出草를 맡았다. 그러나 보응문성의 개인적 특징은 거의 드러나지 않는 편이어서 보응문성이 새로 초를 냈다기보다는 기존의 초에 의거해 그린 것으로 생각된다. 중앙에 天藏菩薩을 그리고 좌측에는 持地菩薩, 우측에는 地藏菩薩을 그린 뒤 그 주변에 각각의 권속들을 배열하였다. 삼장보살의 앞과 뒤에 황토색의 구름을 횡으로 배열해 많은 존격들로 인해 혼란스러울 수 있는 화면을 구획하여 정리하는 효과를 주었다. 석가모니후불탱과 참여 화승의 구성은 거의 동일한데 석가모니후불탱에 비해 그림의 격은 다소 떨어지는 느낌이다.

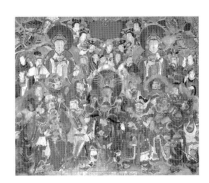

17. 龍門寺 大雄殿 神衆幀
1897년, 면본채색, 170.0×202.0cm

蓮湖奉宜가 수화승을, 文烔이 출초를 맡았으며 보응문성과 여러 화승들이 함께 참여하여 제작한 그림이다. 화면 하단은 韋太天을 중심으로 하여 사천왕을 비롯한 신장상들과 산신, 조왕신 등을 그렸고, 화면 상단은 범천과 제석천을 중심으로 천동·천녀 등을 그렸다. 화면 상단은 청색으로 天空을 표현하였고, 위태천의 공간과 제석·범천의 공간은 구름을 그려 넣어 구분하고 있다. 구름은 도15의 석가모니후불탱과 마찬가지로 음영을 넣어 입체감 나는 구름으로 표현한 듯한데, 누수로 인해 안료가 흘러내리고 변색이 되어 명확하지 않다. 구름뿐 아니라 군데군데 누수로 인한 오염과 변색이 눈에 띈다. 앞줄 신장들의 다름다리도 섬세하고, 천동·천녀들의 표현도 다양하여 잘 보존이 되었더라면 석가모니후불탱과 같이 좋은 작품이 되었을 것으로 생각된다.

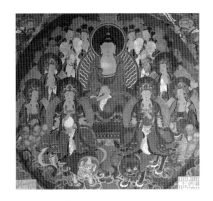

18. 東鶴寺 藥師後佛幀
1898년, 면본채색, 163.0×173.5cm

정사각형에 가까운 화면 안에 가득하게 큰 원형의 구획을 만들고 그 안에 존상들을 그렸다. 원의 바깥에는 구름을 그리고 나머지 공간은 청색의 天空으로 처리해 마치 존상들이 하늘에 떠 있는 듯하다. 화면 중앙에는 금빛 약합을 든 약사여래를 그리고 그 양옆으로 사자를 탄 일광보살과 기린을 탄 월광보살을 배치하였다. 화면 상단 원 바깥으로 2위의 신장상들이 불보살을 수호하듯 무기를 들고 중앙을 향해 있다. 일광·월광보살의 바깥쪽에 그려진 회색빛 구름은 윤곽선이 옅고 구름의 솟아오른 부분을 밝게 처리해 입체감을 부여하였는데, 이는 보응문성의 솜씨로 생각된다. 定鍊이 수화승과 出草를 겸하였으며, 보응문성이 片手로 제작에 참여하였다.

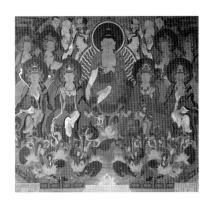

19. 東鶴寺 阿彌陀後佛幀
1898년, 면본채색, 163.0×173.5cm

畵記를 통하여 이 그림이 도18의 <東鶴寺 藥師後佛幀>과 함께 조성된 것을 알 수 있다. 화면 중앙의 아미타여래를 중심으로 관음·세지보살을 비롯한 아미타 팔대보살이 배치되어 있으며, 화면 상단에는 십대제자를 그렸다. 화면의 하단은 계단과 난간, 그리고 蓮池로 표현하였는데 불보살들이 연못에서 솟아난 연화대좌에 앉아 있어 아미타 정토의 분위기를 물씬 느낄 수 있다. 연못의 연꽃들 사이로는 蓮花化生하는 장면과 학, 봉황 등을 함께 그려 넣었다. 이 그림의 수화승 겸 出草를 맡은 定鍊은 일반적으로 황록색과 청록 계열을 많이 사용하며, 금호약효의 영향을 받아 윤곽선을 남기고 흰색을 바르는 기법을 쓰곤 했는데, 이 그림에서도 그러한 경향을 보인다. 불보살의 군의에 음영을 표현하고 있어 片手인 보응문성의 영향이 감지된다. 가로선을 길게 반복해 연못의 물결을 표현한 것이 재미있다.

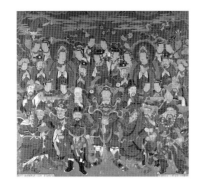

20. 東鶴寺 神衆幀

1898년, 면본채색, 162.0×172.0cm

수화승 定鍊의 주관하에 보응문성이 片手로, 萬聰이 出草비구로 참여하였다. 畵記를 통하여 도18·19와 일괄 제작되었음을 알 수 있다. 중앙에는 韋太天이 무기를 짚고 정면을 향해 서 있으며, 상단에는 제석과 범천이 합장한 채 중앙을 향해 서 있다. 그 주변으로 사천왕과 산신, 조왕신, 일궁·월궁천자, 천동·천녀 등을 배치하였다. 전체적으로 붉은색과 녹색, 청색을 주조색으로 사용하였고, 화면 상단은 청색으로 하여 天空으로 표현하였다. 산신과 하단 신장상들의 안면에 음영을 표현한 점이나, 신장들의 섬세한 복식 처리에서 보응문성의 특징이 보인다. 위태천을 비롯한 제석·범천, 천동·천녀의 상호는 특히 눈이 작고 눈매가 위로 치켜올라가 있으며 눈썹이 매우 날카롭게 표현되었는데, 이는 만총의 특징이다. 뒤에서 살펴볼 <新元寺 大雄殿 神衆幀>(1907)과 <甲寺 八相殿 神衆幀>(1910)에서도 그러한 특징이 나타난다.

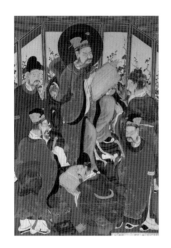

21. 東鶴寺 現王幀

1898년, 견본채색, 114.0×80.0cm

定鍊이 수화승으로 참여하고 보응문성, 士律, 萬聰, 東燮, 德元이 함께 그렸다. 붉은 옷을 입은 현왕이 채색 화훼병풍을 배경으로 의자에 앉아 있다. 일반적으로 현왕 앞에 집무탁자를 놓는 경우가 많은데 이 그림에서는 탁자를 생략하였다. 현왕은 오른발은 의자 아래 족좌대에 내리고 왼발은 족좌대 위에 놓인 또 다른 작은 대 위에 올려놓은 자세로 금강경을 읽고 있다. 현왕이 앉은 암갈색의 의자와 족좌대는 색과 모양이 특이한데, 단이 꺾이는 부분이나 윤곽선을 중심으로 먹색으로 음영을 표현하고 있다. 이런 가구류가 <甲寺 八相殿 釋迦牟尼後佛幀>(1910)과 같이 錦湖若效 문하의 화승들 그림에서 가끔 등장한다. 존상들의 안면에는 섬세하게 음영을 주었고, 현왕의 바지에도 구김선을 중심으로 엷게 음영을 표현하였다.

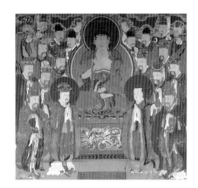

22. 天藏庵 地藏十王幀

1898년, 면본채색, 140.0×149.5cm

왼손에 구슬을 든 지장보살을 중심으로 협시인 道明尊者와 無毒鬼王, 十王, 判官, 錄事, 日直·月直使者, 善惡童子, 牛頭·馬頭那刹을 그렸다. 협시인 도명존자와 무독귀왕은 합장을 한 자세이며 도명존자가 지장보살의 錫杖을 지니고 있다. 지장보살을 비롯한 각 존격들의 신체가 당당하고 비례가 알맞게 그려졌다. 붉은색과 짙은 녹색을 주조색으로 하고 황토, 황록 등의 중간 색조를 적절히 사용하여 안정된 색감을 보여준다. 화면 상단은 청색의 天空으로 표현하였다. 불단 전면에 그려진 용 장식이 아름다운데, 錦湖若效가 그린 불화의 불단 장식으로 종종 등장한다. 이 그림의 깔끔한 마무리는 보응문성의 솜씨로 생각된다. 錦湖若效가 수화승으로 참여하고 보응문성과 함께 그린 작품이다.

23. 天藏庵 現王幀

1898년, 면본채색, 110.0×58.5cm

도22의 지장탱과 함께 그려진 작품으로 錦湖若效가 수화승으로 참여하고 보응문성이 함께 그렸다. 정면향의 현왕은 집무탁자에 앉아 있고 그 앞으로 大輪聖王, 轉輪聖王, 判官, 錄事를 그렸다. 현왕의 안면, 수염, 의관 등을 정성들여 그렸으며 의자 등받이를 덮은 虎皮도 터럭을 한올 한올 세심하게 표현하였다. 그에 비해 네 명의 권속은 다름다리가 다소 간략하다. 특히 현왕을 향해 金剛經을 들고 있는 존상은 등을 보이며 뒤를 돌아 있으나 발은 앞쪽을 향하고 있어 이상한 모습이다. 현왕이 앉은 의자의 팔걸이는 음영을 표현한 짙은 암갈색으로 목재 의자의 부분으로 보이는데, 이런 색감의 굵은 곡선을 지닌 가구류가 금호약효나 그 문하의 화승들 그림에서 가끔 등장한다. 금강경과 집무탁자의 색감과 무늬, 흰색으로 처리한 복식의 표현은 금호약효의 특징이다. 현왕의 섬세한 다름다리는 보응문성의 솜씨로 생각된다.

24. 靈源庵 山神幀

1898년, 면본채색, 101.0×89.0cm

청록산수를 배경으로 인자한 모습의 산신이 의자에 앉아 왼손에는 鶴翼扇을, 오른손에는 화면을 대각선으로 가로지르는 나무지팡이를 가볍게 들고 있다. 보통 산신도의 산신은 호랑이에 편안하게 기대어 땅 위에 앉은 자세가 일반적인데, 이처럼 의자에 앉은 모습이 특이하다. 뿐만 아니라 고개를 들어 산신을 올려다보고 있는 호랑이는 코를 한껏 들어 위쪽을 향하고 있는 얼굴 모습이 색다르면서도 귀엽다. 또한 호랑이의 터럭을 한올 한올 세심하게 묘사하는 등 마무리에 정성을 다하여 보응문성의 기량을 엿볼 수 있다. 산신의 얼굴과 侍童의 얼굴에는 눈두덩이와 이목구비의 굴곡선을 따라 약하게 음영을 주었으며, 화면 하단 산신의 족좌대 아래의 구름도 입체감을 살려 몽글몽글하게 피어오르는 모습을 잘 표현하였다.

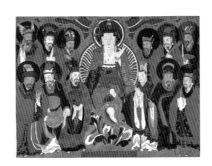

25. 松廣寺 淸眞庵 地藏十王幀

1900년, 면본채색, 123.5×164.5cm

香湖妙英이 수화승으로 참여하고 蓮坡和印, 彩元, 보응문성, 玄广坦炯, 夢讚, 幸彦이 함께 그렸다. 오른손에 석장을 든 지장보살을 중심으로 협시인 道明尊者와 無毒鬼王을 그리고 그 양옆으로 十王을 그린 간략한 형식이다. 붉은색을 주조색으로 하였으며 화면 상단은 구름과 청색의 天空으로 표현하였다. 권속들의 소매나 의복 일부에 의습선을 남겨두고 그 사이를 흰 안료로 칠하는 기법을 쓰고 있는데, 이는 錦湖若效와 그 문하의 화승들이 자주 사용한 방식이다. 다만 금호약효 등은 바탕을 황토로 하였으나 이 그림은 바탕을 붉은색으로 한 것이 다르다. 또한 의습선을 곡선이 아닌 각진 선으로 표현한 점도 특징적이다. 지장보살의 군의와 시왕들의 의복 중 황토로 칠한 부분은 주름선을 따라 음영을 주었는데, 보응문성의 솜씨인 듯하다.

26. 禪雲寺 阿彌陀後佛幀

1901년, 면본채색, 156.0×172.0cm

보응문성이 片手로 참여하고 觀河宗仁이 金魚를, 尙昕가 出草를 맡아 優曇善珠 등 여러 화승들과 함께 그린 작품이다. 아미타여래를 중심으로 관음·세지보살을 포함한 여섯 보살과 아난·가섭, 여덟 제자들, 사천왕, 용왕·용녀 등을 그렸다. 아미타불과 두 협시보살은 둥근 얼굴에 비해 이목구비가 다소 작게 표현되었다. 불단에는 주황색의 천을 드리웠는데, 이처럼 천을 늘어뜨리는 것은 금호약효 계열의 화승들이 불단을 표현할 때 즐겨쓰는 방식이다. 이 그림의 편수인 보응문성의 영향으로 생각된다. 지면은 황토색으로 표현하였고, 화면 상단은 청색의 天空으로 표현하였다.

27. 禪雲寺 八相殿 八相幀(四門遊觀相)

1901년, 면본채색, 146.0×97.5cm

보응문성이 片手로 참여하고 觀河宗仁이 金魚를 맡아 優曇善珠과 함께 그렸다. 이 그림은 석가팔상도 중 세 번째에 해당하는 四門遊觀相을 그린 폭이다. 현재 선운사의 팔상탱은 이 그림과 네 번째 폭인 踰城出家相만이 현전하고 나머지는 소실되었다. 그림의 내용은 싯달타 태자가 동서남북 네 문으로 나가 노인, 병자, 죽은 자, 사문을 만나 출가할 결심을 하게 되는 부분이다. 각 장면은 성문이나 산수배경, 혹은 구름으로 장면이 구획되어 있는데, 이 그림과 동일한 도상의 팔상탱이 법주사에 현전하고 있다. 法住寺 本의 화폭이 세로로 좀더 길지만, 색감 등 화풍이 다를 뿐 이 그림과 세부의 도상까지 일치하고 있어 같은 초본에 의거해 그린 것으로 생각된다. 법주사 本의 수화승이 보응문성의 스승인 錦湖若效였으므로 자연스럽게 초본의 전래가 이루어졌을 것이다. 법주사 本과의 비교를 통해 소실된 선운사 팔상도의 나머지 폭들을 짐작해볼 수 있다. 전체적으로 화면의 색감이 안정되어 있고, 마무리가 깔끔해 보응문성의 기량이 엿보인다.

28. 禪雲寺 八相殿 八相幀(踰城出家相)

1901년, 면본채색, 145.5×97.0cm

도27의 四門遊觀相과 참여 화승이 동일하다. 이 그림은 싯다르타 태자가 출가를 결심하고 모두가 잠든 틈을 타 사천왕의 호위를 받으며 성을 넘어 출가하는 모습을 주요내용으로 하고 있다. 각 장면은 수목과 바위, 구름으로 적절히 구획하고 있다. 주조색인 붉은색과 녹색 계열에 더해 황토 계열의 중간색조를 구름과 지면의 색으로 적절히 잘 사용하여 안정된 색감각을 보여준다. 세부 표현도 잘 되었으며 마무리가 깔끔하다. 앞서 언급했듯이 이 폭도 1897년 錦湖若效가 주관해 그린 法住寺의 팔상탱에 의거해 그려진 도상이다.

29. 實相寺 百丈庵 神衆幀

1901년, 면본채색, 138.0×112.0cm

보응문성이 수화승으로 참여한 작품이다. 韋太天을 중심으로 하여 화면 상단 양쪽에 제석·범천이 꽃을 들고 서있다. 이처럼 주요 세 존상이 모두 완전히 정면을 향하고 있으며 그 주변을 많은 권속이 둘러싸고 있는 형식의 신중탱이 19세기 후반부터 성행하였는데, 이 그림은 그러한 형식에서 권속의 수를 축소하고, 존상들의 지물이나 복식 등에 부분적으로 변형을 가한 것으로 볼 수 있다. 이와 완전히 동일한 도상으로 1887년 <甲寺 新興庵 神衆幀>이 이미 제작된 바 있는데, 이 그림은 1890년대 초 보응문성과 함께 작업하였던 能昊가 沙彌시절 出草하였을 뿐 아니라, 1885년 錦湖若效가 출초한 <岬寺 大悲庵 神衆幀>에 근거해 제작된 것으로 草本의 변형 및 전래과정을 유추해볼 수 있다. 위태천의 모습이 당당하고 존상들의 상호도 원만하나, 화면의 상·하단까지 권속들로 꽉 메워 다소 답답한 느낌이 든다. 이는 화폭상의 제약으로 생각된다. 화면 중단과 상단에 황토색의 구름을 표현하였는데, 윤곽선이 전혀 보이지 않고 색의 변화도 거의 없어 평면적이다. 음영을 주어 입체적으로 표현하려다가 소극적으로 마무리한 듯하다.

30. 麻谷寺 大雄寶殿 三世佛幀(釋迦)

1905년, 면본채색, 411.0×285.0cm

이 그림은 錦湖若效가 수화승으로 참여하고 보응문성이 定淵과 함께 주요 화승으로서 제작에 참여하였다. 촉지인을 한 석가모니불을 중심으로 문수·보현보살을 포함한 여덟 보살과 제석·범천, 아난·가섭, 십대제자 등을 배치하였다. 붉은색과 녹색, 청색을 주조색으로 하고 황토 계열의 중간색을 적절히 사용해 전체적으로 안정된 느낌을 준다. 화면 향우측의 백의관음은 백의의 의습선 부분을 남기고 모두 흰색으로 칠하였는데, 이러한 기법은 수화승인 금호약효가 자주 사용하던 방식으로, 눈에 두드러지긴 하지만 다소 평면적으로 보이는 경향이 있다. 가섭과 몇몇 제자들의 상호 표현에서도 길고 좁은 얼굴에 눈 아래쪽의 주름을 깊이 강조하여 음영을 나타내는 금호약효의 특징적인 인물 모습을 볼 수 있다. 보살들과 제석·범천은 몸에 비해 얼굴이 너무 작게 표현되었다.

31. 麻谷寺 大雄寶殿 三世佛幀(藥師)

1905년, 면본채색, 410.0×268.0cm

이 그림은 도30과 함께 제작되었으나, 보응문성을 수화승으로 하여 震音尙昕, 大亨, 千一이 제작에 참여하였다. 왼손에 약합을 든 약사여래를 중심으로 일광·월광보살을 포함한 여섯 보살을 배치하고, 그 뒤로 아난·가섭, 제석·범천, 십대제자 등을 그렸다. 화면 하단의 양끝에는 사천왕 중 남방·동방천왕을 그렸다. 삼세불탱 세 폭 중 지면에 그림자를 표현한 것은 이 그림뿐인데, 보살과 사천왕의 아래로 옅은 먹색의 붓질을 내어 표현한 것은 보응문성의 솜씨로 여겨진다. 세 폭 모두 공통으로 화면 상단을 청색의 天空으로 표현하였고, 제 보살들과 제석·범천, 그리고 사천왕의 얼굴이 몸에 비해 너무 작게 그려져 비례가 다소 어색하다.

32. 甲寺 大雄殿 三藏幀

1905년, 면본채색, 288.5×367.0cm

錦湖若效가 수화승으로 참여하였고 보응문성이 片手 및 出草를 담당하였다. 중앙에는 天藏보살을, 그 좌우에 地持보살과 地藏보살을 협시와 함께 그렸으며, 그 주변으로 각각 天部와 地部, 冥部의 권속들을 그렸다. 상단에는 천동·천녀들을 배치하였다. 많은 도상들이 한 화면에 등장하지만 위계에 따라 존상간의 배열이 잘 되어 질서정연함이 느껴진다. 각 보살의 상호가 원만단정하고, 존상들의 비례가 알맞게 그려졌다. 화면 상단은 청색의 天空으로 표현하였다. 마무리가 깔끔하고 부분부분 세심하게 정성들여 그려져 화승들의 기량을 짐작해 볼수 있다. 지면에 먹선을 횡으로 그어 관례적으로 그림자를 표현한 것은 보응문성이 자주 사용하는 기법이다.

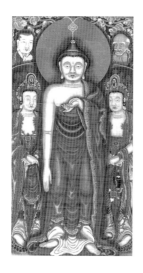

33. 梵魚寺 掛佛

1905년, 면본채색, 1,016.0×530.0cm

錦湖若效의 주관하에 보응문성이 都片手로 참여하였고, 觀虛宗仁, 竺演 등 15인의 화승이 함께 그렸다. 중앙에 입상의 아미타여래를 그리고 양옆에 협시인 관음·세지보살을, 그 뒤로는 가섭과 아난을 배치하였다. 아래로 내린 여래의 오른팔이 다소 경직되어 보인다. 이 그림의 가장 두드러지는 특징은 음영법이라고 할 수 있는데, 이는 음영법을 자주 사용했던 금강산 유점사승 축연과 보응문성의 영향으로 생각된다. 불보살의 안면과 팔, 옷 등에 입체감을 주기 위해 돌출된 부분에 밝은 색을, 움푹한 부분에는 어두운 색을 표현하였으며, 존상들의 신체 윤곽선과 광배의 윤곽선 바깥으로 옅은 먹색으로 그림자를 표현해 상이 돌출되어 보이는 효과를 보인다. 또한 지면에도 존상들의 발 아래를 그림자로 처리하였다. 여래의 팔은 질감표현 없이 강한 음영만을 표현해 금속성의 느낌이 든다.

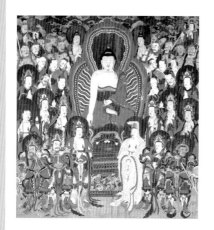

34. 梵魚寺 八相殿 阿彌陀後佛幀

1905년, 면본채색, 224.0×201.8cm

보응문성이 片手로, 錦湖若效가 金魚로 참여하였고 慧庵正祥, 觀虛宗仁 등 총 16인의 화승이 함께 그렸다. 아미타불을 중심으로 관음·세지보살을 포함한 아미타팔대보살을 그리고 그 주변에 제석·범천, 아난·가섭을 포함한 십대제자, 사천왕, 팔금강, 석가·미륵불을 배치하였다. 협시보살을 비롯한 제 보살들과 십대제자의 얼굴이 신체에 비해 다소 작게 표현된 점이나, 불보살의 상호, 특히 비파를 든 동방지국천왕의 특징적 상호, 불단에 그려진 용 장식, 백의관음의 천의 표현 등으로 미루어 보아 금호약효의 영향이 뚜렷하다. 화면 상단은 청색의 天空으로 표현하였다. 그림의 정돈된 마무리는 보응문성의 솜씨일 것이다. 이 그림은 충청지역의 화승들이 경남지역의 사찰에 초빙되어 그 지역의 화승들과 함께 작업한 예로 근대기 화사들 간의 교류를 짐작해볼 수 있는 근거가 된다.

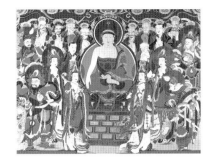

35. 梵魚寺 羅漢殿 釋迦牟尼後佛幀
1905년, 면본채색, 190.3×250.0cm

錦湖若效의 주관 하에 보응문성이 出草를 맡고 慧庵正祥, 觀虛宗仁, 竺演 등 총 16인의 화승이 함께 참여하여 제작한 그림이다. 석가모니불을 중심으로 협시인 문수·보현보살을 포함한 네 보살, 아난·가섭을 포함한 십대제자, 사천왕을 그렸다. 화면 향우측의 남방증장천왕은 양손을 마주잡고 석가모니를 향해 머리를 조아리는 특이한 자세의 측면상으로 그렸다. 사천왕의 전형적인 모습과는 완전히 다른 이러한 도상은 중국 청대 소설 등 판화의 영향으로 보인다. 이 밖에 화면 상단 십대제자들 중 가섭을 포함한 몇몇 제자들은 눈썹 위 이마 쪽 頭部가 넓고 둥글며 턱은 좁고, 콧구멍이 보이는 펑퍼짐한 코로 표현해 특징적인 모습인데, 이는 보응문성 특유의 인물 표현이다. 또한 지면에 각 존상들의 그림자를 넓은 먹선을 횡으로 그어 그림자를 표현한 것도 보응문성의 영향으로 보인다. 화면 상단은 청색의 天空으로 표현하였고, 전체 그림의 마무리가 깔끔하다. 충청 지역과 금강산, 그리고 경남지역의 화승들이 함께 모여 작업한 좋은 예이다.

36. 梵魚寺 羅漢殿 十六羅漢幀
1905년, 면본채색, 160.0×214.5cm

보응문성이 片手로, 錦湖若效가 金魚로 참여해 夢華와 함께 그렸다. 십육나한 중 1·3·5 존자를 그린 폭이다. 세 존자는 청록산수로 구획된 각각의 독립된 공간에서 侍者들과 함께 있다. 호리병에서 나온 용과 대면하고 있거나, 한가로이 앉아 귀이개로 귀청소를 하거나 주장자를 짚고 편안히 앉은 모습이다. 지면이 뒤쪽으로 갈수록 가파르게 솟아오르는 느낌이 들어 공간 표현은 다소 어색하지만, 청록산수와 운룡, 나한 등의 세부 표현은 세심하게 되어있다. 나한들의 얼굴은 몸에 비해 조금 작은 경향이 있고, 좁고 긴 얼굴형에 가운데로 몰린 이목구비와 눈 주위의 주름을 강조해 음영을 표현한 것은 금어인 금호약효의 영향으로 보인다. 의습은 전통적 방식으로 음영을 표현하였다. 존자들 주변에 그려진 새, 나비, 꽃들이 매우 아름답다.

37. 梵魚寺 羅漢殿 十六羅漢幀
1905년, 면본채색, 161.3×215.0cm

보응문성이 片手로 참여하였고 草庵世閑, 法延이 함께 그렸다. 십육나한 중 2·4·6 존자를 그린 폭이다. 이들 역시 각각의 공간에서 독립적으로 표현되어 호랑이, 사슴과 함께 있거나 나무 위에 앉아 아래쪽의 거북이와 시자들을 바라보고 있다. 이 그림은 보응문성이 주관하여 그린 폭으로 스승인 錦湖若效의 주관 하에 그린 폭에 비해 보응문성의 화풍이 보다 잘 드러나고 있다. 아마도 후배 격인 화승들과 작업함으로 인해 자신의 개성을 발휘하기가 용이했기 때문이라고 생각된다. 존자들의 얼굴형이 넓적한 편이고 코가 짧아 상대적으로 이마와 턱쪽이 넓으며, 콧구멍이 보이는 펑퍼짐한 코의 표현 등은 보응문성이 그린 인물의 특징이다. 또한 화면 향좌측에 있는 거북이의 윤곽선 바깥으로 엷은 먹색의 그림자를 표현함으로써 상이 돌출되어 보이는 효과 역시 보응문성이 즐겨 사용했던 방식이다. 그림의 전체 마무리가 깔끔하다.

38. 梵魚寺 羅漢殿 十六羅漢幀

1905년, 면본채색, 159.0×222.8cm

보응문성이 片手로, 錦湖若效가 金魚로 참여해 夢華와 함께 그렸다. 십육나한 중 7·9·11 존자를 그린 폭이다. 각 존자는 청록산수로 구획된 공간에 앉아 濯足하거나 侍者와 함께 앉아있거나 물가에서 여의주를 든 용을 희롱하고 있다. 존자들 중 화면 양쪽의 두 존자는 비교적 작은 얼굴과 이목구비의 표현에서 이 그림의 금어인 금호약효의 특징이 드러난다. 이들 상호는 이목구비가 코를 중심으로 몰려 있고, 눈 주위의 주름을 강조해 음영을 넣었다. 이러한 인물의 특징은 정면상보다는 이 그림처럼 3/4분면이 보이는 측면에서 더욱 잘 드러난다. 청록산수와 소나무, 水波의 표현이 치밀하며, 학, 거북이, 두꺼비, 용, 꽃나무 등의 표현은 민화를 연상시킨다. 원경의 산수 배경 뒤로는 청색으로 처리해 天空을 표현하였다.

39. 梵魚寺 羅漢殿 十六羅漢幀

1905년, 면본채색, 160.3×223.6cm

보응문성이 片手로 참여하였고 柄赫, 度允이 함께 그렸다. 십육나한 중 8·10·12 존자를 그린 폭이다. 기본적으로 산수나 물을 이용해 화면을 세 부분으로 구획하여 존자들을 독립적으로 배치하는 구성은 마지막 폭을 제외하고는 모두 동일하다. 이 폭의 존자들은 각기 뗏목을 탄 채 차를 마시고, 侍者와 함께 부채를 들고 앉아 있으며, 지팡이를 들고 사슴과 함께 앉아 있는 모습이다. 존자들의 상호는 보응문성 특유의 인물 표현이 잘 드러나고 있으며, 음영을 표현해 이목구비의 굴곡을 나타내었다. 중앙의 존자는 회색 하의의 돌출된 부분에 흰색을 칠하여 입체감을 나타내고 있는데, 같은 해 제작된 <梵魚寺 掛佛>(도33)의 음영법 표현과 동일하다. 화면 향좌측 존자와 함께 있는 사슴은 표현이 매우 세밀하여 털의 치밀함과 부드러움이 잘 느껴지는데, 보응문성이 제작한 1898년 <靈源庵 山神幀>(도24)의 호랑이 표현과도 유사해 보응문성의 기량을 엿볼 수 있는 작품이다. 주변에 그려진 怪石과 꽃나무, 水波, 靈芝를 물고 있는 두루미, 서로를 마주하고 있는 새, 원앙 등의 표현에서 민화와의 연관성이 강하게 느껴지는 작품이다.

40. 梵魚寺 羅漢殿 十六羅漢幀

1905년, 면본채색, 161.0×221.3cm

보응문성이 片手로, 錦湖若效가 金魚로 참여해 夢華와 함께 그렸다. 십육나한 중 13·15 존자를 그린 폭이다. 두 존자 모두 경전을 읽고 있는 모습이다. 도36의 첫 번째 폭처럼 화면이 뒤로 가면서 비스듬히 서 있는 느낌이 들어 공간 표현이 다소 어색하나 뒤쪽에 멀리보이는 물의 모습은 기이한 느낌을 준다. 이 폭은 두 분의 존자만을 그렸으므로 화면 향우측의 공간에는 사슴과 두루미를 그려 넣었다. 존자들의 비교적 작은 얼굴 크기와 이목구비의 표현에서 금호약효의 특징이 드러난다. 또한 화면 중앙의 존자 하의를 황토 바탕색이 보이도록 의습선을 남기고 그 나머지를 흰색으로 채우는 기법도 금호약효가 즐겨 사용하였다. 청록산수와 각 존상, 그리고 동물 등 세부 표현이 치밀하고 전체 그림의 완성도가 높은 밀도 있는 작품이다.

41. 梵魚寺 羅漢殿 十六羅漢幀
1905년, 면본채색, 160.2×222.3cm

보응문성이 片手로 참여하였고 敬崙, 敬學이 함께 그렸다. 십육나한 중 14·16 존자를 그린 폭으로 다른 폭들과는 달리 화면을 대각선으로 분할해 향우측을 지면으로 하고 두 존자를 그렸다. 두 존자는 經床 위에 경전을 펼쳐 놓고 담소를 나누는 모습이다. 그 주변에는 공양물을 전하러 온 侍者들을 그렸고, 지면 저편은 청록의 산수배경으로 처리하였다. 화면 향우측 상단에는 草屋의 모습이 보이는데, 원근법에 맞지 않아 어색하다. 이 그림에서는 바구니를 등에 맨 시자의 바지에 나타난 음영법을 제외하고는 보응문성의 화풍이 거의 느껴지지 않는다. 화면 구성이나 세부 표현 등도 앞의 폭들과 다소 다르고, 특히 존상들의 상호에서 금호약효나 보응문성의 특징이 전혀 드러나지 않는 것으로 보아 아마도 함께 작업한 두 화승이 이 폭의 제작에 주로 참여한 듯하다. 경륜과 경학은 주로 경상도지역을 중심으로 활동한 화승들이다. 전체적으로 마무리가 잘 되었으나 원경의 담묵으로 표현한 산이 너무 간략해 전체와 맞지 않는 느낌이다.

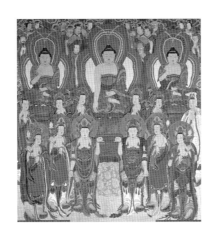

42. 甲寺 大寂殿 三世佛幀
1907년, 면본채색, 330.0×304.0cm

錦湖若效가 出草하고 隆破法融이 片手를 맡아 보응문성과 定淵이 주요 화승으로 참여해 제작한 작품이다. 촉지인을 한 석가여래를 중심으로 좌우에 약사불과 아미타불을 배치하고, 각각의 협시보살 외에도 6위의 보살을 더 두었다. 뒤쪽에는 아난·가섭과 십대제자, 천동·천녀 등을 그렸다. 붉은색과 녹색, 청색을 주조색으로 하고 황토, 갈색 계열의 중간색을 적절히 사용하였다. 화면 상단은 청색의 天空으로 처리하였다. 불단에 천을 늘어뜨리고 천에 섬세하게 무늬를 그려 넣은 것이라든지 백의관음의 경우 의습선을 황토바탕이 드러나도록 남기고 나머지를 흰색으로 메우는 방식은 금호약효가 즐겨 사용하던 기법이다. 보살들은 대체적으로 몸에 비해 얼굴이 너무 작아 비례가 맞지 않는데, 이 역시 출초를 맡은 금호약효의 영향으로 생각된다.

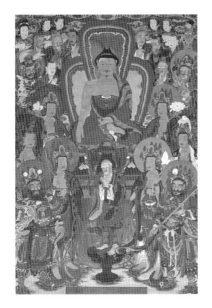

43. 新安寺 釋迦牟尼後佛幀
1907년, 면본채색, 436.0×290.5cm

이 그림은 錦湖若效의 주관 하에 보응문성이 片手 겸 出草를 맡아 定淵 등과 함께 제작한 작품이다. 석가모니불을 중심으로 협시인 문수·보현보살을 포함한 여섯 보살과 아난·가섭, 여섯 제자, 사천왕, 용왕·용녀, 천동 등을 배치하였다. 석가모니불 앞에 합장한 가섭을 따로 그려 부각시킨 점이 특이하다. 불보살의 상호가 원만단정하고 신체의 비례도 알맞다. 붉은색과 청록, 청색을 주조색으로 하였고 전체 마무리가 깔끔하게 처리되어 화승들의 기량이 느껴진다. 불단에 늘어뜨린 천은 주름선을 위주로 음영을 표현해 천의 무게감이 느껴지며, 각 존상들의 옷에도 주름선을 따라 음영을 주었다. 음영의 표현기법과 지면에 먹선을 가로로 그어 붓자국이 보이도록 그림자를 표현한 것에서 편수인 보응문성의 특징이 보인다. 사천왕과 제자들 중 눈썹 위 이마를 넓고 둥글게 그리고 코는 콧구멍이 보이면서 펑퍼짐하게 그려 음영을 나타낸 상들이 보이는데, 이러한 인물 표현은 보응문성이 즐겨 사용한 것이다. 그림자가 지는 부분의 색은 무채색 계열을 섞어 다소 검은 듯한 느낌을 준다.

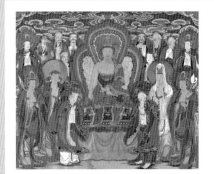

44. 新元寺 大雄殿 釋迦牟尼後佛幀

1907년, 면본채색, 258.0×307.0cm

중앙에 촉지인을 한 석가모니를 두고 양 옆으로 문수·보현보살과 관음·지장보살을 배치하였다. 그 앞으로 중앙을 향해 합장한 아난과 가섭을 그리고 불보살의 뒤편에는 제석·범천과 8명의 제자를 두었다. 합장을 한 가섭의 모습은 같은 해 제작된 <新安寺 釋迦牟尼後佛幀>에서 전면에 부각되어 그려진 가섭의 모습과 동일하다. 신안사 本의 出草를 맡은 보응문성이 이 그림의 수화승으로 참여했기 때문일 것이다. 제자들의 얼굴 모습에서 보응문성 특유의 인물표현이 드러난다. 불단에 드리워진 천에는 음영을 표현하여 선묘가 거의 드러나지 않으면서 면 위주로 처리해 천의 무게감과 입체감을 살렸는데, 이는 보응문성의 스승인 금호약효가 주로 빽빽한 무늬로 천을 평면적으로 처리하는 것과는 대조를 이룬다. 지면에는 불단과 존상들의 그림자를 관례적으로 처리하고 있으며, 각 존상의 윤곽선 바깥에도 옅은 먹색으로 그림자를 표현해 앞뒤 존상간의 공간이 느껴진다.

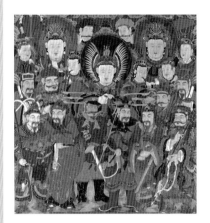

45. 新元寺 大雄殿 神衆幀

1907년, 면본채색, 181.0×171.0cm

보응문성이 수화승으로 참여하고 万摠이 出草를 맡아 定淵 등과 함께 그렸다. 韋太天을 중심으로 제석·범천이 모두 정면을 향해 서 있고, 그 주변에 여러 권속들을 배치하였다. 붉은색과 녹색, 청색을 주조색으로 하였으며, 화면 상단은 청색으로 天空을 표현하였다. 韋太天과 제석·범천의 두광과 각 존상들의 신체 윤곽선 바깥으로 엷은 먹색의 그림자를 표현하였고, 지면에도 존상들의 그림자를 가로 붓질로 처리하여 보응문성의 특징적 표현이 보인다. 각 존상의 눈썹과 눈 등 이목구비가 다소 날카로운 인상을 주는 것은 만총 특유의 인물표현이다. 또한 화면 맨 앞줄 신장들 중 중앙의 2위와 향우측 끝의 신장은 근대기 군복을 연상시키는 모자를 쓰고 있는데, 특히 중앙 2위의 모자와 관복에 대한제국의 문장인 오얏꽃 장식이 들어가 있어 흥미롭다. 마치 대한제국의 호위무사가 불법의 수호신이 된듯하여 출초인 만총의 기지를 엿볼 수 있다. 시대상이 느껴지는 그림이다.

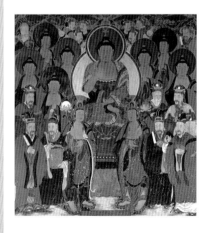

46. 新元寺 七星幀

1907년, 면본채색, 181.5×170.3cm

치성광여래를 중심으로 협시인 일광·월광보살과 七如來, 그리고 칠여래의 도교신격인 七元星君을 배치하고 칠여래의 뒤쪽으로 紫微大帝와 太上老君, 六星을 그렸다. 불보살을 포함한 존격들의 신체가 당당하고 비례가 알맞게 그려졌다. 붉은색과 짙은 녹색을 주조색으로 하여 황토, 주황 등의 중간 색조를 적절히 사용하여 안정된 색감을 보여준다. 협시보살의 군의와 칠원성군, 육성은 의습선을 따라 음영을 주었으며, 지면에는 존상들의 발 밑으로 옅은 먹색의 붓질을 가로로 그어 그림자를 표현하였다. 이는 보응문성의 영향으로 생각된다. 불단 아래 드리워진 천에는 보일 듯 말 듯 같은 계열의 색으로 무늬를 그리고, 넓은 붓으로 살짝 음영을 주려한 듯하다. 이 그림은 보응문성이 수화승으로 참여하고 定淵이 출초를 맡아 德元, 千日, 夢化, 万聰 등과 함께 제작하였다.

작품해설

47. 寧國寺 釋迦牟尼後佛幀

1907년, 면본채색, 122.0×196.0cm

수화승 錦湖若效의 주관 하에 보응문성이 片手로 참여하고 定淵이 出草를 맡아 千午, 夢華 등과 함께 그린 작품이다. 석가모니불을 중심으로 협시인 문수·보현보살을 포함해 여섯 보살을 그리고 불보살의 뒤로 아난·가섭을 포함한 여덟 제자를 그렸다. 가로로 긴 화폭 상의 제약으로 인해 보살들을 청연화대좌에 앉은 모습으로 그렸다. 보살들의 군의에 음영 표현을 하였고 연화대좌 아래에는 먹색의 가로 붓질을 이용하여 그림자를 표현하였다. 화면의 상단은 청색의 天空으로 처리하였다.

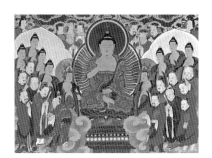

48. 寧國寺 七星幀

1907년, 면본채색, 100.0×134.5cm

수화승 錦湖若效의 주관 하에 보응문성이 片手로 참여하고 性曄이 함께 그렸다. 화면의 중앙에 熾盛光如來를 그리고 양옆에 협시인 日光·月光보살과 七如來, 七元星君을 배치하고 그 뒤쪽에 三台星과 太上老君, 천동·천녀를 그렸다. 칠원성군과 칠여래의 뒤에는 미색의 花葉形 광배를 그렸는데, 복잡한 치성광여래의 권속을 화면 내에서 정리해주는 효과를 준다. 이처럼 화엽형 광배로 권속을 그룹 짓는 형식은 금호약효가 치성광여래도를 그릴 때 즐겨 사용하던 형식이다. 전체 색감과 불보살 및 권속들의 상호에서 금호약효의 화풍상 특징을 찾아볼 수 있다. 화면의 하단은 황토색 뭉게구름으로 표현하였고 상단은 청색의 天空으로 처리하였다.

49. 寧國寺 山神幀

1907년, 면본채색, 104.0×85.0cm

석가모니불탱 및 칠성탱과 같은 해 제작되었다. 錦湖若效가 出草를 맡고 보응문성이 片手로 참여하여 性曄과 함께 그렸다. 산신이 수염을 쓰다듬으며 화면의 향좌측을 향해 앉아 있고 그 옆으로 호랑이와 侍童 2명을 그렸다. 산신은 눈이 가운데로 약간 몰려있으며, 눈꼬리가 올라가 있고 눈 주의의 주름을 강조하고 있어 출초를 맡은 금호약효의 인물 표현의 특징이 잘 드러난다. 또한 산신과 시동의 옷소매 끝은 윤곽선과 주름선 부분을 남기고 나머지를 흰색으로 채웠는데, 이 역시 금호약효가 즐겨 사용하던 방식이다. 전체적인 그림의 마무리는 깔끔하게 잘 되었으나 산수 배경을 청록이 아닌 황토색 위주로 간단히 처리하고 지면도 풀이나 土坡의 표현이 없어 다소 밋밋하고 소략한 느낌이 든다.

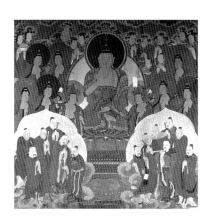

50. 圓通寺 七星幀

1907년, 면본채색, 148.5×149.2cm

錦湖若效가 出草하고 보응문성이 片手로 참여하였다. 주존인 熾盛光如來를 중심으로 협시인 日光·月光보살, 七如來를 배치하였고, 화면 하단의 왼쪽에 칠여래의 도교신격인 七元星君을, 오른쪽에는 六星을 배치하였다. 주존의 뒤쪽으로는 三台星과 太上老君을 그렸다. 화면 하단 칠원성군과 육성의 뒤로는 花葉形 광배를 그려 공간을 구획하듯 복잡한 권속을 깔끔하게 정돈하고 있는데, 금호약효가 치성광여래도에서 자주 사용하는 형식이다. 붉은색과 적색, 녹색을 주조색으로 하였고, 황토, 주황색을 적절히 사용한 것 역시 금호약효의 영향으로 보인다. 삼태성과 태상노군, 칠원성군과 육성의 상호에서도 금호약효의 특징이 간취되는데, 주로 얼굴이 길고 좁으며 눈 주위에 음영을 표현하고 있다. 권속들의 옷소매에 황토를 바탕으로 하고 그 위에 주름선을 남겨둔 채 흰색을 바르듯 진하게 표현한 점도 특징적이다.

51. 白蓮庵 獨聖幀
1909년, 견본채색, 100.0×127.0cm

독성은 말그대로 홀로 깨달음을 얻은 성자로 那般尊者 혹은 賓頭盧尊者라고도 부르며, 남인도 천태산에 머무르다가 말법시대가 되면 중생의 복덕을 위해 출현할 것이라고 전한다. 불교의식집의 獨聖請에는 나반존자에 대해 "층층대 위에 조용히 머물러 참선을 하거나 낙락장송 사이를 자유롭게 오가며, 눈처럼 흰 눈썹이 눈을 덮고 있다"고 설명하고 있다. 이 그림의 독성은 설명대로 길게 늘어진 흰 눈썹을 하고 왼쪽 무릎을 세우고 앉아 오른손으로 땅을 짚은 편안한 자세를 하고 있는데, 인자한 얼굴은 마치 실제로 있을 법한 인물을 보는 듯하여 근대기 유명했던 화승 중 인물에 특히 능했던 것으로 알려진 보응문성의 기량을 확인할 수 있는 작품이다. 지면에 가로선의 붓질로 청록의 그림자를 표현한 것도 특징적이다. 인물과 산수배경의 솜씨도 뛰어나지만 특히 화면 앞쪽의 茶具가 매우 섬세하고 아름답게 표현되어 있어 눈길을 끈다.

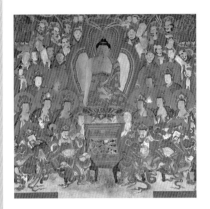

52. 甲寺 八相殿 釋迦牟尼後佛幀
1910년, 면본채색, 185.0×190.0cm

隆坡法融이 수화승으로 참여하고 錦湖若效가 出草를 맡았으며 보응문성과 定淵 등이 함께 참여해 제작한 작품이다. 화면 중앙에 촉지인을 한 석가모니불을 그리고 양옆으로 문수·보현보살을 포함한 여덟 보살과 제석·범천을 배치하고, 그 앞에는 아난과 가섭, 사천왕을 두었다. 사천왕이 앉은 좌탁의 색과 다리 모양이 특징적이다. 불보살의 뒤로는 나한들과 천동 등을 배치하고, 화면 상단 양 끝에는 他方佛을 그렸다. 출초를 한 금호약효는 존상의 얼굴을 몸에 비해 작게 그리는 특징을 보이는데, 이 그림에서는 상단의 타방불에서 그러한 경향이 두드러진다. 가섭과 북방다문천왕의 얼굴에서 금호약효 특유의 인물 표현을 볼 수 있다. 붉은색과 녹색을 주조색으로 쓰고 있으나 황토 등 중간 색조를 잘 사용해 전체적으로 부드러운 색감이 느껴진다.

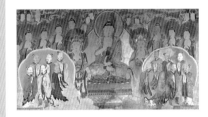

53. 定慧寺 七星幀
1911년, 면본채색, 102.0×192.5cm

錦湖若效가 수화승으로 참여하고 보응문성이 동참하였다. 주존인 熾盛光如來를 중심으로 협시인 日光·月光보살과 七如來를 배치하였고, 화면 하단의 왼쪽에 칠여래의 도교신격인 七元星君을, 오른쪽에는 六星을 배치하였다. 주존의 뒤쪽으로는 紫微大帝와 太上老君, 천동천녀를 그렸다. 화면 하단 칠원성군과 육성의 뒤로는 花葉형 광배를 그려 공간을 구획하듯 복잡한 권속을 깔끔하게 정돈하고 있는데, 금호약효가 치성광여래도에서 자주 사용하는 형식이다. 이러한 형식의 그림은 1907년에 제작된 <圓通寺 七星幀>(도50) 등 많은 예가 남아 있다. 화면 상단은 청색의 天空으로 처리하였다. 화면 하단에서부터 피어오르는 구름은 보응문성 특유의 입체감 나는 표현이 엿보이는데, 변색되어 아쉽다. 전체적으로 안료가 많이 탈락·탈색되었으며, 부분적으로 누수로 인한 오염 및 변색이 눈에 띈다.

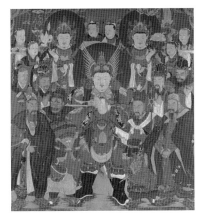

54. 麻谷寺 灵隐庵 神衆幀
1912년, 면본채색, 138.0×128.5cm

錦湖若效가 수화승으로 참여하고 보응문성이 片手를 맡아 定淵 등과 함께 그렸다. 중앙에 韋太天이 합장을 한 당당한 모습으로 서 있고, 그 뒤로 정면향의 제석과 범천이 각기 꽃을 받들고 양쪽에 위치하였다. 그 주변에 사천왕과 산신, 조왕, 천동·천녀 등을 그렸다. 붉은색과 녹색을 주조색으로 하였고, 화면 상단은 청색으로 天空을 표현하였다. 앞줄 양끝 천왕들은 녹색의 포를 걸치고 있는데, 의습선을 따라 적극적으로 음영을 표현하고 있으며 위태천을 비롯한 존상들의 발 아래로 거칠게 붓질을 하여 그림자를 표현하였다. 위태천과 사천왕의 다름다리가 섬세하게 된 것과는 상당히 대조적이다. 이러한 그림자 처리는 실제 빛에 의해 생긴 그림자와는 거리가 있는 관습적인 붓놀림으로, 이는 곧 화승들이 그림자에 대한 인식은 있었으나 실제 표현에 있어서는 한계를 드러내는 것이라 볼 수 있겠다.

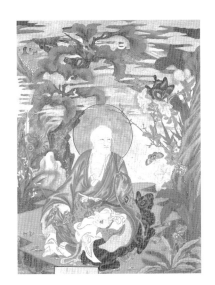

55. 獨聖幀
20세기 초, 면본채색

흰 눈썹이 길게 자란 독성이 오른손에는 단주를, 왼손에는 靈芝를 쥐고 앉아 있다. 독성은 짙은 청색의 怪石에 몸을 의지하고 있는데, 괴석의 형태가 개나 사자와 같은 동물의 형상을 하고 있어 매우 독특하다. 독성이 앉은 자리 뒤로 지면을 연장시켜 화면 상단 끝에 草屋을 그렸으나 구름에 가려 분간하기가 어렵고, 그로 인해 지면이 뒤로 갈수록 일어서 보여 다소 어색하다. 畵記가 없어 정확한 파악은 어렵지만, 황토색을 주조색으로 한 전체 그림의 색감이나 독성의 상호, 손발의 모습, 주름선을 황토의 바탕이 드러나게 남기고 나머지 부분을 흰색으로 칠한 옷의 표현 등 금호약효의 화풍이 주를 이루는 것으로 미루어 보아 보응문성의 스승인 금호약효가 이 그림을 주관하고 보응문성이 함께 그린 것으로 생각된다. 독성의 회색 장삼에 표현된 음영법이나 괴석의 음영법은 보응문성의 솜씨가 아닐까 한다. 화면 곳곳에 소나무와 유유히 퍼지는 구름, 괴석, 이름 모를 풀과 꽃나무, 그리고 나비, 새들이 그려져 있어 신비로운 분위기를 풍기나 약간 산만한 느낌을 준다. 나비와 꽃의 표현이 아름답다.

56. 山神幀(高達寺 所藏)
1913년, 면본채색, 91.0×70.5cm

보응문성이 수화승으로 참여하고 震广尙昕, 夢華가 함께 그렸다. 산신은 오른손으로 수염 끝을 매만지며 정면을 향해 앉아 있으며, 산신의 옆에는 호랑이와 시동 2명을 그렸다. 산신의 안면은 초상화를 그리듯 가는 필선을 잇대어 이목구비의 굴곡을 표현하였다. 호랑이의 털도 매우 세심하게 그렸으며, 눈을 동그랗게 뜨고 입을 앙다문 표정이 무척 귀엽다. 민화의 호랑이를 연상시킨다. 화면 향우측에는 소나무가 서 있고, 뒤쪽은 폭포가 흘러내리는 청록 산수로 표현하였다. 보통은 산수 배경으로 뒤쪽을 가득 채우지만 이 그림에서는 산신의 주위는 여백으로 남겨놓아 산신을 돋보이게 하는 효과를 준다. 이러한 방식은 1897년 보응문성이 제작한 <華嚴寺 圓通殿 獨聖幀>(도13)와 <華嚴寺 圓通殿 山神幀>(도14)에서도 보인다. 화면 향우측의 지면에는 청색 바탕에 흰 점을 찍어 들꽃을 나타낸 듯한데, 서양화의 유화적 느낌이 난다. 전체적으로 화면의 느낌이 밝고 마무리가 깔끔하다.

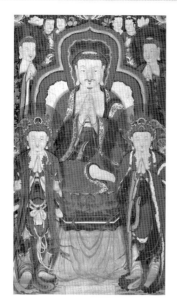

57. 法住寺 大雄寶殿 毘盧遮那後佛幀

1917년, 면본채색, 628.0×353.0cm

보응문성이 수화승으로 참여하고 永惺夢華, 蓮庵敬仁, 孝庵在讚이 함께 그렸다. 지권인을 한 비로자나불을 중심으로 협시인 문수·보현보살이 합장하고 서 있으며, 비로자나불의 뒤로는 노사나불과 석가모니불, 천동·천녀를 배치하였다. 불단에는 천을 드리우고, 지면에는 보살과 불단의 그림자를 표현하고 있어 금호약효, 보응문성을 중심으로 한 충청권 불화의 특징을 보여준다. 불보살의 안면에는 매우 섬세하게 음영을 표현해 이목구비의 굴곡을 드러내고 잇다. 일반적으로 불보살의 안면에는 음영 표현을 하지 않는데, 보응문성은 1905년 梵魚寺의 掛佛을 제작할 당시부터 불보살의 안면에 음영을 표현하였다. 이 그림에서는 그밖에도 보살의 천의, 불단의 천 등에도 의습선을 따라 음영을 표현하고 있으며, 각 존상의 신체 윤곽선과 광배 바깥쪽에 엷은 먹으로 그림자를 주고 있다. 이러한 기법은 각 상을 두드러지게 하는 효과와 더불어 화면에 미묘하게 깊이감을 주어 공간감을 느끼게 한다. 전체적으로 마무리가 잘 된 솜씨 있는 화승들의 작품이다.

58. 定慧寺 南庵 阿彌陀後佛幀

1919년, 면본채색, 98.0×175.0cm

화면의 중앙에 아미타여래를 배치하고 그 좌측에 정병을 든 백의관음을, 우측에는 지장보살을 그렸다. 불보살의 뒤에는 아난·가섭과 네 명의 제자를 더 그리고, 양 끝에 사천왕을 그렸다. 백의관음의 모습이나 티베트식 五葉冠을 쓴 지장보살의 모습이 색다른데, 두 보살의 협시들까지 중국적인 느낌이 물씬 풍긴다. 오엽관을 쓴 사천왕의 모습도 중국판화를 연상시킨다. 이 그림은 보응문성이 수화승으로 참여하여 韓永醒과 함께 제작하였는데, 음영법의 사용에서 보응문성의 특징이 보인다. 화면 하단의 구름, 무독귀왕의 관 등에 음영법을 사용하였고, 특히 남순동자와 해상용녀의 옷에 표현된 음영법은 매우 능숙해 보인다. 연한 청색이나 연한 남보라 계열의 색이 황토와 보색 대비를 이뤄 독특한 색감을 보여주는 그림이다.

59. 定慧寺 南庵 神衆幀

1919년, 면본채색, 137.3×86.0cm

도58의 아미타불도와 함께 제작된 그림으로 제작자도 동일하다. 보응문성이 金魚로 참여해 永醒夢華와 함께 그렸다. 합장을 한 韋太天과 상단의 제석·범천을 중심으로 하여 사천왕과 천동·천녀들을 배치하였다. 이 그림은 7년 전인 1912년 錦湖若效와 보응문성 등이 함께 제작한 <麻谷寺 霊隱庵 神衆幀>와 도상적으로 매우 유사한 것으로 볼 때 영은암 本에 약간의 변형을 가해 그린 것으로 생각된다. 위태천의 손 방향이 반대로 되어 있고, 사천왕의 경우 도상은 같으나 위치가 바뀌어 있으며 산신, 조왕 등이 생략되고 천동·천녀가 추가된 정도이다. 붉은색, 녹색을 주조색으로 하고 상단은 청색의 天空으로 처리하였다. 존상들의 옷과 신발에 음영법을 사용하였으며, 지면에 존상들의 발밑으로 그림자를 표현한 것은 보응문성의 특징이다.

60. 定慧寺 南庵 現王幀

1919년, 면본채색, 92.5×81.0cm

보응문성이 수화승으로 참여하고 韓永醒과 함께 제작하였다. 현왕이 金剛經을 올려놓은 집무탁자에 앉아 있고 그 주위로 大輪聖王, 判官, 錄事, 使者, 童子를 그렸다. 붉은색과 청록을 주조색으로 하고 황토 등 중간색을 적절히 사용하였다. 현왕과 판관의 안면은 윤곽선에 의지하지 않고 마치 초상화를 그리듯 얇은 필선들을 잇대어 그려 안면의 굴곡과 질감을 나타내었다. 판관의 얼굴에서 보응문성 특유의 인물 표현이 보인다. 화면 양쪽에 끈으로 묶인 회색 장막은 주름선을 따라 음영을 표현하였다. 존상들의 의관에도 음영을 표현한 듯한데, 안료의 탈락과 탈색이 심해 일부만 확인할 수 있을 뿐이다. 양쪽의 장막과 격자무늬의 바닥은 1925년 보응문성이 출초한 <海印寺 藥水庵 竈王幀>(도71)과 유사해 보응문성이 이 그림에 근거해 후일 해인사 조왕탱의 배경을 그린 것으로 생각된다.

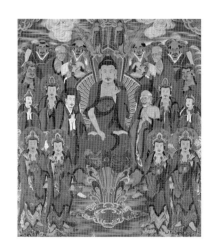

61. 雙溪寺 大雄殿 三世佛幀(釋迦)

1923년, 면본채색, 296.0×272.0cm

쌍계사 대웅전의 삼세불탱은 세 폭 모두 湖隱定淵이 수화승으로 참여하고 보응문성과 春花萬聰이 주요 화승으로 동참해 제작한 작품이다. 그 중에서도 이 그림은 만총이 出草를 맡은 폭이다. 그림에서 전체적으로 만총의 화풍이 강하게 보인다. 석가모니불을 중심으로 문수·보현보살을 포함한 여섯 보살과 아난·가섭, 제석·범천, 그리고 십대제자를 함께 그렸다. 석가여래의 얼굴이 좁고 길게 표현되어 있으며, 어깨가 다소 왜소하게 그려졌다. 여래와 불보살의 상호가 약간 날카롭고 경직되어 보이는 것은 만총의 특징이다. 화면이 다소 산만해 보이는데, 이는 지면에 그림자를 표현하느라 밝은 녹황색의 바탕에 짙은 청록색의 가로붓질을 거칠게 칠했을 뿐 아니라, 상단에도 구름의 표현으로 짙은 바탕에 흰색 등 밝은 가로선으로 군데 군데 붓질을 했기 때문이다. 세 폭의 삼세불도 중 화면 상단의 둥근 구름 표현이 매우 독특한데, 윤곽선 없이 붓질로만 형태와 음영을 표현해 서툴긴 하지만 서양화의 유화적 효과가 느껴진다.

62. 雙溪寺 大雄殿 三世佛幀(藥師)

1923년, 면본채색, 325.5×269.0cm

약사여래를 중심으로 일광·월광보살을 포함한 네 보살과 제석·범천, 아난·가섭, 사천왕, 그리고 여덟 제자를 그렸다. 이 폭 역시 도61의 삼세불탱처럼 불보살의 상호나 전체적인 색감 등에서 萬聰의 화풍이 강하게 드러난다. 청연화대좌를 덮은 여래의 앉은 자리가 너무 과장되게 그려져 어색하다. 화면 상단은 청색의 天空으로 표현하였으며, 상단의 둥글둥글한 구름을 비롯해 제자들의 얼굴과 옷에 음영을 표현하였다. 녹황색의 지면에 먹을 섞은 청록색으로 군데군데 관례적으로 그림자를 표현하였다. 화면 앞줄 남방증장천왕과 서방다문천왕을 감싼 구름은 윤곽선만으로도 입체감이 느껴지나, 담담하게 어두운 부분을 살짝 표현했을 뿐 석가여래나 아미타여래를 그린 폭처럼 음영을 통해 적극적인 입체감을 표현하지는 않았다.

63. 雙溪寺 大雄殿 三世佛幀(阿彌陀)

1923년, 면본채색, 324.5×269.5cm

아미타불을 중심으로 관음·세지보살을 포함한 네 보살과 제석·범천, 아난·가섭, 사천왕, 그리고 여덟 제자를 그렸다. 불보살의 다소 날카로운 상호와 화면 전체의 색감 등에서 萬聰의 화풍이 잘 드러나고 있다. 약사여래와 마찬가지로 청연화대좌를 덮고 있는 여래의 앉은 자리가 치마폭처럼 과장되어 있어 어색하다. 붉은색과 청록을 주조색으로 하였고 화면 상단은 청색의 天空으로 처리하였다. 아미타여래의 군의와 중앙에 위치한 보살들의 군의는 의습선을 따라 진한 음영을 주었고, 사천왕을 둘러싸고 있는 황토색 구름에도 약하게 음영을 표현하였다. 녹황색의 지면에는 짙은 청록색의 가로 붓질을 여러 번 그어 존상들의 그림자를 표현하였는데, 지면의 색과 붓질이 다소 튀는 경향이 있어 전체 화면이 산만해 보인다.

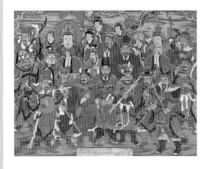

64. 雙溪寺 大雄殿 神衆幀

1923년, 면본채색, 195.5×255.0cm

삼세불탱과 함께 제작된 그림으로 湖隱定淵이 수화승으로 참여하고 보응문성과 春花萬聰이 주요 화승으로서 동참하였다. 화기에 의하면 만총은 出草를 담당하였는데, 韋太天과 제석천이 크게 부각되지 않고 다른 존상들과 거의 대등하게 그려졌다. 오히려 앞줄 중앙에 위치한 主金神과 그 뒤의 主山神이 특이하게 각기 붉은색과 청색의 관복을 입고 있어 눈에 띄며 마치 주요 존상처럼 느껴진다. 화면 내 주요 존상들의 위계 설정에 조금 혼란이 있어 보인다. 삼세불탱과 마찬가지로 위태천과 제석의 상호, 그리고 전체 화면의 색감에서 만총의 화풍이 느껴진다. 전체적으로 붉은색과 청록을 주조색으로 하고 있으며, 지면과 화면 상부는 연한 녹색으로 처리하였다. 지면과 화면 상단에 모두 짙은 녹색의 가로 붓질을 군데군데 그어 그림자나 구름 등을 표현하려 한 듯하나 붓질이 다소 거칠고 색의 대비가 부자연스럽다.

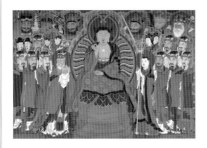

65. 安養庵 冥府殿 地藏十王幀

1924년, 면본채색, 126.5×182.4cm

古山竺演이 수화승으로 참여하고 보응문성과 鶴松學訥이 함께 그렸다. 지장보살을 중심으로 협시인 道明尊者와 無毒鬼王, 十王, 四天王, 牛頭·馬頭那刹, 天童·天女 등을 그렸다. 지장보살과 권속의 모습이나 지장보살이 앉은 둥근 대좌, 바닥의 격자무늬 등으로 보아 이 불화의 草는 고산축연이 낸 것으로 생각된다. 畵記 적는 란을 두루마리를 펼친 것처럼 표현한 것도 고산축연이 즐겨 사용하는 방식이다. 전반적으로 지장보살을 제외하고는 권속들의 의관에는 장식이나 무늬가 없고, 대좌에도 아무런 장식이 없어 다소 단순해 보이긴 하나 색채가 안정되어 있고 마무리가 잘 되었다. 이 그림에 참여한 세 화승 고산축연, 보응문성, 학송학눌은 일제강점기 때 특히 유명세를 탔던 듯하며, 1920년대에는 세 사람이 그룹으로 초빙되어 활동하곤 한 듯하다.

66. 安養庵 大雄殿 神衆幀

1924년, 면본채색, 149.5×219.5cm

도65와 마찬가지로 古山竺演이 수화승으로 참여하고 보응문성과 鶴松學訥이 함께 그렸다. 穢跡金剛을 중심으로 제석·범천, 韋太天, 사천왕을 비롯한 신장상들과 일궁·월궁천자, 산신, 용왕, 천동·천녀 등을 그렸다. 이 그림의 주존인 3면 8비의 예적금강은 타오르는 듯한 화염광배를 뒤로하고 바퀴 위에 서 있는데, 그 모습이 매우 인상적이다. 이 그림을 그린 고산축연은 예적금강을 주존으로 한 신중도를 다수 남겼으며, 그 중 이 작품이 가장 나중에 그려진 작품이다. 솜씨 좋은 화승들 3인이 모여 그린 만큼 완성도도 뛰어나며, 이들이 모두 음영법에 익숙한 화승들이어서 부분부분 음영법을 사용해 그린 것이 눈에 띈다. 거의 붉은 계열의 색을 사용하여 화면이 다소 어두운 감이 있다.

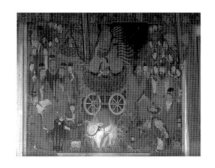

67. 安養庵 金輪殿 七星幀

1924년, 면본채색, 166.0×203.0cm

古山竺演이 수화승으로 참여하고 보응문성과 鶴松學訥이 함께 그렸다. 중앙에는 소가 끄는 수레 위 대좌에 앉은 熾盛光如來를 그리고, 그 주변으로 七元星君 등의 권속을 그렸다. 칠원성군은 일반적으로 시립해 있는 모습인데, 이 그림에서는 업무를 보거나 서로 대화하는 듯한 장면을 연출해 매우 독특하다. 화면 상단에는 28수를 양쪽에 14수씩 나누어 그렸고, 七如來는 치성광여래의 광배에 化佛로서 표현하였다. 전반적으로 치성광여래의 도교적 성격을 보다 강조한 그림이다. 화면 곳곳에 민화와 관련된 여러 모티프들이 등장하는데, 상단 양쪽 끝에는 민화 神仙圖와 같이 '佛'자와 '壽'자 모양으로 휘어진 나무 화분을 든 동자들이 등장해 흥미롭다. 불화의 밑그림에서는 고산축연의 특징이 많이 보이나, 채색과 다름다리는 대부분 보응문성과 학송학눌이 한 것으로 생각된다.

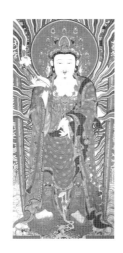

68. 桐華寺 掛佛

1924년, 면본채색, 911.0×430.0cm

석가모니불을 보관을 쓴 보신불의 모습으로 화려하게 표현하였다. 알맞은 신체 비례에 원만단정한 상호를 한 여래는 오른손을 들어 연꽃을 쥐고 왼손으로 그 연꽃가지를 가볍게 받들고 있어 拈花示衆의 모습을 그려낸 것으로 보인다. 화려한 보관에는 일곱 여래를 표현하였고, 법의에는 아름다운 문양을 섬세하게 그려 넣었으며, 여래의 몸에서 뻗어나가는 오색 빛과 瑞雲이 화면을 아름답게 채우고 있다. 특히 화면 하단의 푸른빛을 띤 구름은 전통적 방식과 달리 음영을 주어 입체감을 표현함으로써 뭉게뭉게 피어오르는 느낌을 잘 살리고 있다. 화기를 통하여 大愚奉珉을 수화승으로 하여 보응문성, 廓雲敬天, 退雲圓日, 鶴松學訥, 松坡淨順 등 여러 지역의 유명한 화승들이 함께 제작에 참여한 것을 알 수 있는데, 각기 그 기량을 유감없이 발휘한 우수한 작품이다.

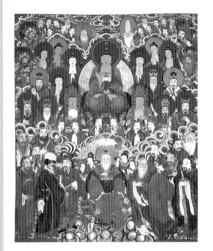
69. 海印寺 大寂光殿 七星幀

1925년, 면본채색, 342.0×281.0cm

화면을 크게 상하 둘로 나누어 상단에는 熾盛光如來를 하단에는 紫微大帝를 중심으로 이들 좌우에 七如來와 七元星君, 六星과 四天王, 28수 등을 배치하였다. 많은 존상이 한 화면에 있음에도 불구하고 질서정연하게 배치되었다. 칠성탱으로서는 보기 드문 대작으로 각 존상의 상호와 복식의 문양 등을 모두 다르게 처리했으며 하나하나 세심하게 정성을 기울여 그렸음이 역력하다. 보응문성은 이 그림의 금어뿐 아니라 出草까지 맡았는데, 사천왕의 모습과 화면 양쪽 하단의 28수 중 등을 보인 존상과 그 주변의 대화하는 존상군의 모습은 중국 판화를 연상시켜 흥미롭다. 각 존상들의 두광과 신체의 윤곽선 밖으로 먹색으로 어둡게 처리한 그림자 표현과 화면 하단 구름의 음영 표현, 먹선으로 그린 윤곽선들이 다소 강하게 표현되었다.

70. 海印寺 藥水庵 地藏幀

1925년, 면본채색, 128.0×106.5cm

보응문성이 수화승으로 참여하고 松波淨順이 함께 그렸다. 투명한 구슬을 든 지장보살을 중심으로 협시인 道明尊者와 無毒鬼王, 善惡童子를 배치하였다. 화면 상단에는 地藏願讚二十三佛을 셋으로 나누어 구름을 타고 내려오는 모습으로 그렸다. 보응문성과 송파정순 모두 음영법을 즐겨 쓰는데, 이 그림에도 그러한 화풍상의 특징이 잘 드러난다. 지면의 격자무늬는 투시법에 맞게 잘 그려졌으며, 바닥에 드리워진 존상들의 그림자도 이전 시기 그림들에 비해 한층 사실감이 느껴진다. 각 존상들의 신체 윤곽선 바깥으로 옅은 먹색의 그림자를 표시해 존상들이 부각되어 보이는 기법 역시 사용하였다. 우협시인 무독귀왕은 하얀 수염을 풍성하게 기른 모습인데, 이러한 모습은 1년 전인 1924년 제작된 서울 安養庵의 神衆幀(도66)과 七星幀(도67)의 사천왕, 칠원성군의 모습과 매우 유사하여 시기에 따라 선호했던 인물 표현을 확인할 수 있다. 전체적으로 안정된 색감에 마무리가 잘된 그림이다.

71. 海印寺 藥水庵 竈王幀

1925년, 면본채색, 114.5×80.0cm

金魚를 맡은 보응문성이 出草를 하였다. 조왕신이 왼손으로 수염을 쓰다듬으며 의자에 앉아 있고, 특이하게 현왕도나 시왕도처럼 서적과 문방구류, 다구를 놓은 집무 탁자를 두었다. 그 양쪽 붉은 장막 뒤로는 일렁이는 물결 뒤로 해와 달을 그린 그림을 배치하였다. 바닥의 격자무늬와 집무탁자가 투시법에 맞게 잘 그려졌으며, 탁자의 세 면에 빛에 따른 음영을 적절히 표현하고 있어 출초한 보응문성과 이 그림에 함께 참여한 松坡淨順이 정확한 서양화법을 어느 정도 인식하고 있었음을 알 수 있다. 조왕의 탁자 앞으로는 조왕에게 공양물을 올리는 造食炊母와 도끼를 든 擔柴力士가 있는데 이들의 의복에도 의습선을 따라 음영을 표현하고 있으며, 공양 과일에도 짙은 음영을 주어 입체감을 나타내었다. 공양물을 받친 청화백자 쟁반과 탁자 앞의 화분도 재미있다.

72. 龍華寺 大雄殿 釋迦牟尼後佛幀

1929년, 면본채색, 254.0×253.0cm

석가모니불을 중심으로 문수·보현보살을 포함한 네 보살과 아난·가섭과 네 제자, 사천왕, 용왕·용녀를 그렸다. 보응문성이 수화승으로 참여하고 化三, 世昌, 震音, 香庵, 月波, 松波가 함께 제작한 그림이다. 보응문성이 수화승으로 참여했음에도 불구하고 보응문성의 개인적 화풍을 거의 찾아볼 수 없다고 하여도 무방할 듯하다. 바닥의 그림자 표현은 보응문성과 기법은 같지만 구사하는 색이 전혀 다르고, 구름과 존상들의 안면 등에 표현된 음영법도 보응문성의 기법과는 차이가 크다. 날카로운 불보살의 상호나 전체적인 색감, 구름의 음영법, 하늘에까지 바닥의 그림자를 표현하듯 가로선으로 구름을 표현하는 방식은 오히려 萬聰의 화풍으로 생각된다. 전체 색감은 다소 부조화스럽지만 세부 마무리는 잘 되었다.

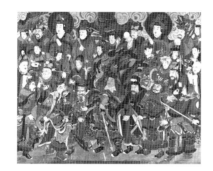

73. 龍華寺 神衆幀

1929년, 면본채색, 184.0×228.5cm

보응문성이 수화승으로 참여하고 松波가 出草를 맡았으며, 化三, 震音, 世昌, 香庵, 月波가 함께 제작한 작품이다. 하단 중앙에는 韋太天을 중심으로 하여 사천왕과 산신, 조왕신 등을 배치하였으며, 상단은 범천과 제석천을 중심으로 하여 천동·천녀 등을 그렸는데 대체적으로 모든 존상들이 화면의 향좌측을 향하고 있다. 위태천의 날리는 청색 천의와 화염 불꽃이 대비되어 매우 인상적이다. 또한 위태천이 신고 있는 검은 장화에는 주름에 따라 밝은 색으로 붓질을 해 서양화의 유화적 효과를 보인다. 지면에도 존상들의 발밑으로 짙은 색 가로 붓질의 관례적인 그림자를 표현하고 있으며, 상단의 둥근 구름에도 약간의 음영을 표현해 입체감을 주고 있다. 전체적으로는 색 배열의 비중이 적절하지 못하여 주요 존상이 눈에 들어오지 않고 산만한 경향이 있다.

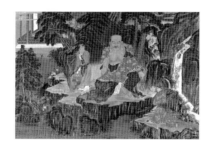

74. 龍華寺 獨聖幀

1929년, 면본채색, 112.0×168.5cm

보응문성이 수화승으로 참여하고 松波가 출초를 맡아 化三, 震音이 함께 그렸다. 독성은 오른손으로는 땅을 짚고 왼손에는 염주를 들고 정면을 향해 편안히 앉은 자세이다. 독성의 옆에서는 侍子가 차 공양을 올리고 있으며 侍童은 芭蕉扇을 들고 서 있다. 독성이 입고 있는 가사의 강렬한 색대비가 인상적인데, 이와 더불어 짙은 녹색과 갈색의 거친 붓질로 표현한 배경에서 화삼의 영향이 보인다. 또한 출초를 맡은 송파는 서양화법을 능숙히 사용했던 화승으로 생각되는데, 흰색의 넓은 붓질로 그린 폭포를 비롯해 멀리 보이는 원경의 산을 청색과 흰색의 붓터치로 서양화의 유화적 느낌이 나게 표현한 것은 그의 영향일 것이다. 전통적 기법과 서양화의 기법이 함께 사용된 작품으로 근대 불화의 한 측면을 잘 보여주는 불화이다. 강약의 조절 없이 화면 전체의 느낌이 너무 강렬한 것이 조금 아쉽다.

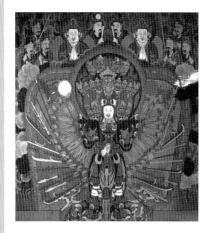

75. 水雲教 兜率天 神衆幀

1929년, 면본채색, 244.0×236.3cm

水雲教는 한말에 창시된 신흥종교로서 儒·佛·仙의 無量大道를 현실세계에 널리 보급하여 사람을 지극히 섬기며, 영세의 행복을 누리고 德을 천하에 펼쳐 창생을 구제한다는 것을 敎義로 삼고 있다 한다. 이 그림은 수운교의 天壇인 兜率天의 서쪽 벽에 모셔져 있다. 畵記를 확인할 수 없어 그림에 대한 상세한 정보는 알 수 없으나 보응문성이 제작에 참여하였다고 한다. 신흥종교의 그림인 만큼 무척 생소하고 인상적인 그림이나, 전체 그림은 불교의 도상들에 기반을 두고 있다. 화면 중앙에 이 그림의 주존격인 韋太天을 그리고, 위태천의 머리 위로 17면의 얼굴을 얹고, 그에 맞게 34개의 팔을 그린 多面多臂의 위태천이라고 할 수 있겠다. 이 상을 두광과 신광이 둘러싸고 있으며, 상단에는 제석·범천을 중심으로, 일궁·월궁천자와 6위의 신장을 더 그렸다. 위태천의 광배 뒤로 그림자를 표현하는 등 음영법을 사용해 보응문성의 특징을 확인할 수 있다. 전체적으로 매우 정성들여 그린 그림이다.

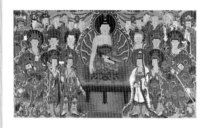

76. 開運寺 阿彌陀後佛幀

1930년, 면본채색, 163.0×282.2cm

중앙에 촉지인을 한 아미타여래를 중심으로 아미타팔대보살과 아난, 가섭, 십대제자와 사천왕을 배치하였다. 이러한 화면구성은 19세기 말부터 서울·경기 지역에서 제작된 아미타후불탱 형식에서 비롯된 것으로 화면의 비례나 폭만 다를 뿐 동일한 도상의 그림이 다수 존재한다. 畵記에 따르면 보응문성이 수화승으로 참여하였고 盛漢과 斗正이 함께 그렸다. 붉은색과 녹색, 청색을 주조색으로 하고 황토 등 중간색을 적절히 사용하여 전체적으로 조화로운 느낌을 준다. 아난·가섭과 십대제자 일부의 얼굴에는 이목구비의 윤곽선을 따라 전통적 기법에 의해 가볍게 음영을 준 데 반해, 불단에 드리운 천의 경우는 그림자 지는 부분에 바림을 하지 않고 천의 구김선에 관계없이 양쪽 끝부분에 짙은 색으로 붓자국을 일부러 내어 마치 서양화의 유화와 같은 효과를 보인다. 이 그림에 참여했던 성한은 이보다 7년 후에 같은 도상으로 <淸凉寺 阿彌陀後佛幀>을 제작하였는데, 존상들의 안면에 나타나는 음영표현은 그대로 유지하는 반면 불단의 천에는 음영 없이 무늬만을 장식하고 있어, 유화적 효과를 주는 음영법은 보응문성의 특징이었음을 알 수 있다.

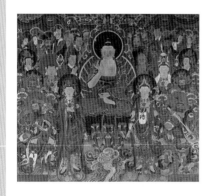

77. 甲寺 大聖庵 釋迦牟尼後佛幀

1930년, 견본채색, 154.0×172.4cm

보응문성이 수화승으로 참여하고 退耘日變과 斗正이 함께 그렸다. 중앙에 석가모니불과 협시인 문수·보현보살을 그리고 그 옆으로 관음·지장보살, 아난·가섭, 제석·범천, 사천왕을 배치하였다. 불보살의 뒤로는 십대제자와 천동·천녀를 그렸다. 불보살의 상호가 원만하고, 전체 색감이 조금 어두운 듯하지만 온화하고 안정된 느낌을 준다. 연화대좌에서 흘러내린 법의와 십대제자의 안면, 화면 하단 중앙에서 피어오르는 구름 등에 어색하지 않게 음영이 표현되었다. 연화대좌 아래로는 그림자를 지게 하여 마치 대좌가 떠있는 듯한 공간감이 느껴진다. 십대제자들의 상호에서 일섭 특유의 인물 표현이 보이며, 화면 하단 구름의 녹황색, 분홍, 자주, 보랏빛의 색배열 감각과 그림자의 색감에서 일섭의 화풍이 엿보인다.

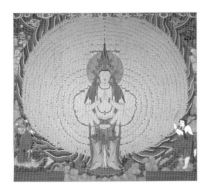

78. 表忠寺 觀音庵 千手千眼觀音幀

1930년, 면본채색, 251.5×283.0cm

보응문성이 수화승으로 참여하고 尙順이 함께 그렸다. 천수천안관음보살이 물 위에 피어난 청연화 대좌 위에 서 있다. 관음보살의 수많은 손이 화면에 꽉차도록 둥근 원을 이루고 있다. 관음보살은 원만단정한 상호에 균형 있는 신체 비례로 그려졌으며, 상반신을 드러낸 채 붉은 천의를 걸치고 있다. 千手의 바깥쪽으로는 彩雲이 감싸고 있으며, 그 주변으로 南巡童子와 海上龍王, 2위의 金剛神을 배치하였다. 구름과 금강신의 얼굴에 음영법을 사용하였다. 관음보살을 비롯해 화면의 세부까지 매우 정성스럽게 표현하여 화승의 기량과 신심이 느껴진다. 근대적 느낌이 물씬 풍기는 작품이다.

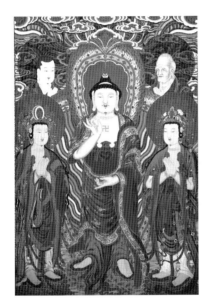

79. 護國寺 掛佛

1932년, 면본채색, 940.0×630.0cm

석가모니불을 중심으로 양쪽에 문수·보현보살과 아난·가섭존자가 합장한 자세로 서 있다. 원만한 상호에 당당한 체구를 한 석가모니불의 뒤로 오색의 광배와 광선, 채운을 가득 그려 넣어 화면 전체가 매우 화려하면서도 복잡한 인상을 준다. 보통 입체감을 부여하기 위해 음영법을 사용하는 화승들도 본존인 여래의 안면에는 음영을 표현하지 않는 것이 일반적인데, 이 그림에서는 석가모니불의 코와 뺨, 그리고 눈두덩이 등 안면 돌출부를 백색으로 처리한 것이 특이하다. 이는 보응문성은 물론 함께 이 그림에 참여한 松坡淨順과 金又一의 영향으로 생각되는데, 이들의 영향은 본존과 협시보살의 의습에 강한 음영을 표현한 것에서도 볼 수 있다. 옷의 고유색에 먹색을 섞은 짙은 색으로 그림자가 지는 부분을 처리한 탓에 화면의 전체적인 느낌이 다소 어두워 보인다. 또한 협시보살들의 실루엣 바깥을 어둡게 표현하고, 황록색의 지면에 먹색을 더한 색으로 가로선을 군데군데 그어 그림자를 관례적으로 처리한 것은 보응문성의 특징이다.

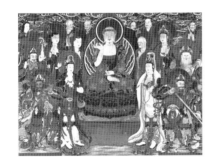

80. 修德寺 祖印精舍 阿彌陀後佛幀

1933년, 면본채색, 175.0×232.5cm

보응문성이 수화승으로 참여하고 永惺夢華, 華蓮日和가 함께 그렸다. 證明은 滿空月面이 하였다. 석가모니불을 중심으로 관음·세지보살을 포함한 네 보살과 아난·가섭, 네 제자, 사천왕, 용왕·용녀를 그렸다. 불보살의 상호가 원만단정하고 각 존상들의 신체 비례도 알맞게 그려졌다. 백의관음의 천의와 화면 양 옆의 뭉게구름에 표현된 음영법, 연화대좌의 모습과 그림자, 지면에 표현된 그림자 등에서 수화승인 보응문성의 화풍상 특징을 확인할 수 있다. 畵記를 통해 이 그림의 大施主자가 조선말기의 종친이자 일제강점기의 세력가였던 李埼鎔(1889~?) 부부와 그 어머니 貞敬夫人 金氏임을 확인할 수 있다. 전체적 색감이 아름답고 각 세부까지 매우 정성들여 제작된 그림으로 보응문성의 그림 중에서도 수작에 속하는데, 그림의 높은 수준과 관련해 세력가였던 시주자의 영향도 무시할 수 없겠다.

81. 甲寺 新興庵 山神幀

1933년, 면본채색, 130.2×209.5cm

보응문성이 수화승으로 참여하고 又日이 함께 그렸다. 화면 중앙에 정면향을 하고 앉아 있는 산신을 그리고 그 주변에 호랑이와 2명의 侍童을 그렸다. 인자한 표정의 산신은 넓적한 얼굴과 낮고 펑퍼짐한 코 등 이목구비에서 보응문성의 특징이 보이고, 얼굴에는 음영을 부드럽게 주어 이목구비의 굴곡을 드러내었다. 산신의 붉은 옷에는 바탕보다 살짝 진한 붉은색으로 대담하게 붓질을 하여 솜씨 있게 무늬를 그렸다. 호랑이와 인물 표현 등 전체적으로 사실감이 느껴지는 작품이다. 산신과 시동의 뒤로는 폭포가 흐르는 청록산수로 표현하였는데, 인물들 주변은 밝게 처리하여 인물들을 부각시키고 있다. 이러한 방식을 高達寺 소장의 산신탱(1913, 도56)과 같이 보응문성의 이전 시기 독성탱이나 산신탱에서도 사용하고 있어 보응문성 불화의 특징 중 하나라고 할 수 있겠다. 화면 향우측 소나무 위 두 마리 학과 유유히 흐르는 흰 구름은 민화를 연상시킨다.

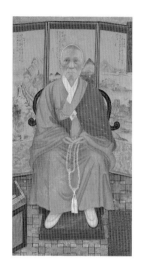

82. 大禪師錦湖堂若效眞影

1934년, 견본채색, 115.5×60.0cm

수묵산수화가 그려진 병풍을 배경으로 꽃과 회문으로 장식된 자리에 의자를 놓고 회색장삼에 붉은 가사를 입고 두 손에 투명한 염주를 쥐고 정면을 향해 앉아 있는 약효스님을 그린 것이다. 얼굴부분은 이마에 깊게 패인 주름과 꽉 다문 입 등을 사실적인 기법으로 그려 스님의 성품을 잘 나타내었으며, 병풍의 색과 겹치는 머리와 턱 주변에는 흰색으로 채색하여 구분한 것이 특징적이다. 그리고 병풍에 표현된 수묵산수화는 배경이지만 원근감이 잘 표현되었으며, 스님의 얼굴과 장삼에는 음영처리를 하여 사실적인 모습으로 돋보이게 하였다.
금호당 약효(1845~1928)는 근대기 마곡사를 중심으로 한 南方畵所를 이끈 畵僧으로, 스님으로 인해 계룡산화파라는 이름까지 생기게 되었다. 이 진영은 스님이 입적한 6년 뒤인 1934년에 그려진 것이다. 하단의 오른쪽에는 門孫 安香德이 賛을 하고 夢華가 쓴 影賛이 적혀있다.

83. 興天寺 甘露幀

1939년, 견본채색, 192.0×292.0cm

보응문성이 수화승으로 참여하고 南山秉文이 出草를 담당하였다. 이 감로탱은 그림의 소재나 기법 등에서 기존의 감로탱과는 확연히 달라 주목되는 작품이다. 특히 최근에 흰 칠로 덮여 있던 부분의 그림이 알려지게 되었는데, 기본적으로 불보살과 시식단, 아귀가 등장하는 것은 기존의 감로탱과 유사하나 하단의 풍속·환난 장면에 시기적 상황을 드러내는 스케이트장, 전기공사, 서커스, 전당포, 자동차여행 등의 장면을 그려 흥미롭다. 새로 밝혀진 그림은 일본군과 일장기, 최신 병기 등이 등장하는 전쟁장면과 일본神社, 일본統監府가 소재임이 조사를 통해 드러났다. 기법에 있어서는 화면 전면에 서양화의 음영법을 매우 능숙하게 사용하고 있어 그림에 참여한 두 화사의 기량을 엿볼 수 있다. 전통적 방식에는 어긋나지만, 시대적 상황을 잘 반영해 새로운 감로탱을 만들어냈다는 측면에서 의미가 있다고 하겠다.

작품해설

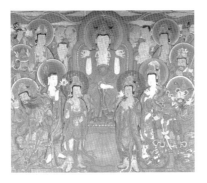

84. 定慧寺 觀音殿 盧舍那後佛幀

1943년, 견본채색, 214.0×247.0cm

滿空月面의 證明으로, 보응문성이 수화승으로 참여하고 永惺夢華가 함께 그렸다. 석가모니불의 報身佛인 盧舍那佛을 중심에 그리고 그 주변에 협시인 문수·보현보살을 포함한 여섯 보살과 아난·가섭, 사천왕, 용왕·용녀를 그렸다. 중간 계열인 황토색이 바탕이 되어 화면의 주된 색을 이루고, 거기에 흰색과 먹색, 옅은 청보라색을 농담을 조절하여 담채로 그렸다. 불보살의 상호도 원만단정하고 세부까지 정성들여 섬세하게 그린 아름다운 작품이다. 특히 주조색인 황토색과 청보라색이 보색대비를 이루어 미묘한 느낌을 주며, 각 존상들의 안면은 흰색과 연한 푸른빛의 담채만으로 이목구비의 굴곡에 따른 음영을 표현하고 있다. 불보살에까지 얼굴에 음영을 표현한 것이 특이하다. 어느 한 부분이 어긋남 없이 잘 조화되어 보응문성의 기량이 한껏 발휘된 우수한 작품으로 손꼽을 수 있겠다.

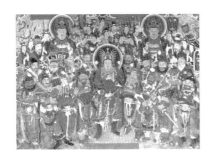

85. 道林寺 大雄殿 神衆幀

1946년, 면본채색

보응문성이 片手로 참여하고 永惺夢華가 金魚를 맡아 함께 제작한 작품이다. 중앙에 韋太天을 그리고 양옆으로 사천왕을 비롯한 여러 신장들과 산신, 조왕신, 용왕 등을 상하 2줄로 배치하였다. 상단은 범천과 제석천을 양쪽에 두고 그 주변에 일궁·월궁천자를 비롯해 악기를 연주하거나 공양물 등을 들고 있는 천동·천녀들을 그렸다. 권속이 매우 많아 자칫 혼란스러울 수 있는 화면을 질서정연하게 잘 구성하였다. 존상들의 상호와 신체비례가 좋고 세부표현과 마무리도 잘 되었다. 위태천과 제석·범천의 두광은 윤곽선을 중심으로 안쪽은 밝게 하고 바깥쪽은 옅은 먹색으로 그림자를 표현함으로써 주변으로부터 두드러지는 효과를 보이는데, 이는 보응문성이 즐겨 사용한 기법이다. 지면에는 존상들의 발밑에 그림자를 표현하였고, 화면 상단은 서양화의 유화적 효과가 나도록 윤곽선 없이 붓질로만 구름을 표현하였다.

86. 達摩圖

20세기 초, 면본수묵, 141×94.3cm

바위굴에 가부좌 자세로 앉아 두 손을 소매 속에 넣고 있는 달마의 모습을 水墨으로 그린 것이다. 달마는 정면을 향한 듯한 자세이지만 부릅뜬 두 눈의 시선은 왼쪽을 향하고 있다. 기다란 八字 눈썹과 뭉툭한 코, 커다란 귀에 큰 귀걸이, 덥수룩한 콧수염과 구레나룻 등은 이국인의 풍모를 드러내주며 一字로 표현된 꽉 다문 입술에서 결연한 의지가 돋보인다. 화면의 하단에는 '玉山'과 '金普應印'이라는 落款이 찍혀있어 그림의 작가를 나타내준다. 현재 이 작품은 전남 장성군 백양사성보박물관에 소장되어 있다.

1. 釋迦牟尼後佛草

(又日스님 謄寫)

석가모니불 중심으로 협시인 문수·보현보살을 포함한 여섯 보살을 그리고 불보살의 뒤에 아난·가섭과 여섯 제자, 사천왕을 배치하였다. 석가모니불의 어깨가 다소 왜소한 감이 있다. 화면 상단의 사천왕은 티베트식의 五葉冠을 쓰고 있는 모습으로, 중국소설 판화의 영향이 엿보인다. 이러한 사천왕의 모습이 보응문성이 그린 1919년 <定慧寺 南庵 阿彌陀後佛幀>(도58), 1925년 <海印寺 大寂光殿 七星幀>(도69)에서도 확인된다. 화면 하단의 구름은 윤곽선만으로도 이미 뭉게뭉게 피어나는 입체감을 느낄 수 있다. 보응문성은 화면 상단의 구름은 전통적 방식의 구름을 사용하는 반면, 화면 하단이나 화면 중간의 구름들은 이처럼 입체감이 나는 구름을 자주 그렸다. 실제 완성된 그림에서는 채색을 할 때도 음영법을 자주 사용하는데, 앞으로 돌출된 부분을 밝은 색으로 처리하는 경향을 보인다.

2. 神衆草

(又日스님 謄寫)

화면 상단은 합장을 한 제석천과 韋太天을 그리고, 그 주변에 일궁·월궁천자를 비롯해 악기를 연주하거나 공양물 등을 들고 있는 천동·천녀들을 그렸다. 그 아래쪽으로는 사천왕을 비롯한 신장상들과 산신 등을 그렸다. 제석과 위태천을 위시한 대부분의 존상들이 화면의 향우측을 향하고 있는 반면, 맨 앞줄의 존상들만 그 반대 방향을 하고 있어 방향성에 통일감을 떨어뜨린다. 천녀들의 머리 형태나, 맨 앞줄의 존상들에서 중국소설 판화의 영향이 짙다. 화면 상단 중앙 제석천을 위한 日傘의 천 날림이 경쾌하고 유연하다.

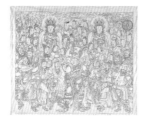

3. 神衆草

(又日스님 謄寫)

하단 중앙에는 韋太天을, 상단에는 범천과 제석천을 주요 존상으로 그리고, 그 주위에 여러 신장들과 용왕, 천동·천녀 등을 그렸다. 화면 전체를 세부까지 매우 섬세하고 아름답게 그렸다. 범천과 제석천의 모습이나 천녀들의 모습, 그리고 천동·천녀들이 든 다양하고 복잡한 지물들의 모습으로 미루어 보아 보응문성의 작품활동 후반기에 제작되었을 가능성이 크다. 草에는 보응문성이 관여를 하고 채색이나 다름다리는 우일과 일섭 같은 후배 화승들이 주로 했을 것이다.

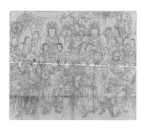

4. 神衆草

韋太天과 제석·범천을 중심으로 여러 신장들과 천동·천녀들을 그렸다. 도3의 神衆草보다 권속의 수가 줄어든 것을 제외하고 화면 구성이 거의 같다. 권속들도 위치나 좌우가 바뀌었을 뿐 세부의 표현이 동일해 두 그림이 기본적으로 같은 草에서 나온 그림들로 생각된다. 이 그림 역시 범천과 제석천의 모습이나 천녀들의 모습, 천동·천녀들이 든 다양하고 복잡한 지물들의 모습으로 미루어 보아 보응문성의 작품활동 후반기에 제작되었을 가능성이 크다.

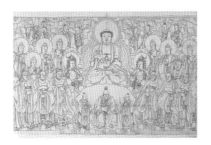

5. 七星草

중앙에는 상단에 熾盛光如來와 협시인 일광·월광보살을, 하단에는 紫微大帝와 左補·右補弼星을 그렸다. 그 양옆으로 七如來와 七元星君을 그리고 화면 상단에는 六星과 壽老人을 배치하였다. 치성광여래의 상호가 원만단정하고, 신체의 비례도 알맞게 되었다. 화면 하단 자미대제와 좌보·우보필성을 둘러싼 花葉形 광배는 보응문성의 스승인 錦湖若效가 칠성탱을 그릴 때 자주 사용했던 권속들의 광배 형태여서 금호약효의 영향을 감지할 수 있는 七星草이다. 화면 전체를 입체감 나는 몽글몽글한 구름으로 가득 채웠으며, 채색을 할 때에는 음영법을 사용하였을 것이다.

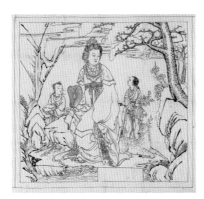

6. 女山神草

여산신이 오른손에 부채를 들고 물가의 편평한 바위 위에 앉아 있다. 몸은 오른쪽을 향하고 있으나 얼굴은 왼쪽을 바라보고 있는 모습이다. 복식이나 자세, 머리를 올린 모습이 중국소설을 묘사한 판화의 여주인공을 보는 듯하다. 산신의 양옆으로는 시동과 시녀, 그리고 사슴을 그렸다. 소나무와 폭포가 시원하게 떨어지는 산수를 배경으로 하고 있는데, 폭포와 소나무가 여산신을 위쪽에서 둥글게 감싸듯 그려져 있어, 실제로 채색을 할 때에는 산신의 주변은 <甲寺 新興庵 山神幀>(1933, 도81)과 같이 밝게 두어 여산신을 부각시키는 방식을 사용했을 것으로 생각된다. 보응문성의 대담하고 시원한 필력이 엿보이는 草다.

❀ 佛 像 ❀

1. 甲寺 新興庵 塑造十六羅漢像
1930년, 1934년, 높이 36~40cm

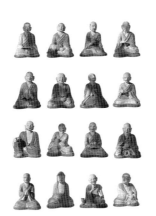

각 상들의 바닥에 묵서로 조성기가 적혀 있어 제작연대와 조성자가 확인 가능하다. 어떤 이유에서인지 상들 중 일부는 1930년에, 일부는 1934년에 제작되었다. 보응문성이 金魚 및 片手로서 제작에 참여하였으며, 退耘日燮이 作者를 담당하였고, 畵員은 沙彌인 秉熙이다. 전체 상들의 중요한 도상적 특징을 자세나 지물을 통해 표현하였으나 섬세한 맛은 다소 부족하다. 그러나 각 상들의 상호만큼은 모두 다르게 표현하려 노력한 흔적이 보이며, 신체의 모델링에 비해 頭部의 모델링이 훨씬 좋다. 전체적으로 소박하지만, 근대기 유명 화승들에 의해 제작된 상으로 일제강점기의 근대 불교조각의 단면을 알려주는 좋은 자료라 생각된다.

2. 서울 安養庵 千五百佛殿 三尊像 및 千五百佛像
1933년

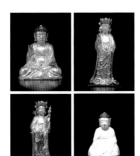

아미타삼존상은 1936년에 보응문성, 石城, 雲谷 등이 조성하였으며, 천오백불은 1933년부터 1936년에 걸쳐 보응문성, 石城, 又日, 雲谷, 日燮 등에 의해 조성되었다. 삼존상은 비교적 모델링이 좋은 편이며, 조선후기 불상양식에 근거하고 있다. 천오백불은 소조불로서 石膏佛로는 초기에 속하는 희귀한 불상이다. 크기가 17센치 가량으로 소박하지만, 화승들의 신심이 느껴지는 불상이다. 근대기 화승들이 조성한 불상으로 중요한 자료가 된다.

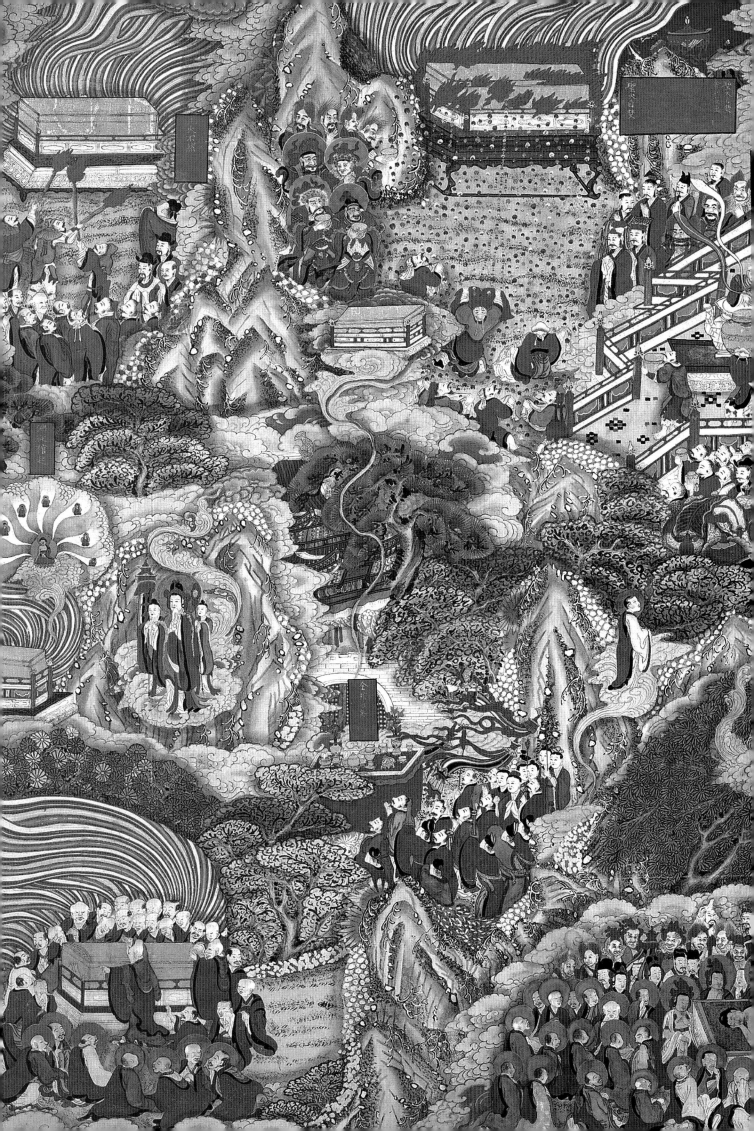

보응당 문성 작품집
普應堂 文性 作品集

초판1쇄 인쇄 | 2010. 10. 20
초판1쇄 발행 | 2010. 10. 28

편저자 | (사)성보문화재연구원
발행인 | 김상옥

총괄 | 구미래
기획 · 편집 | 이종수 · 허상호 · 김정민
논고 | 이종수
도판해설 | 최 엽
사진 | 성보문화재연구원 · 불교문화재연구소 · 한국불교미술박물관
디자인 | 주자소

발행 | 도서출판 성보문화재연구원
121-736 서울시 마포구 마포동 136-1 한신빌딩 B102
전화 02-701-6832 팩스 02-702-6831

ⓒ 성보문화재연구원, 2010
가격 45,000원

ISBN
978-89-88241-36-3 93650